張隽平毛體書法手迹選

景学勤题

图书在版编目（CIP）数据

张隽平毛体书法手迹选/张隽平著.--北京：中央文献出版社.2013.9
ISBN 978—7-5073—3896—6
Ⅰ.①张...
Ⅱ.①张...
Ⅲ.①汉字—法书—作品集—中国—现代
Ⅳ.①J292.28
中国版本图书馆CIP数据核字（2013）第212467号

张隽平毛体书法手迹选

编　　者/张隽平
责任编辑/吕奇伟
版本设计/杜惟业
封面设计/刘　坤

出版发行/中央文献出版社
地　　址/北京西四北大街前毛家湾1号
网　　址/www.zywxpress.com
邮　　编/100017
经　　销/新华书店
印　　刷/内蒙古华兴印刷厂

204x292mm　16开　25印张　18千字
2013年9月第1版　　　　2013年9月第1次印刷

ISBN978-7-5073-3896-6　　　定价：168.00元

序

　　毛泽东是伟大的无产阶级革命家、政治家、军事家，也是当代杰出的诗人和书法家。毛泽东的书法博采众长，功底深厚，气势磅礴，苍劲优美，潇洒飘逸，形成独特风格，在中国书法史上占有重要的地位，深受广大读者喜爱，群众称之为"毛体"。毛泽东诗词手稿、题词、题字、书信、文电和他书写的古诗词墨迹同广大读者见面后，涌现出许多毛体书法爱好者、研究者、临摹者，张隽平同志就是其中之一。

　　他酷爱毛泽东书法，近 20 年来，他在繁忙工作之余，广泛收集、品读毛泽东手迹，临习了大量的毛泽东诗词手稿、题词、题字、书信和手书古诗词手稿，他努力感悟毛体书法，下了苦功，取得了很大的成绩，可喜可贺。希望张隽平同志继续努力探求毛体书法艺术的精髓，为弘扬毛体书法艺术作出更好的成绩。

<div align="right">

齐得平

2013 年 7 月 1 日

</div>

（作者系中央档案馆研究员，中央档案馆毛泽东手稿鉴定专家）

目　录

一、毛泽东诗词

纪念毛泽东诞辰一百二十周年

二、毛泽东手书古诗词

三、毛泽东题词题字

纪念毛泽东诞辰一百二十周年

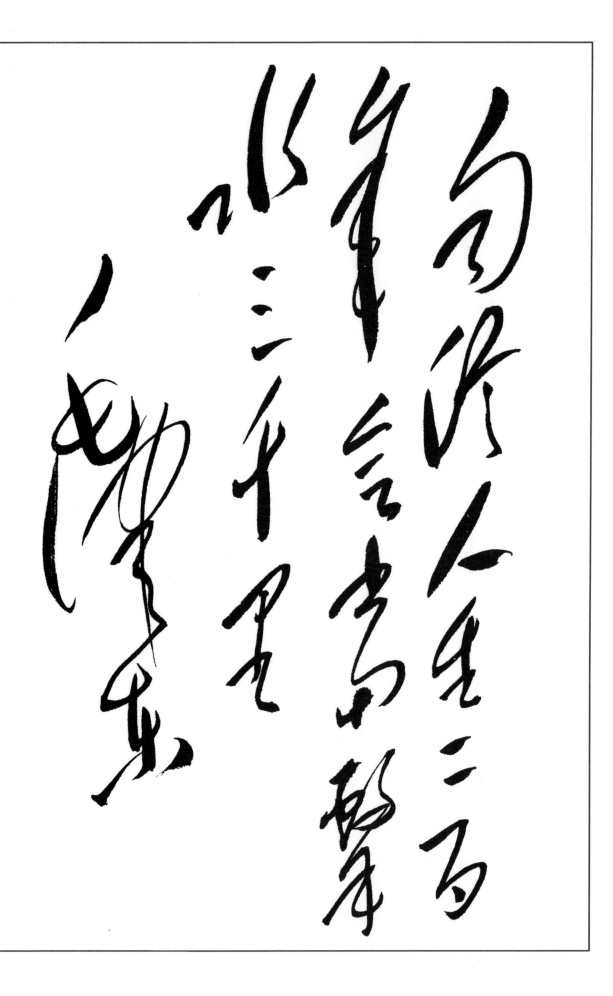

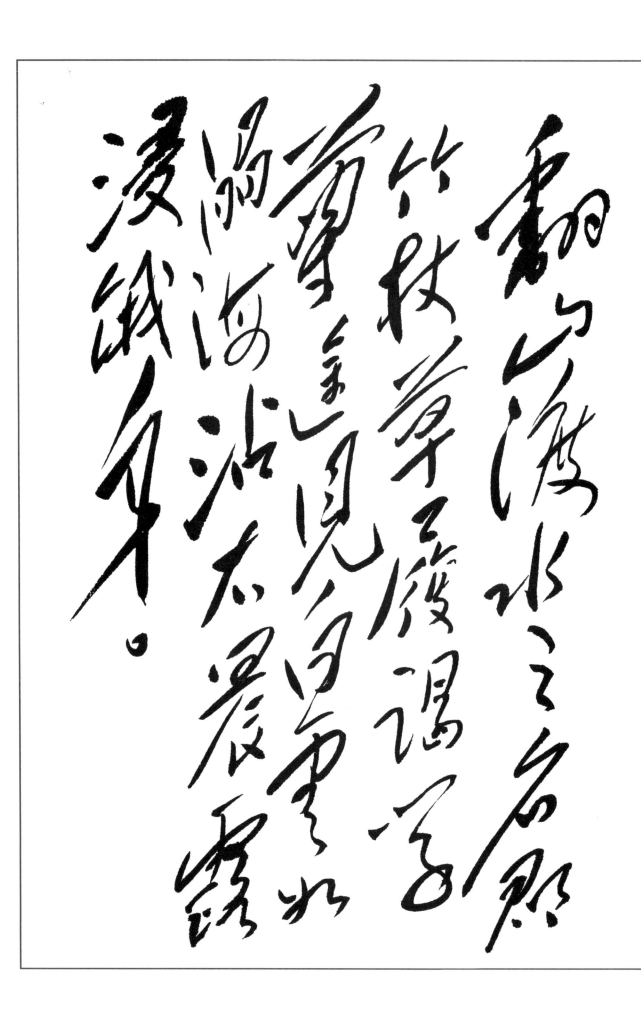

纪念毛泽东诞辰一百二十周年

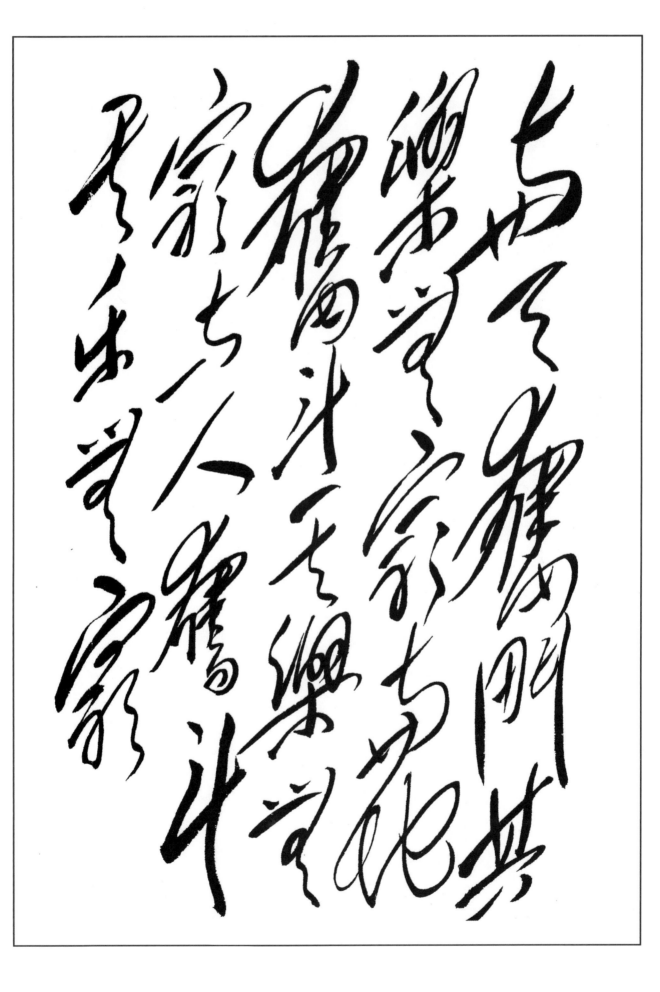

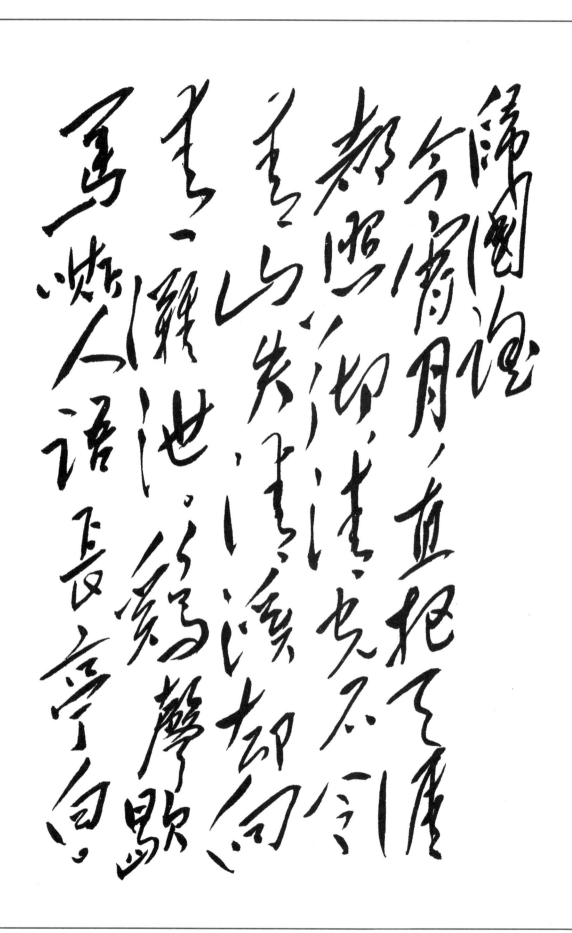

纪念毛泽东诞辰一百二十周年

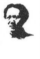

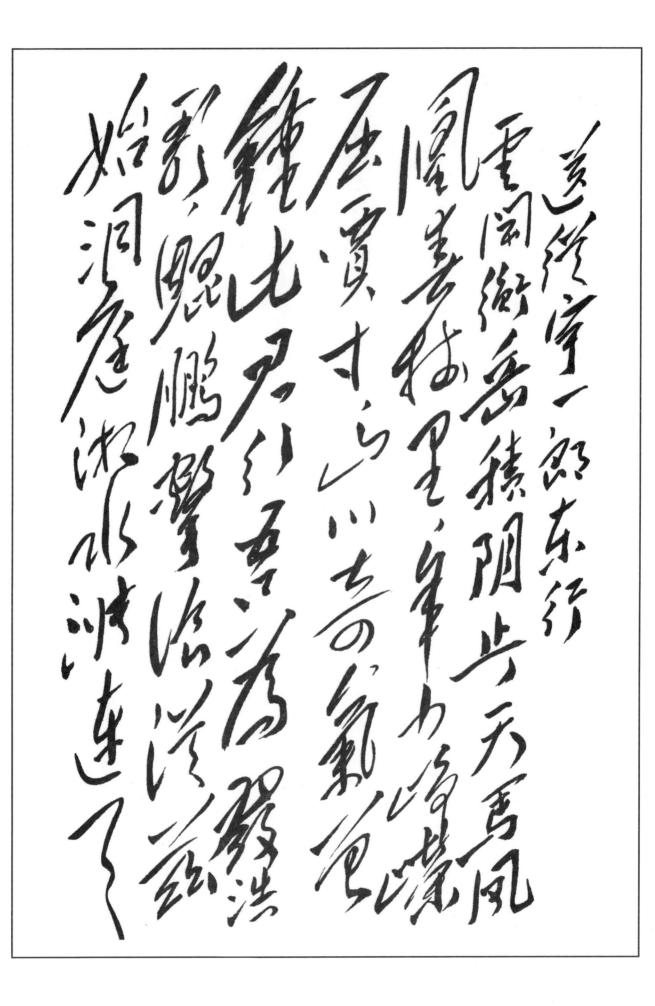

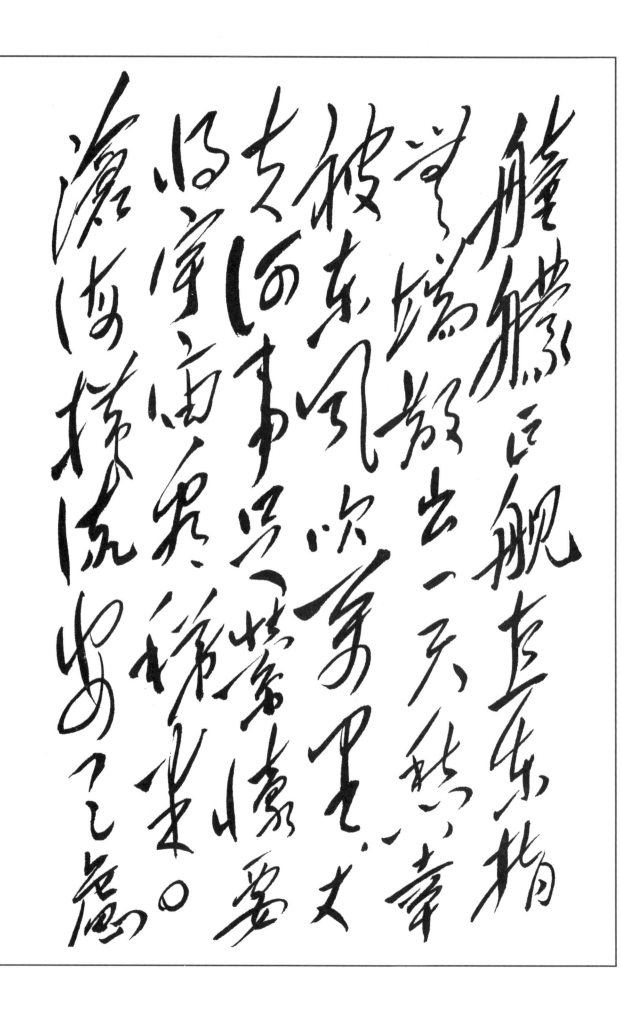

纪念毛泽东诞辰一百二十周年

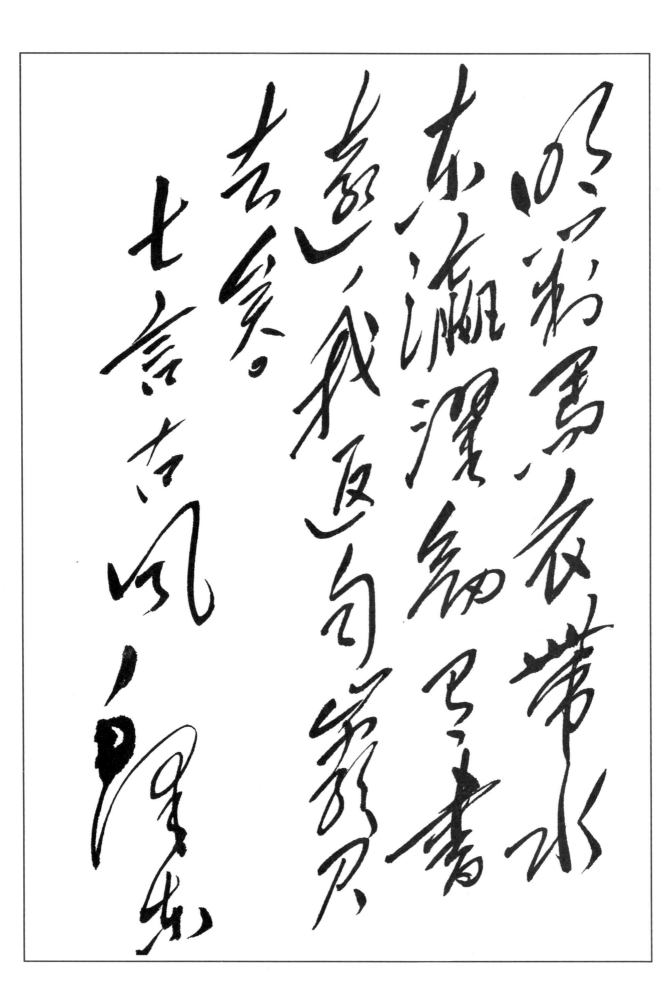

纪念毛泽东诞辰一百二十周年

纪念毛泽东诞辰一百二十周年

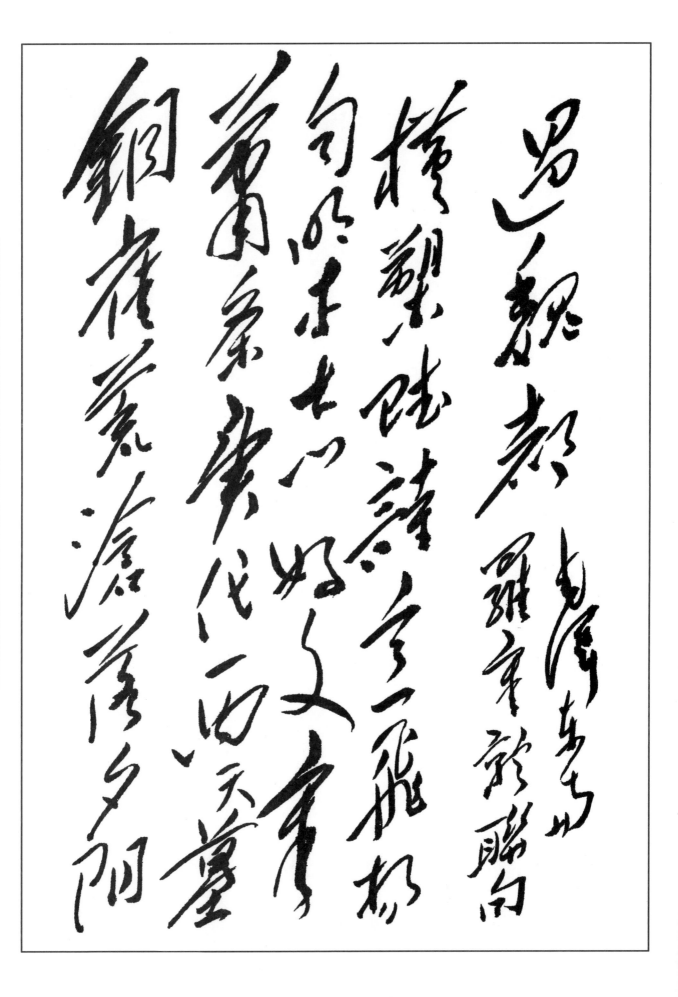

还看今朝

毛泽东

沁园春

雪

北国风光

千里冰封

万里雪飘

望长城内外

惟余莽莽

大河上下

顿失滔滔

祭母文　　毛泽东

呜呼吾母，遽然而死。寿五十三，生
有七子。七子余三，即东民覃。其
他不育，二女二男，育吾兄弟，
艰辛备历，摧折作磨，因此遘疾
中间万事，皆赖引扶。不亲舂书待
徐湿出，今四居言，只言两端。
一则举德，一则恨偏。吾母高风，

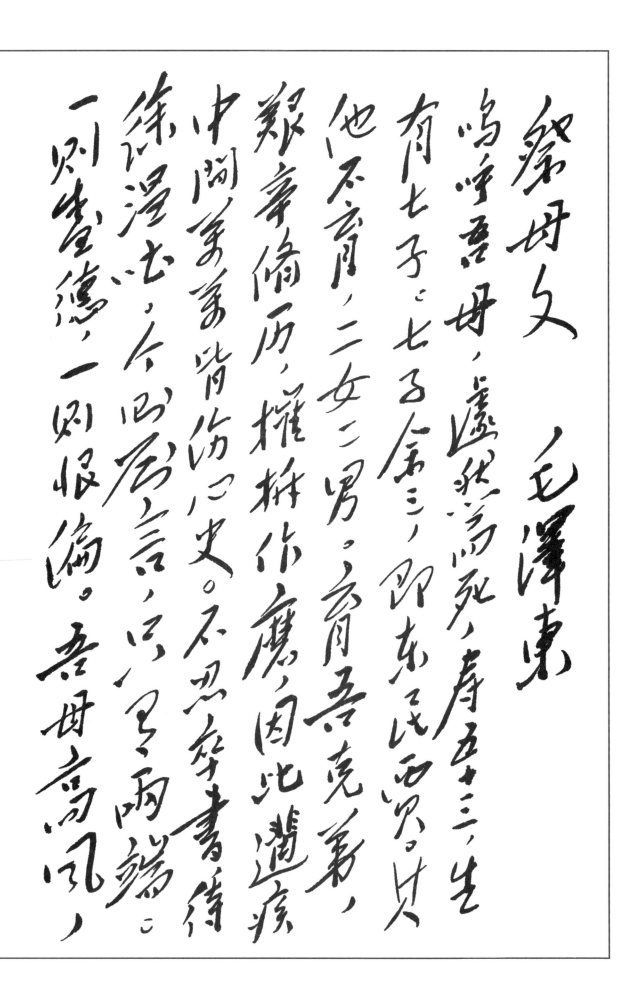

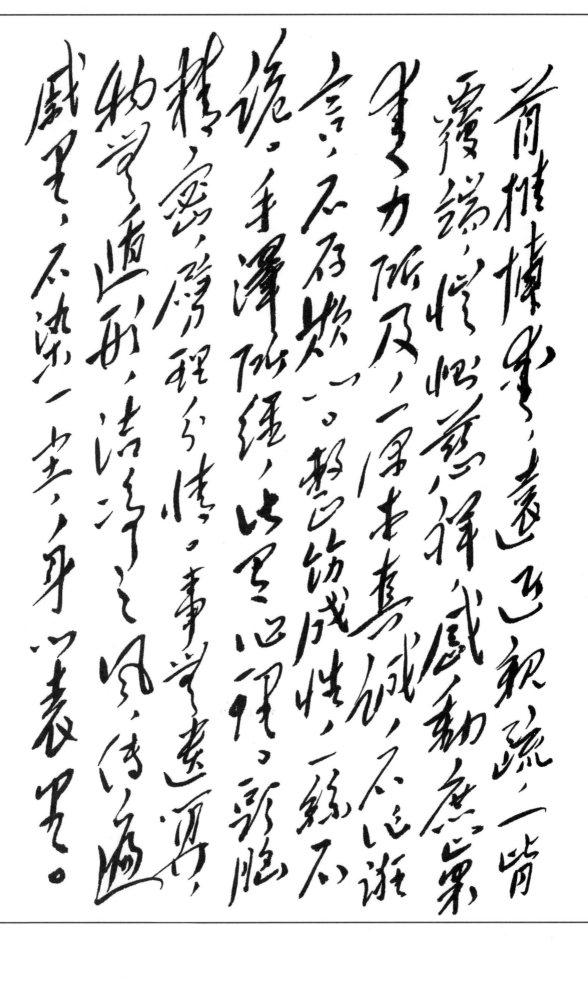

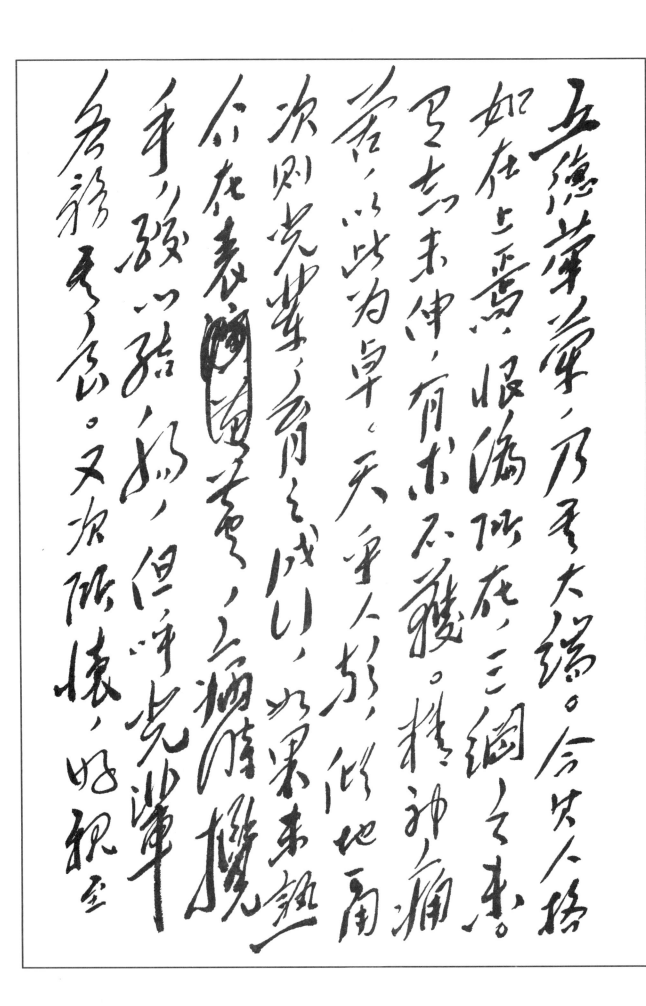

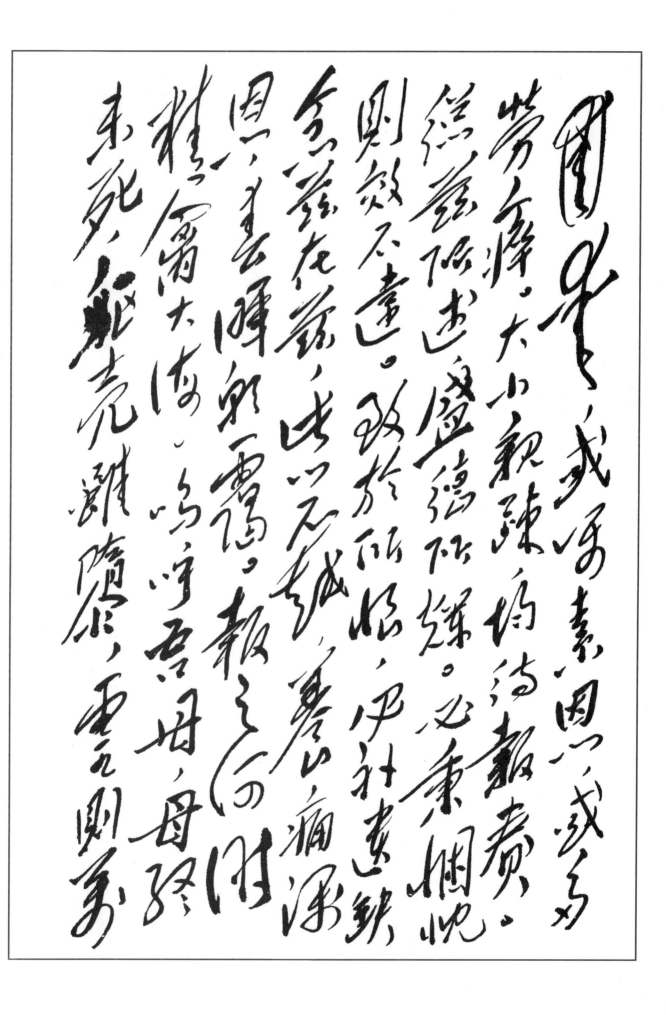

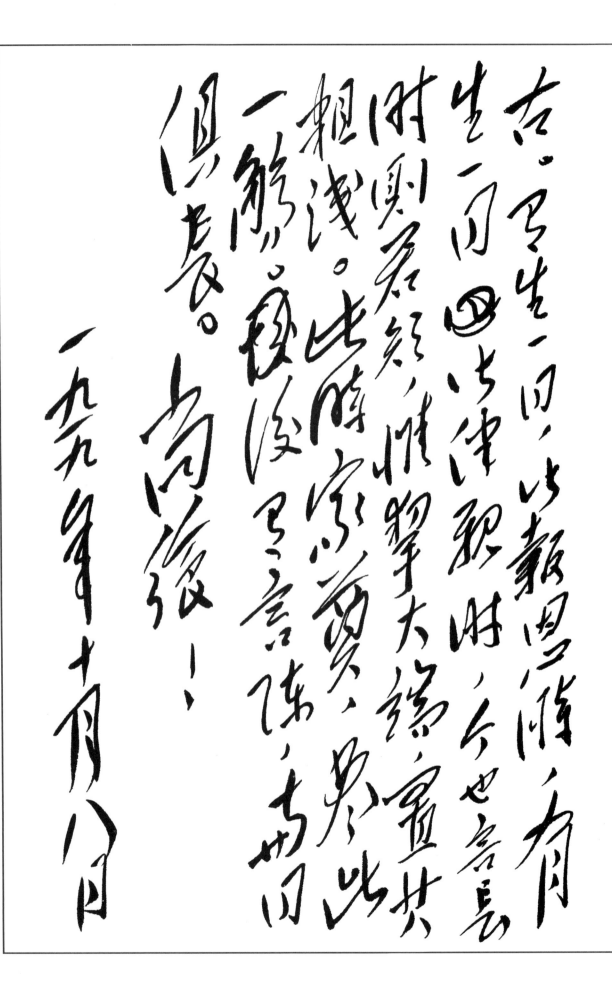

虞美人

枕上

一九二一年

堆来枕上愁何状，

江海翻波浪。

夜长天色总难明，

寂寞披衣起坐数寒星。

晓来百念都灰尽，

剩有离人影。

一钩残月向西流，

对此不抛眼泪也无由。

毛泽东

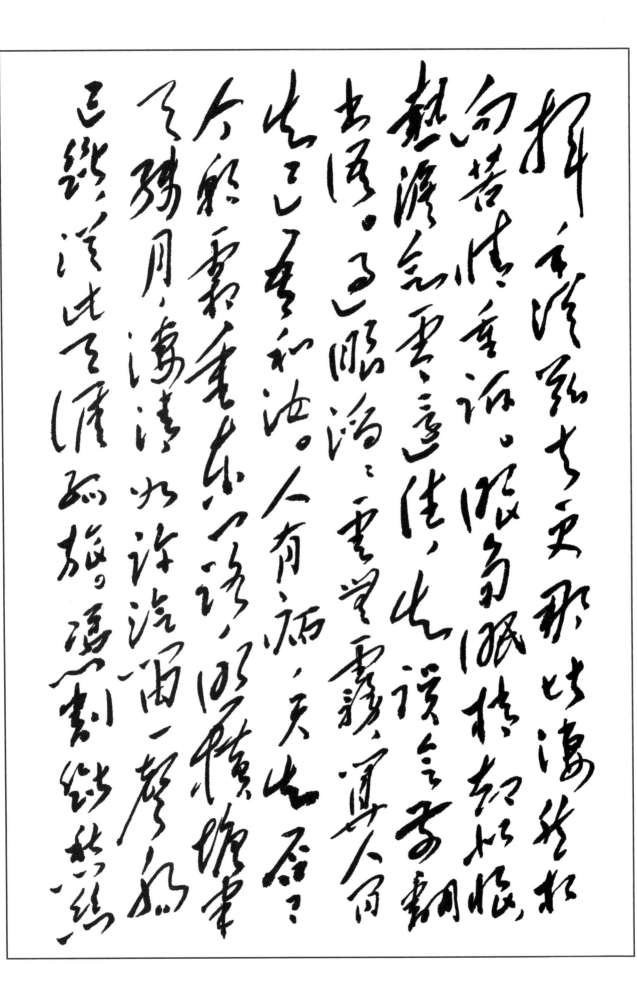

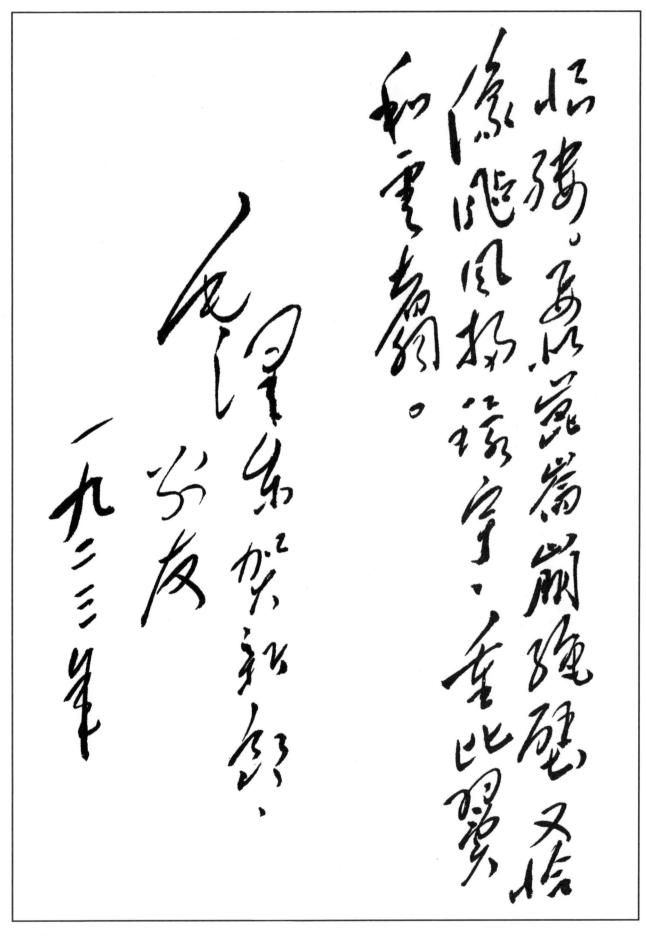

临强敌气盖万夫，使飞风挥诗字，奋比翠如雪尊爵。

毛泽东贺新郎词

一九三三年

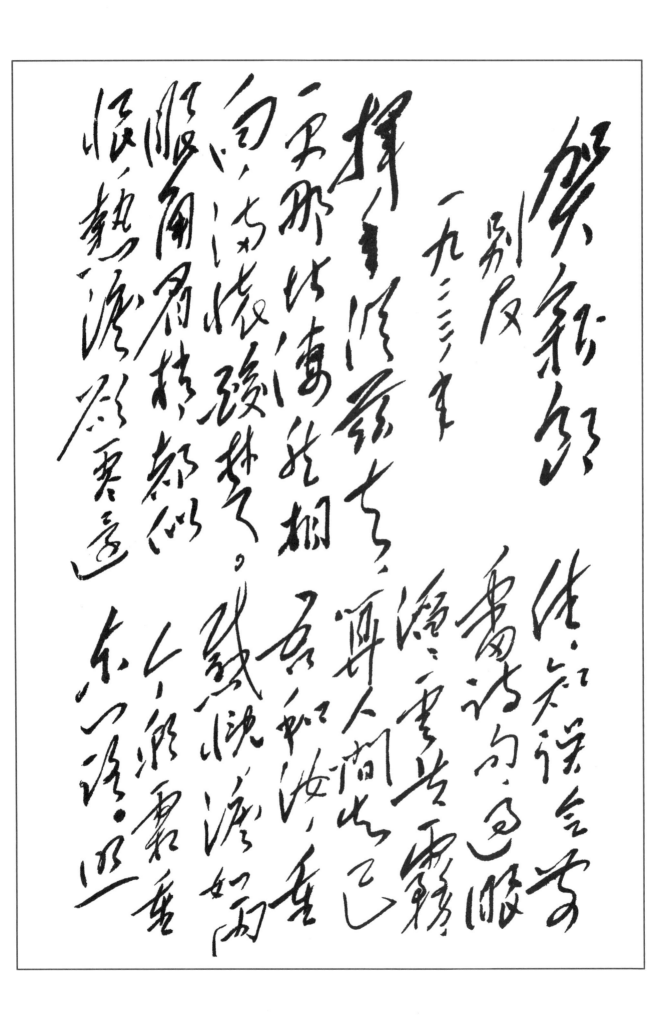

贺新郎

别友

一九二三年

挥手从兹去。更那堪凄然相向，苦情重诉。眼角眉梢都似恨，热泪欲零还住。知误会前番书语。过眼滔滔云共雾，算人间知己吾和汝。人有病，天知否？

今朝霜重东门路，照横塘半天残月，凄清如许。汽笛一声肠已断，从此天涯孤旅。凭割断愁丝恨缕。要似昆仑崩绝壁，又恰像台风扫寰宇。重比翼，和云翥。

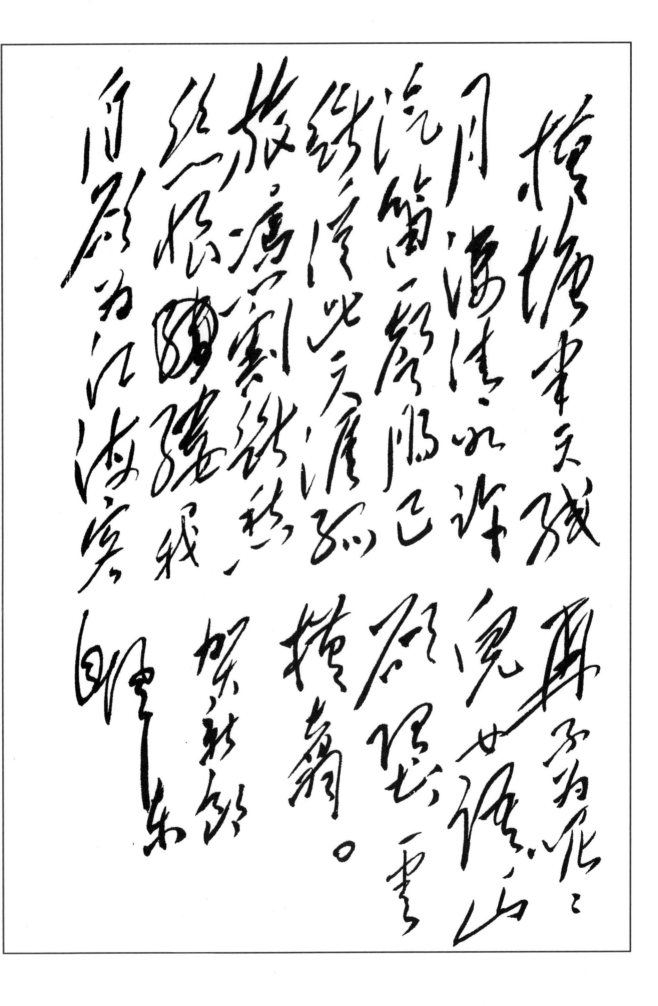

西风烈，长空雁叫霜晨月。霜晨月，马蹄声碎，喇叭声咽。

雄关漫道真如铁，而今迈步从头越。从头越，苍山如海，残阳如血。

毛泽东

独立寒秋，湘江北去，橘子洲头。看万山红遍，层林尽染；漫江碧透，百舸争流。鹰击长空，鱼翔浅底，万类霜天竞自由。怅寥廓，问苍茫大地，谁主沉浮？

携来百侣曾游。忆往昔峥嵘岁月稠。恰同学少年，风华正茂；书生意气，挥斥方遒。指点江山，激扬文字，粪土当年万户侯。曾记否，到中流击水，浪遏飞舟。

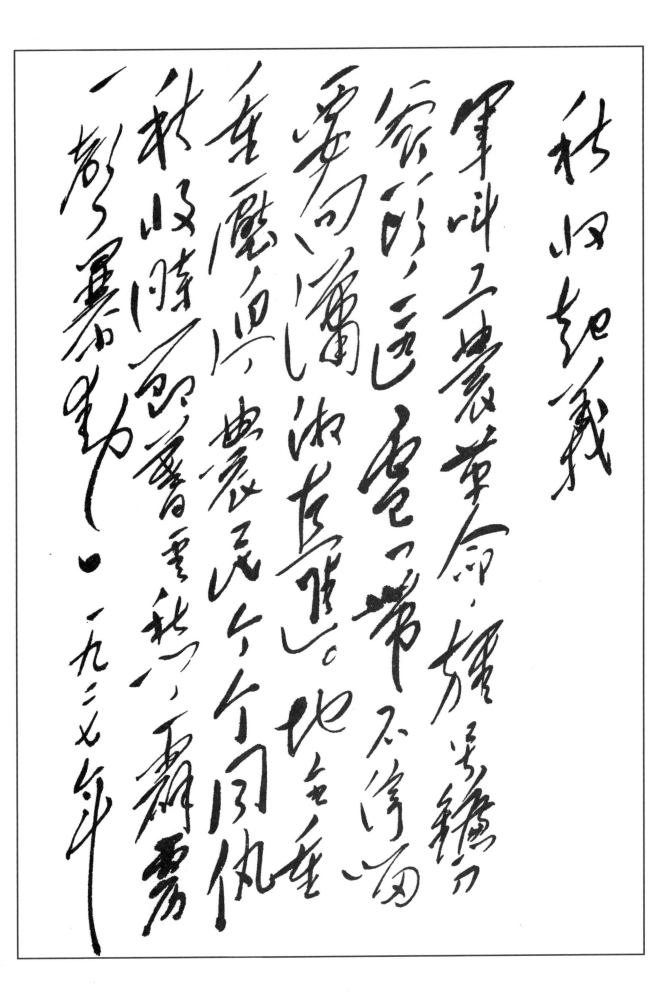

秋收起义

军叫工农革命，旗号镰刀斧头。匡庐一带不停留，要向潇湘直进。

地主重重压迫，农民个个同仇。秋收时节暮云愁，霹雳一声暴动。

一九二七年

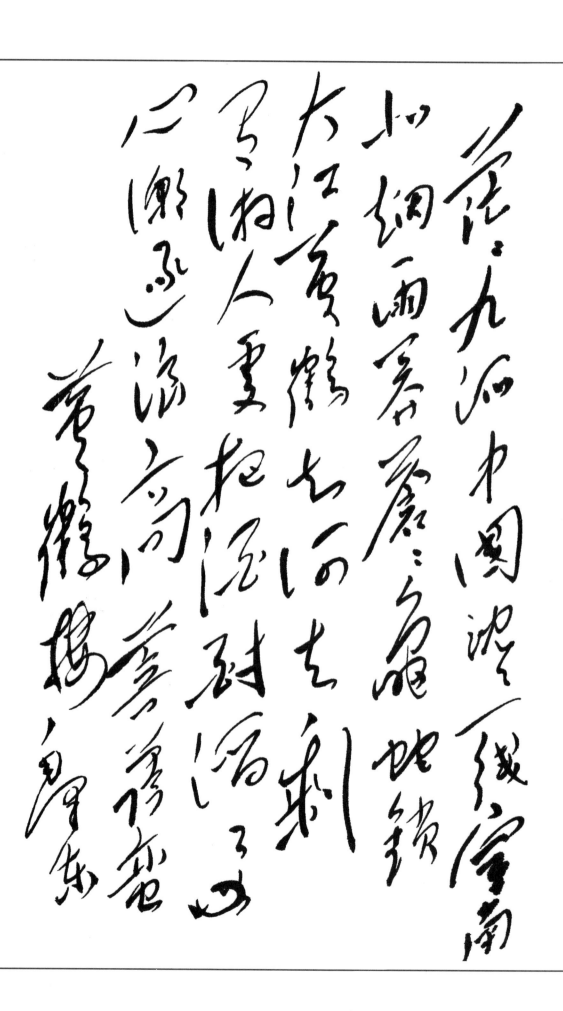

纪念毛泽东诞辰一百二十周年

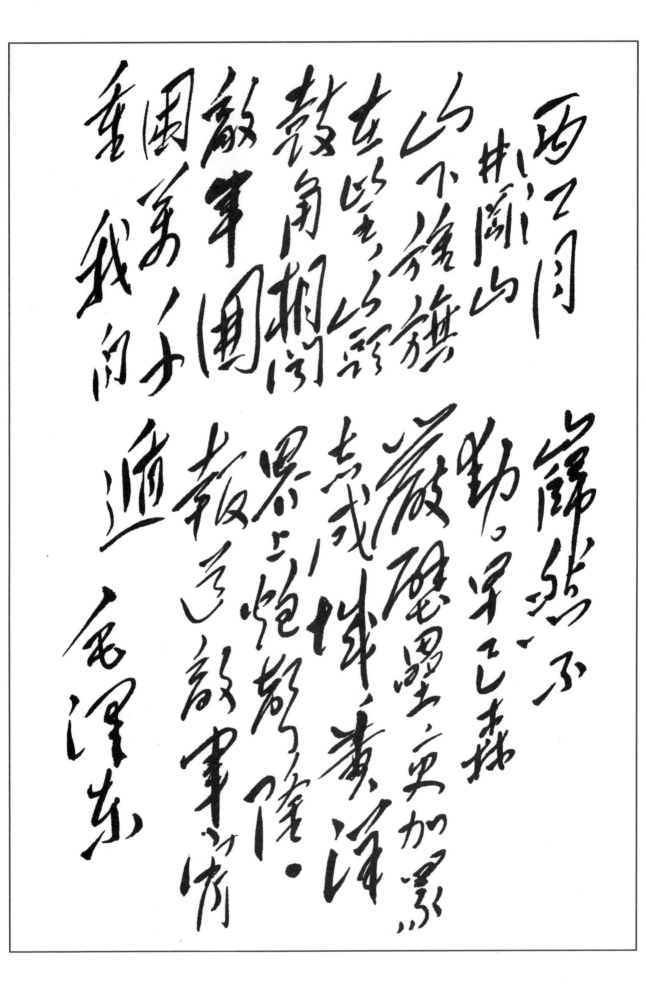

西江月　井冈山

山下旌旗在望，
山头鼓角相闻。
敌军围困万千重，
我自岿然不动。

早已森严壁垒，
更加众志成城。
黄洋界上炮声隆，
报道敌军宵遁。

毛泽东

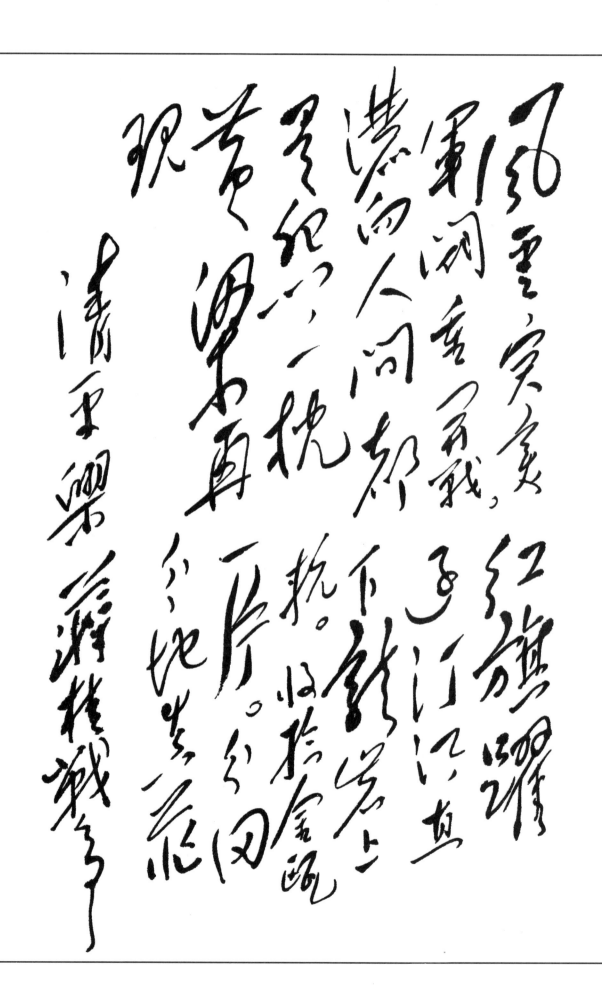

纪念毛泽东诞辰一百二十周年

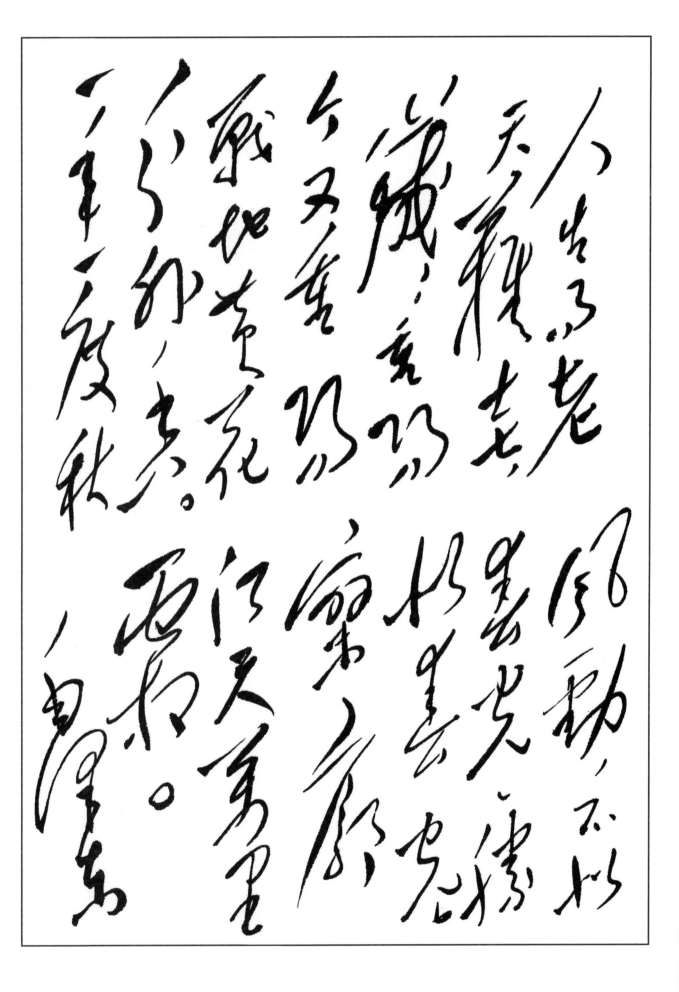

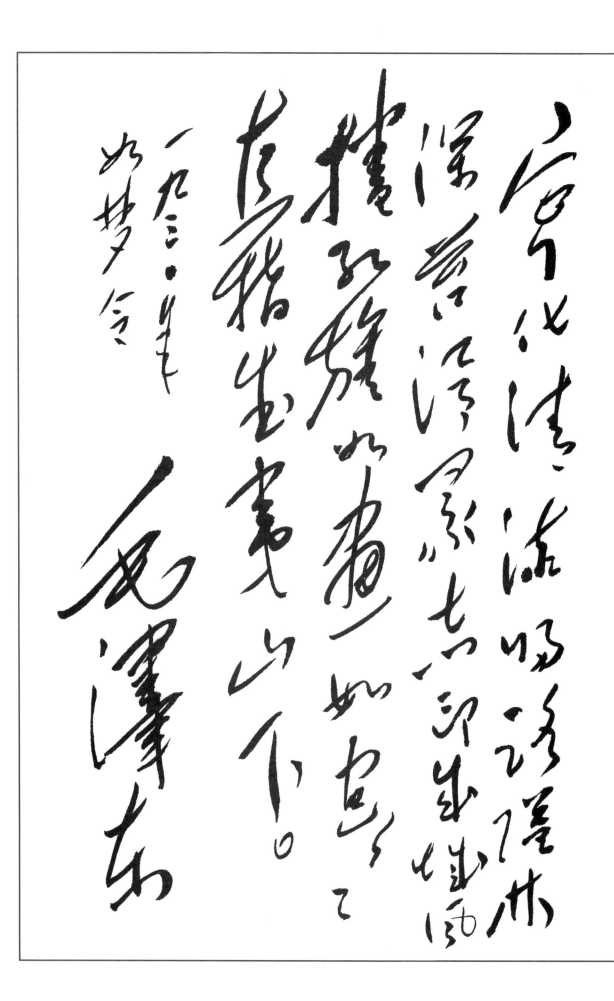

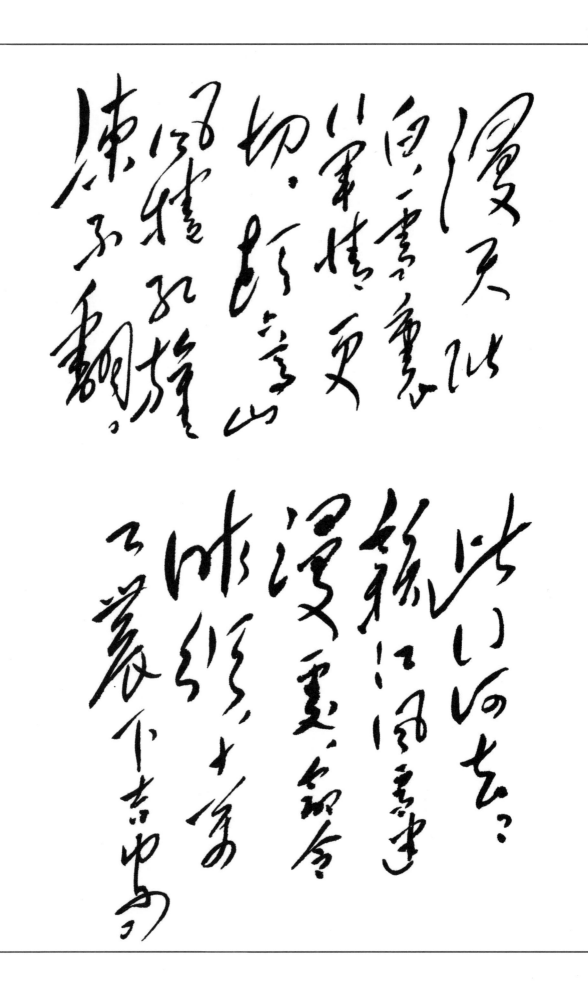

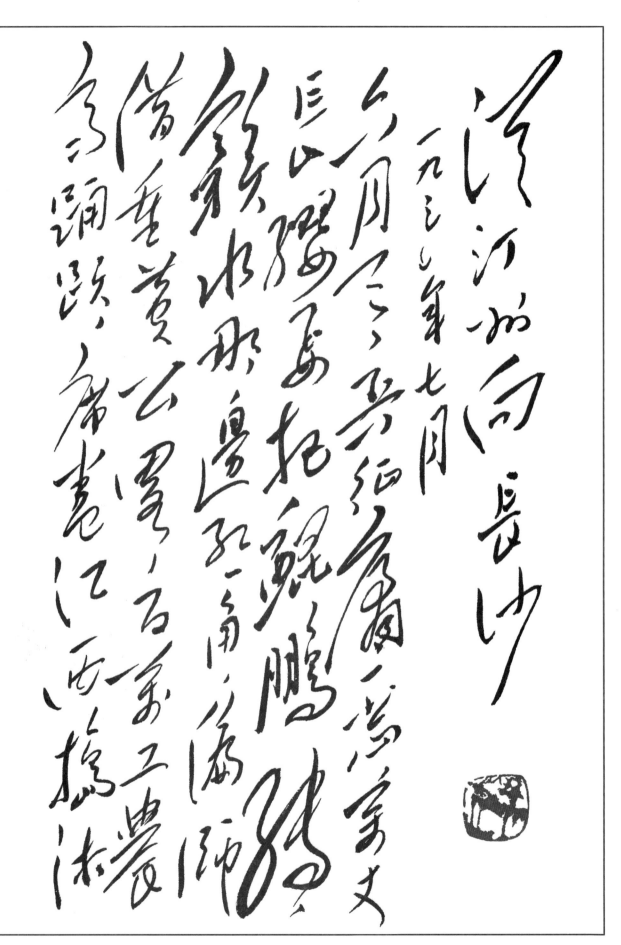

纪念毛泽东诞辰一百二十周年

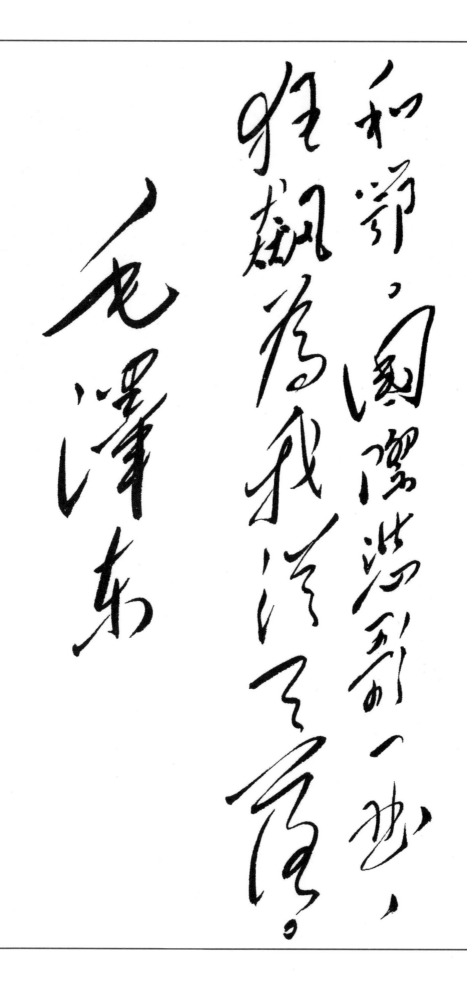

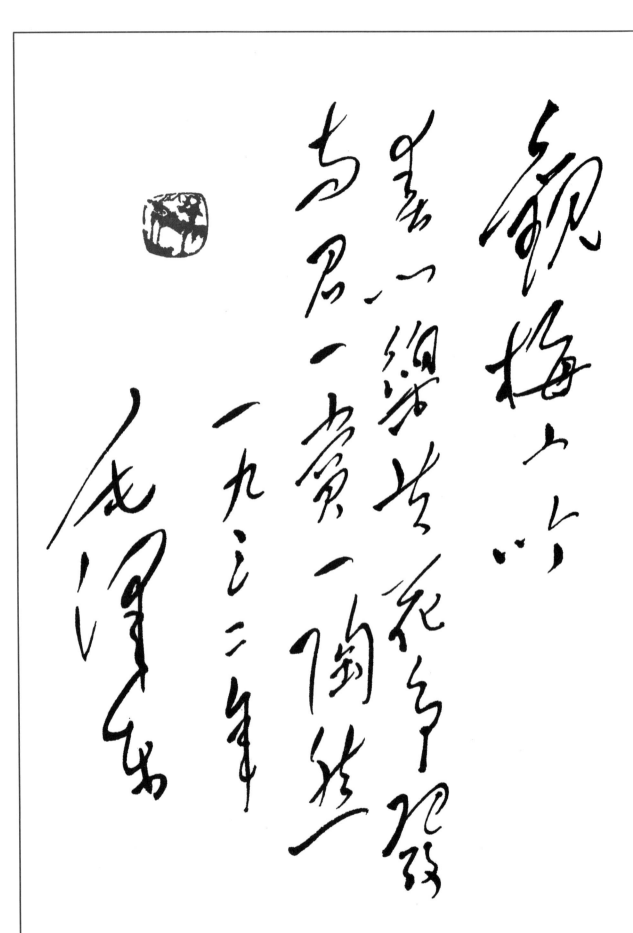

纪念毛泽东诞辰一百二十周年

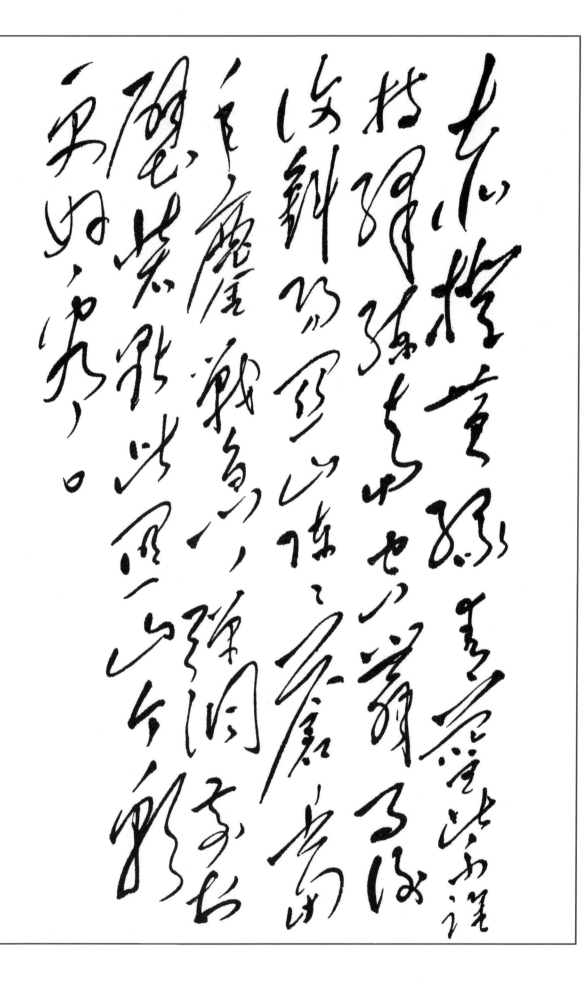

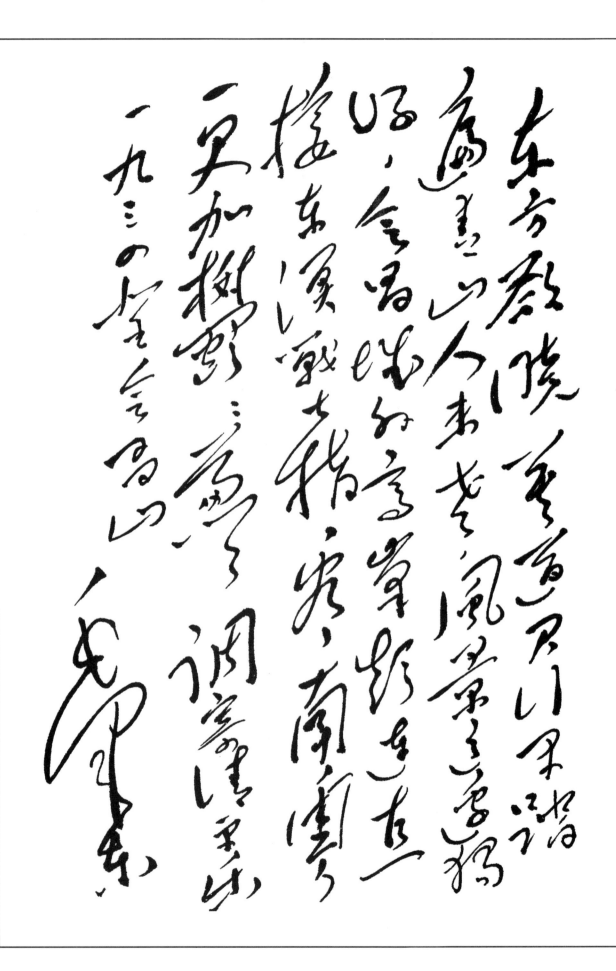

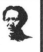

纪念毛泽东诞辰一百二十周年

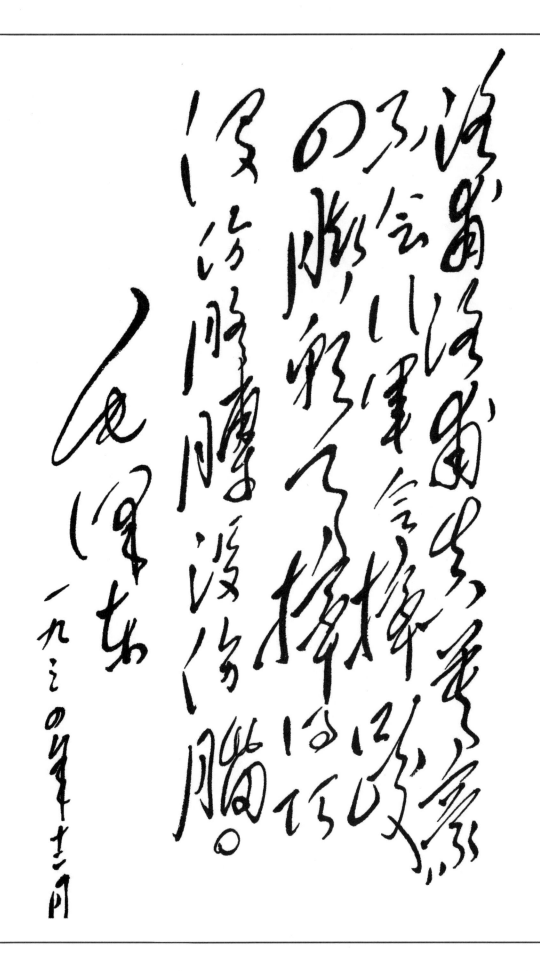

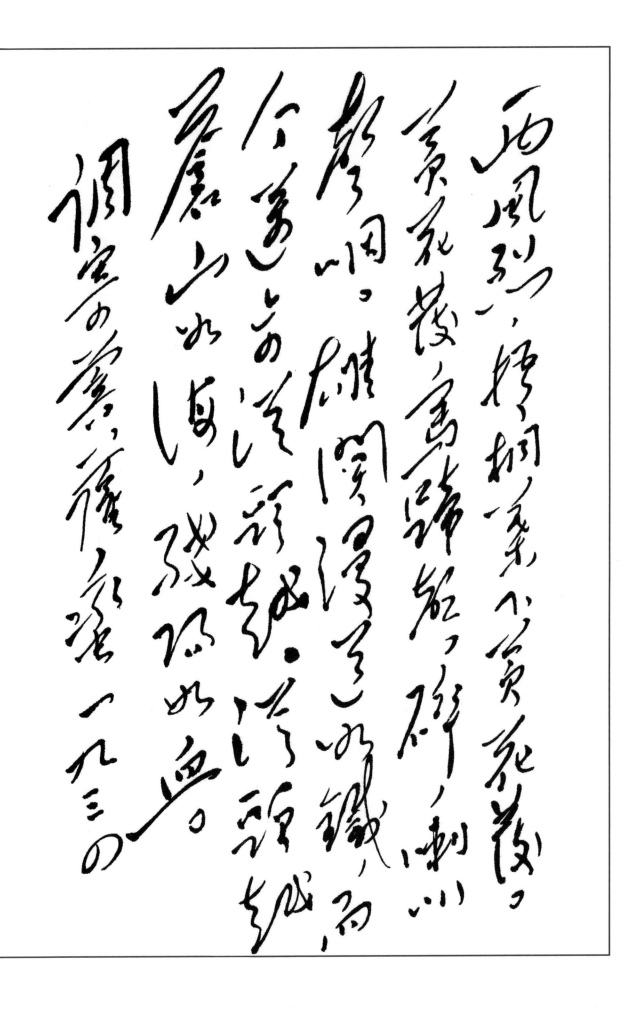

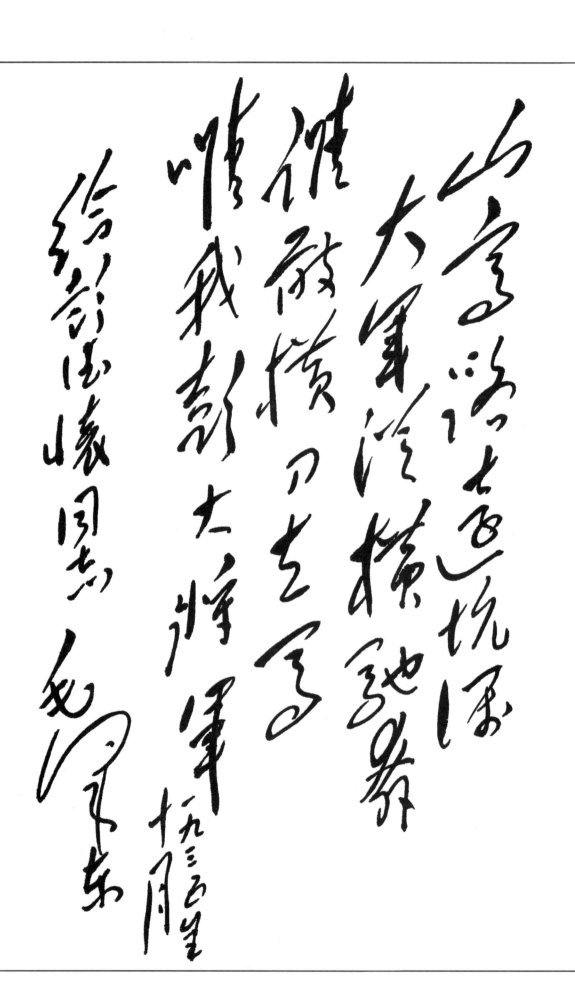

山高路远坑深
大军纵横驰奔
谁敢横刀立马
唯我彭大将军

给彭德怀同志

毛泽东

一九三五年十月

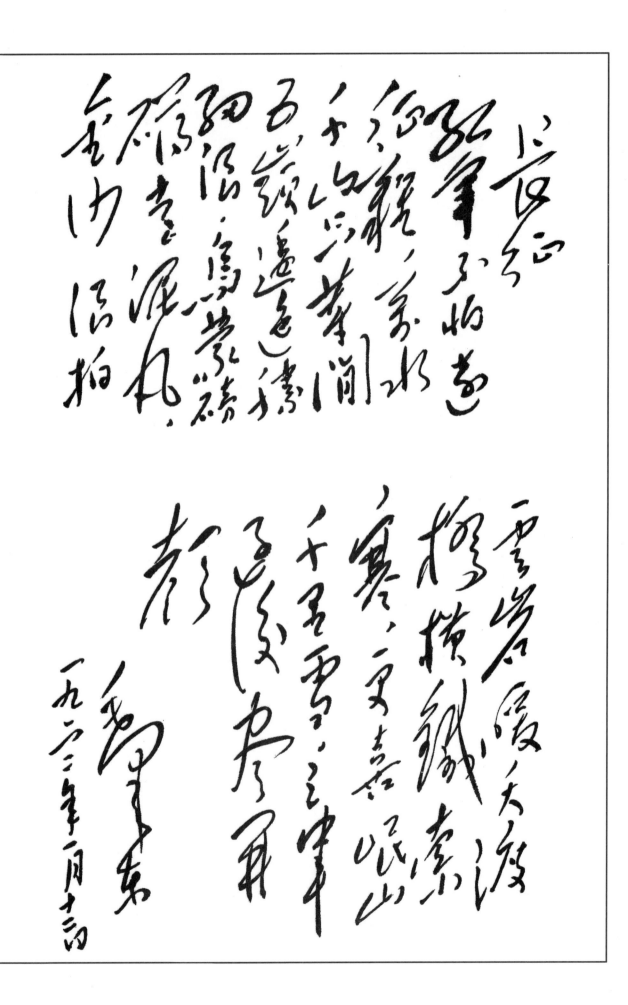

纪念毛泽东诞辰一百二十周年

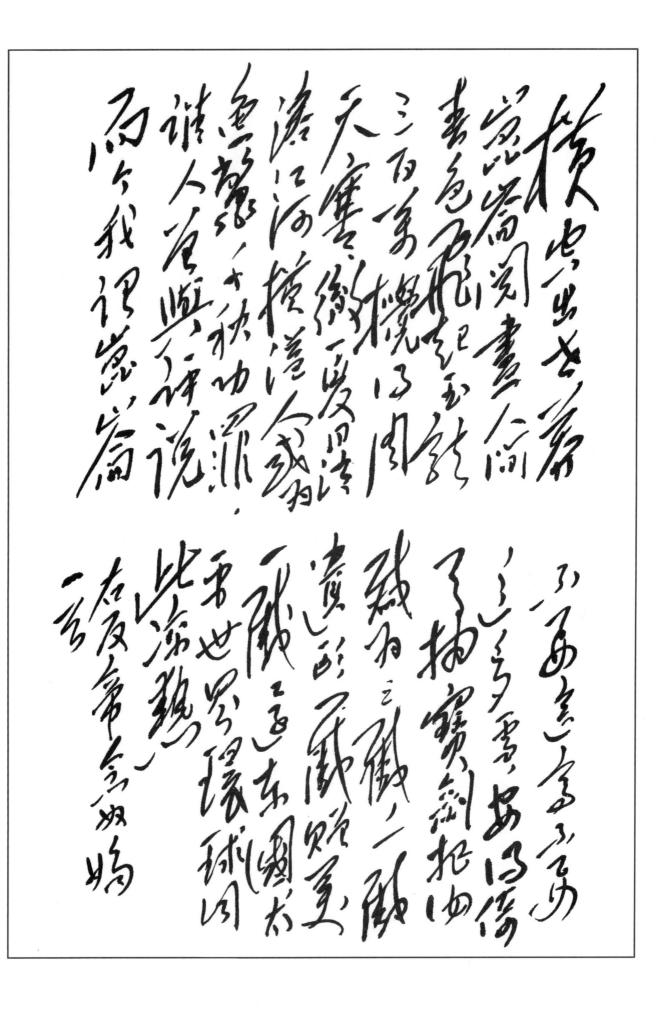

纪念毛泽东诞辰一百二十周年

清平乐

六盘山

天高云淡
望断南飞雁
不到长城非好汉
屈指行程二万

六盘山上高峰
红旗漫卷西风
今日长缨在手
何时缚住苍龙

毛泽东
书于一九六二年九月

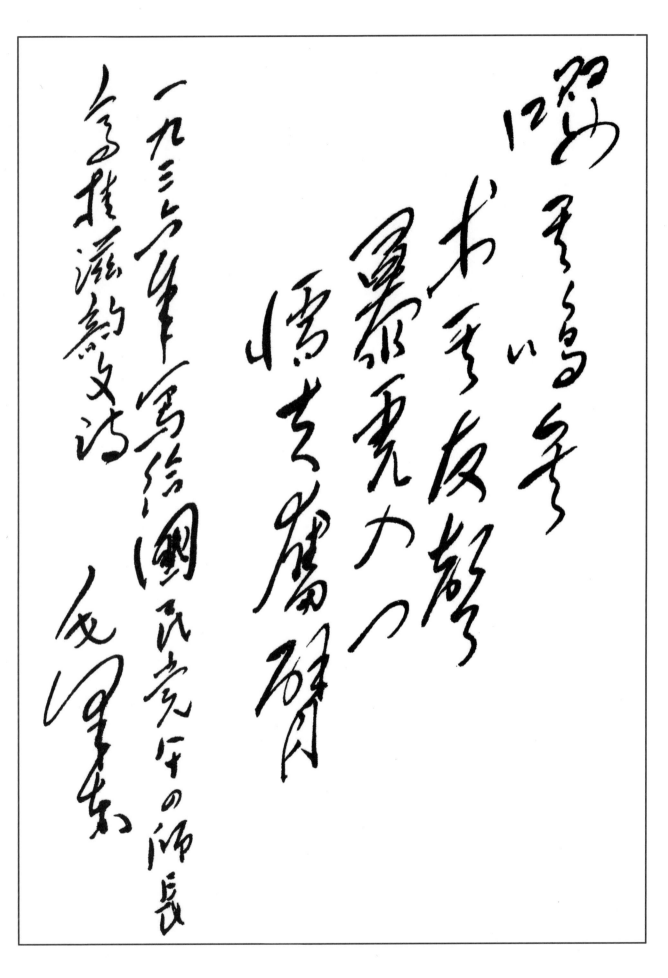

温重身心

书要反复

暴突为力

悟古当代

一九三六年写给国民党年〇师长

多我流约文诗

毛泽东

纪念毛泽东诞辰一百二十周年

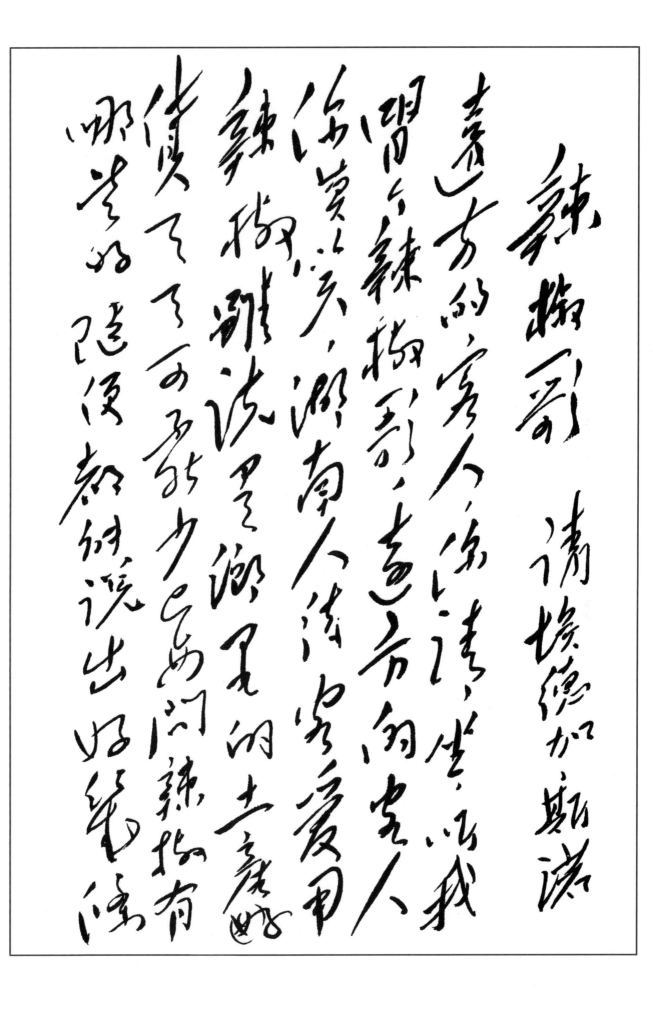

辣椒哥 请填词加一段谁辣椒

远方的客人您请坐，请坐，吃我

留个辣椒哥，远方的客人

你莫见笑，湖南人爱用

辣椒做菜，是湖南的土产

了了可是少不了问辣椒有

哪些好处随便都说出好处多

会润气，安一路健脾胃

跑跑跳跳，油然爆炒增加无线

摇摇来逛好，没得练习不肯

养颜，一辣馋嘴流清肴

毛泽东

一九三〇年七月

给子珍同志 一九三六年十二月

漫天皆白，雪里行军情更迫。头上高山，风卷红旗过大关。

此行何去？赣江风雪迷漫处。命令昨颁，十万工农下吉安。

毛泽东

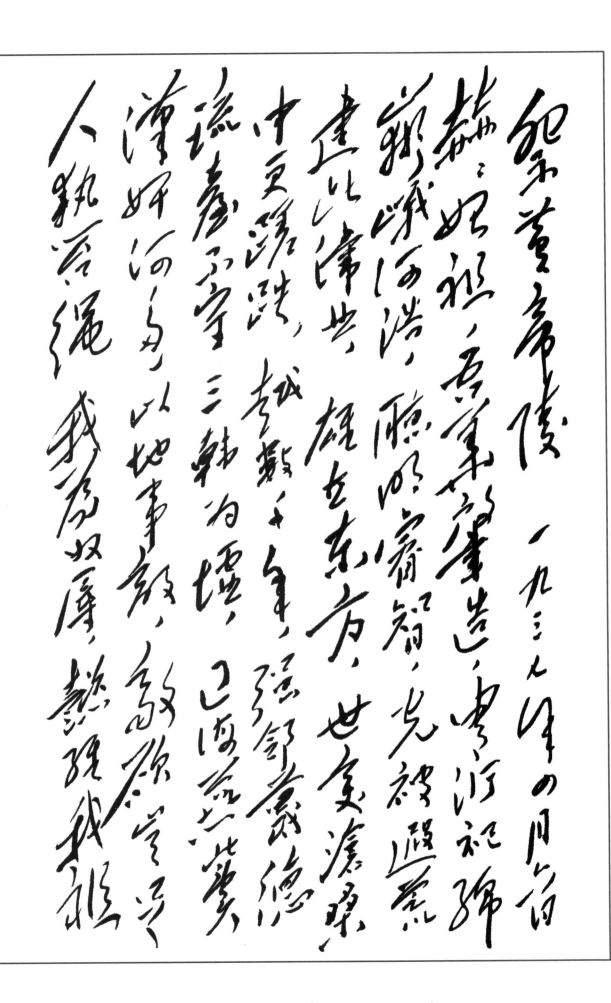

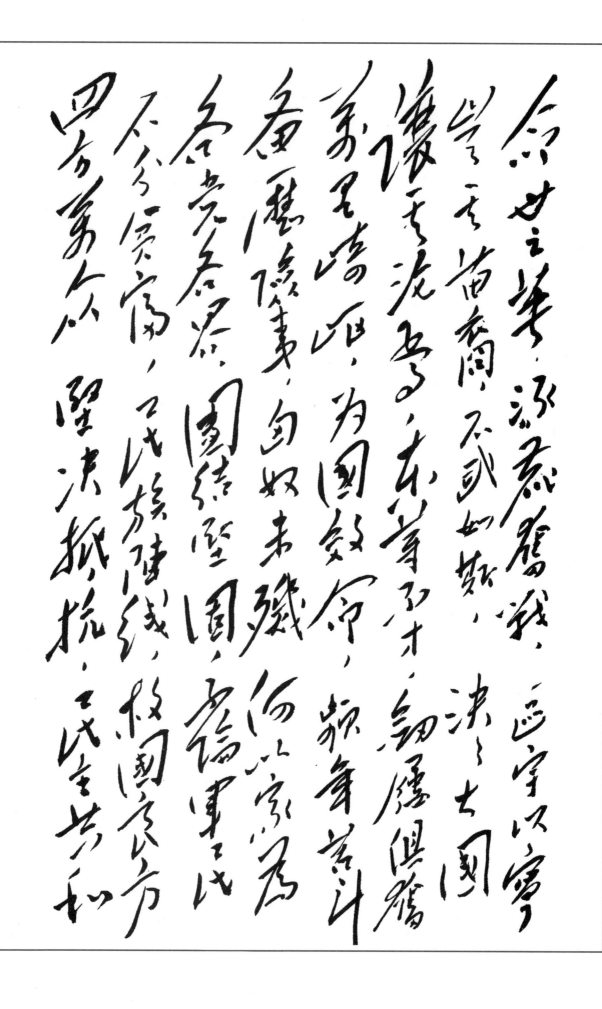

纪念毛泽东诞辰一百二十周年

拿出力量，红旗一举，我则必胜

愿我同胞，卫我国权，此数

永矢勿谖，惟我陆军，照我列祖

实鉴临之，皇天后土

尚飨

中华民国二十六年○月五日，原

驻埃及政府主席毛泽东 总司令朱德

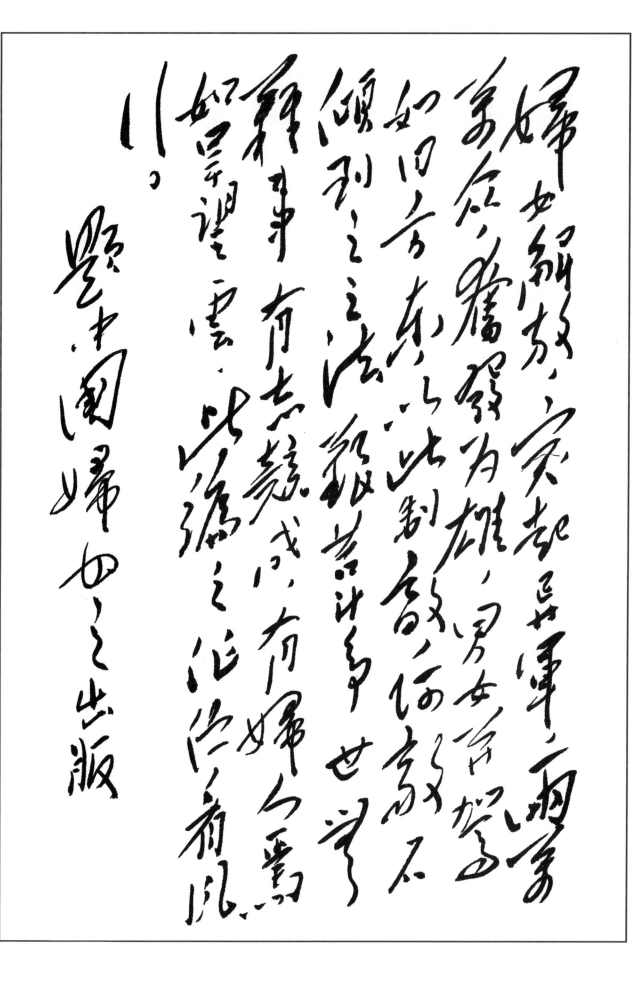

婦女解放，突起異軍，兩萬萬眾，奮發為雄，男女並駕，如日方東，以此制敵，何敵不倾，傾之之法，喚起自覺，有婦女為之先鋒，有刊物為之向導，如星星之火，可以燎原，此其發軔之始，有志竟成，煞費躊躇，吾為此喜，且為此望，特書數語，以資號召，並祝中國婦女之《中國婦女》之出版

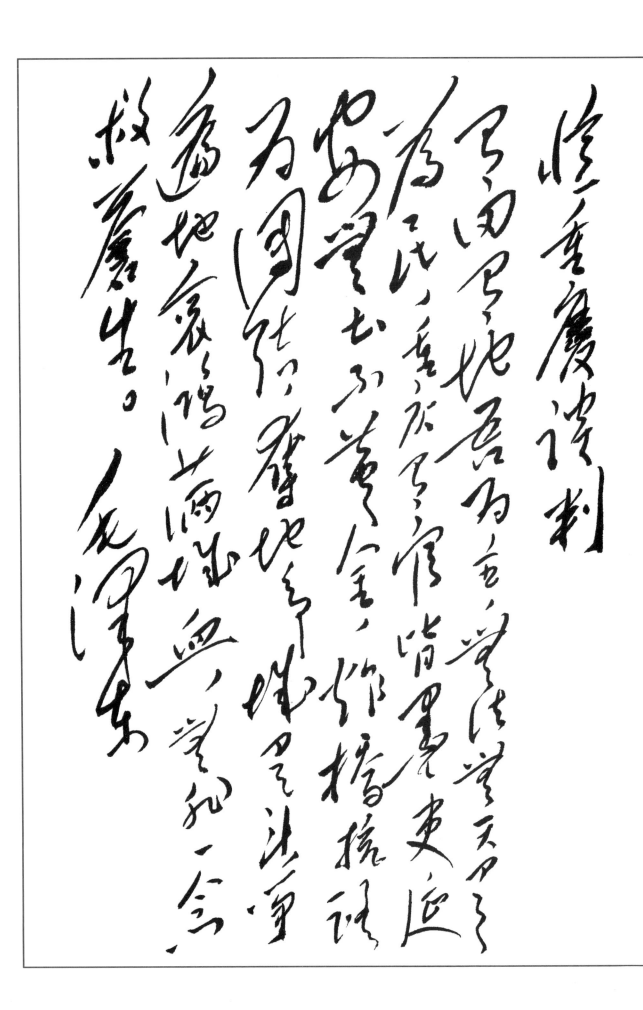

纪念毛泽东诞辰一百二十周年

秋风渡河上，大野入苍穹，

寥廓白澄朗，月浮桥西生。

万里鸿音绝，遥夜徒未通。

满目乱翘望，凯郛憾峥嵘。

五〇七年，甲秋为迅画所作

墨戏军如彼嵛题，毛泽东

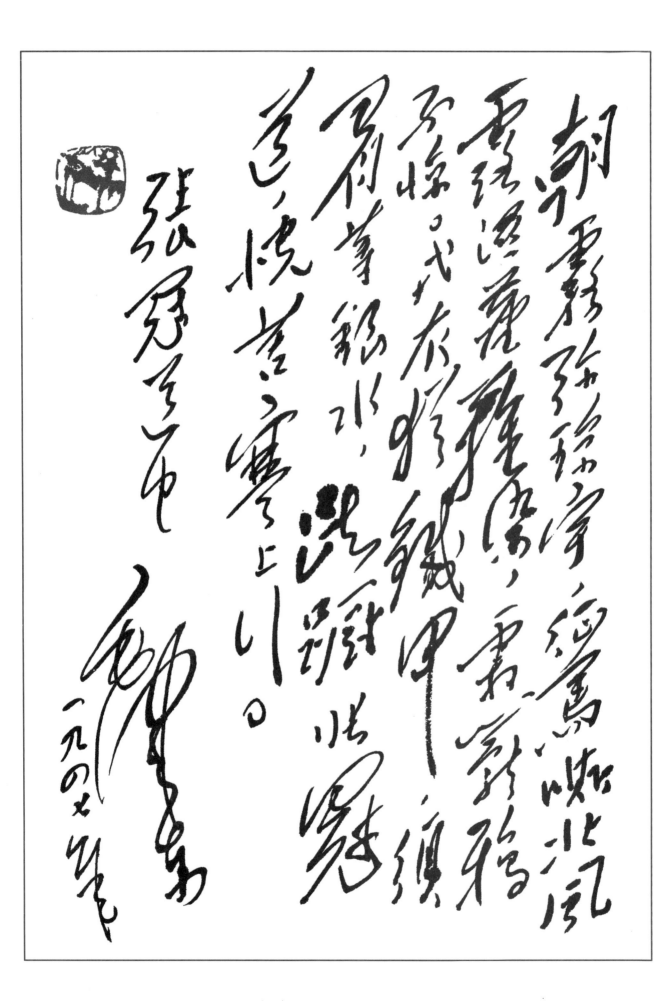

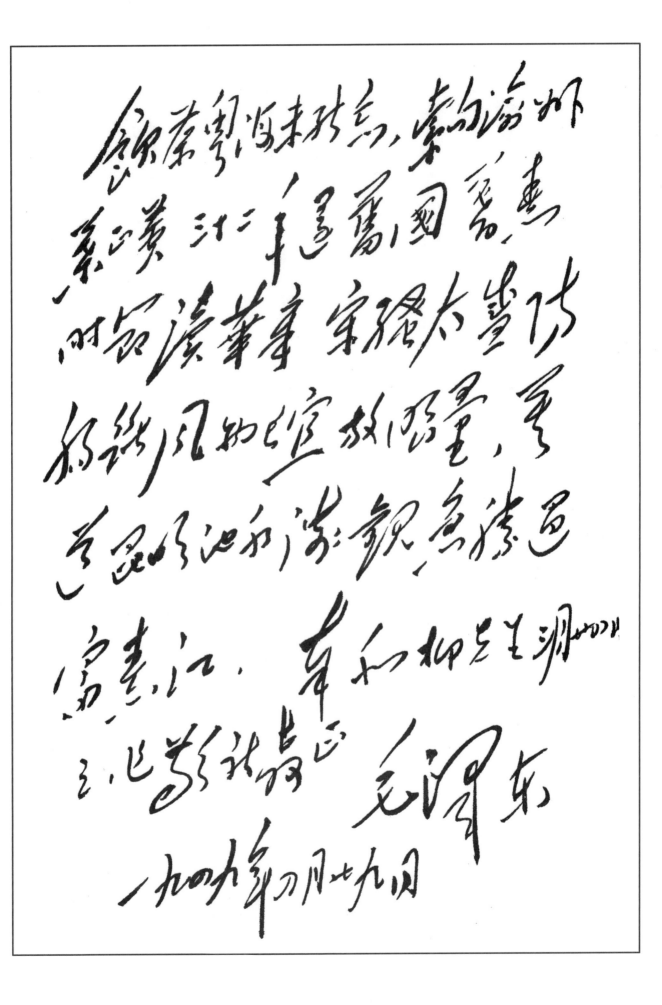

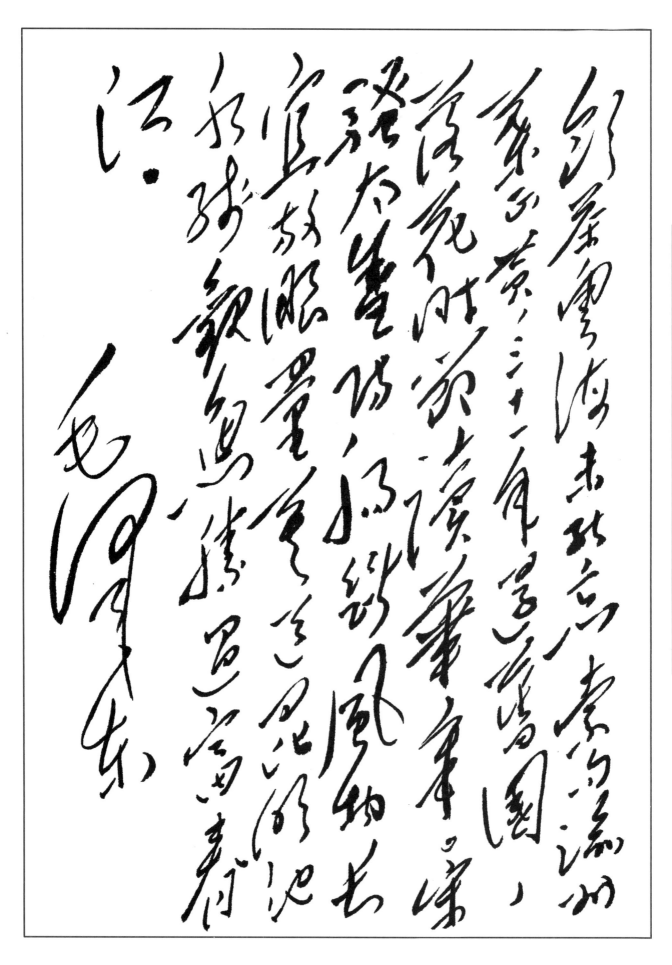

纪念毛泽东诞辰一百二十周年

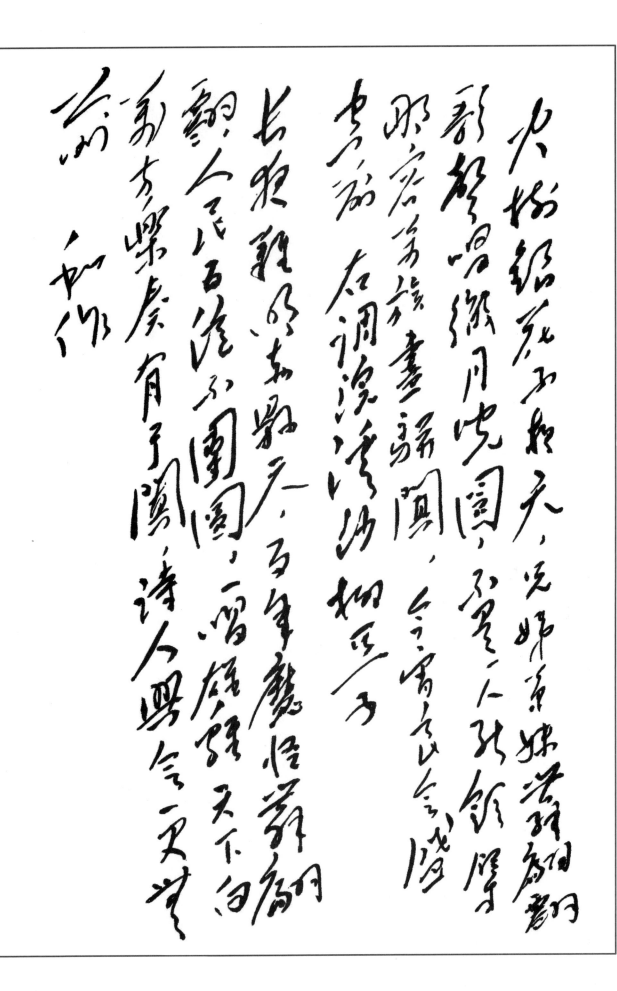

大雨落幽燕，白浪滔天，秦皇岛外打鱼船。一片汪洋都不见，知向谁边？

往事越千年，魏武挥鞭，东临碣石有遗篇。萧瑟秋风今又是，换了人间。

长夜难明赤县天，百年魔怪舞翩跹，人民五亿不团圆。

一唱雄鸡天下白，万方乐奏有于阗，诗人兴会更无前。

和柳先生词一首

毛泽东

纪念毛泽东诞辰一百二十周年

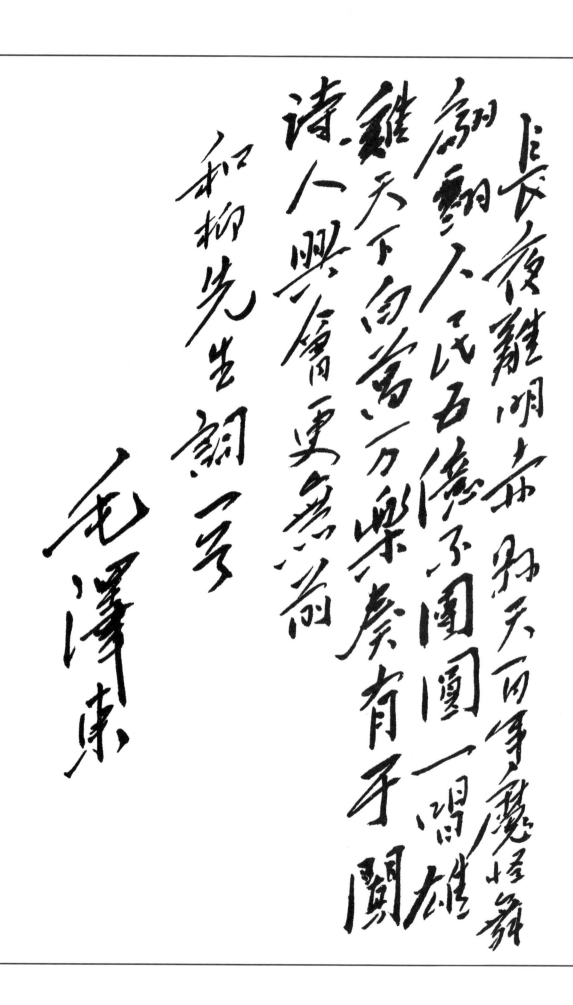

纪念毛泽东诞辰一百二十周年

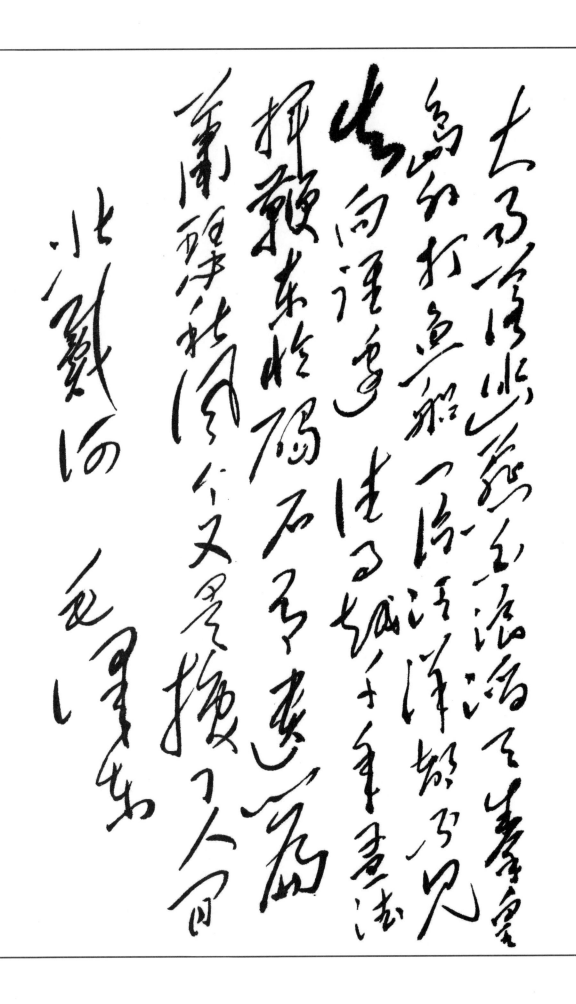

五云山上五云飞
远接群峰近拂堤
若问杭州何处好
此中听得野莺啼

五云山上五云飞
远接群峰近拂堤
若问杭州何处好
此中听得野莺啼

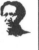

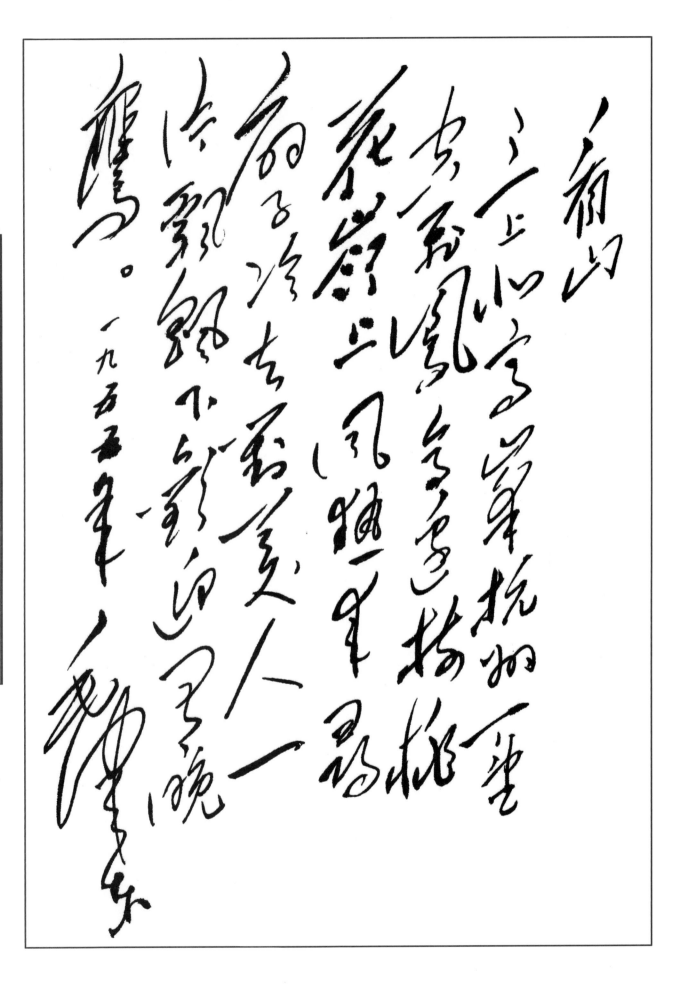

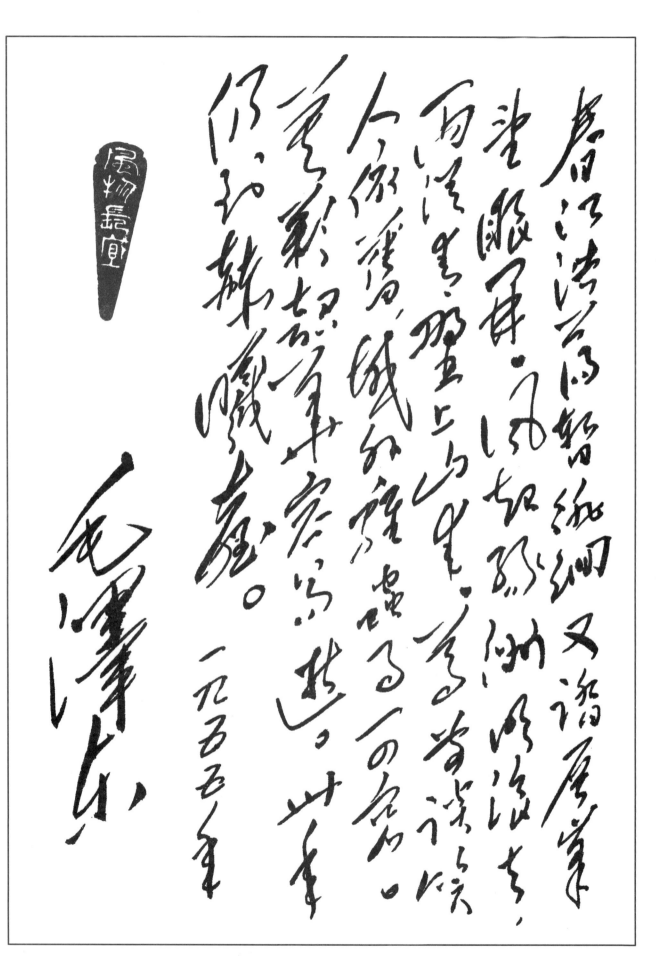

纪念毛泽东诞辰一百二十周年

水调歌头

游泳

才饮长沙水，又食武昌鱼。万里
长江横渡，极目楚天舒。不管
风吹浪打，胜似闲庭信步，今日得宽馀。子在川上曰：逝者如斯夫！

风樯动，龟蛇静，起宏图。一桥

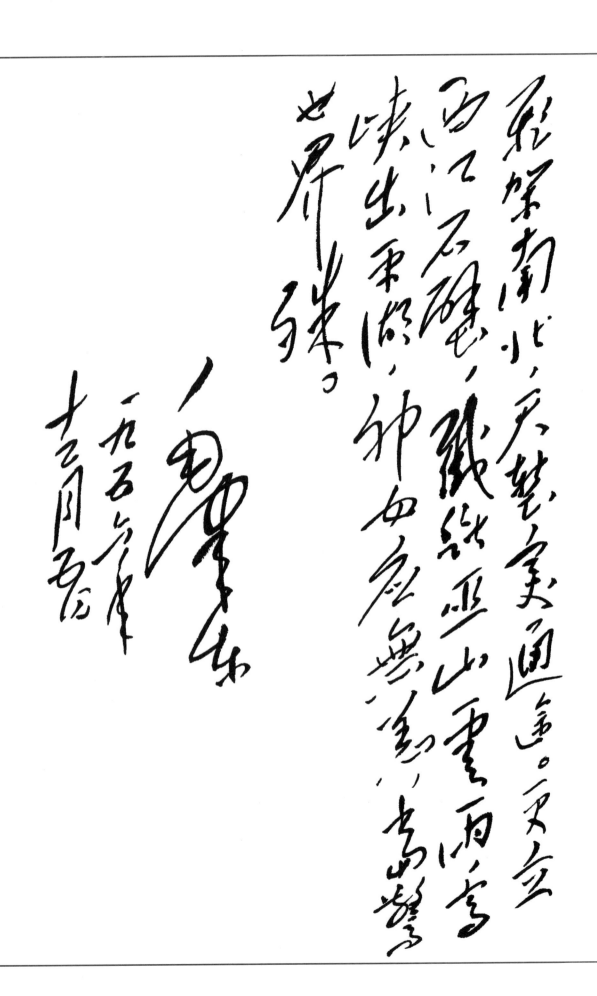

飞架南北，天堑变通途。更立西江石壁，截断巫山云雨，高峡出平湖。神女应无恙，当惊世界殊。

毛泽东

一九五六年

十二月书

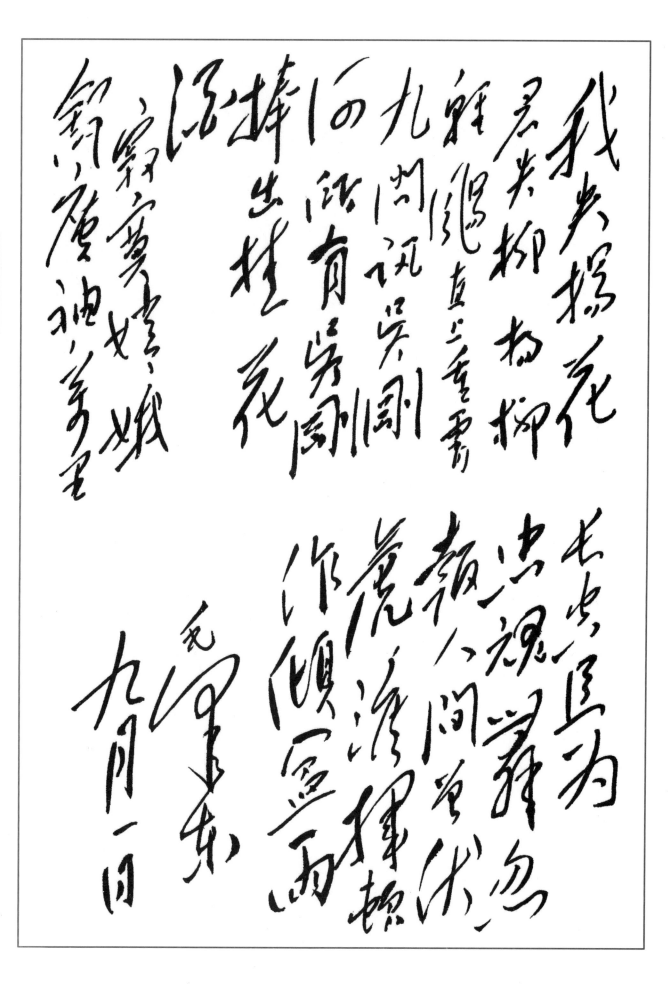

我失骄杨君失柳，杨柳轻飏直上重霄九。问讯吴刚何所有，吴刚捧出桂花酒。

寂寞嫦娥舒广袖，万里长空且为忠魂舞。忽报人间曾伏虎，泪飞顿作倾盆雨。

毛泽东

九月一日

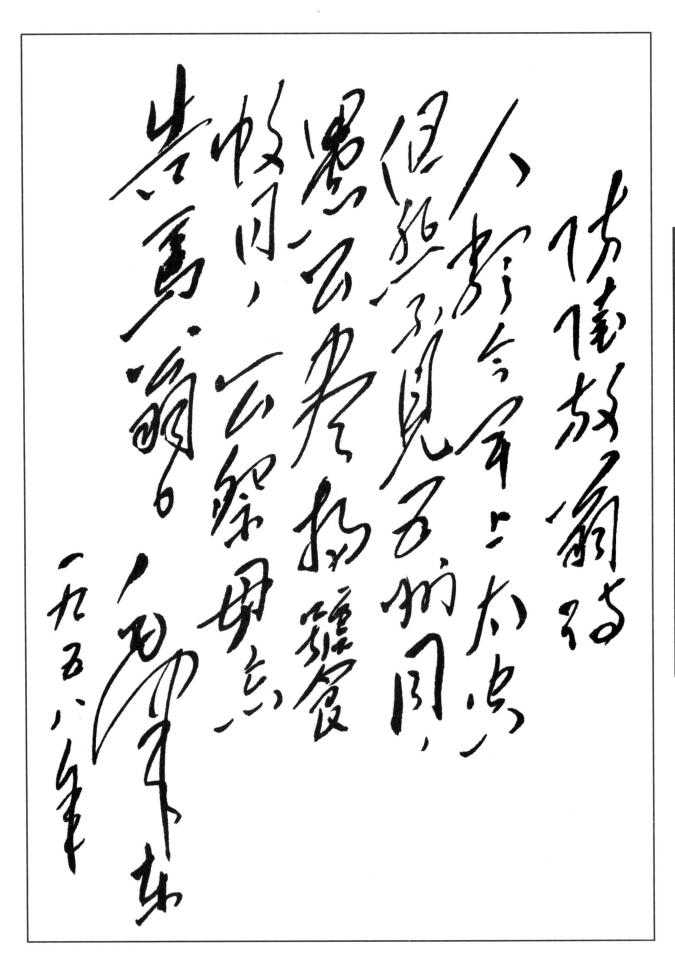

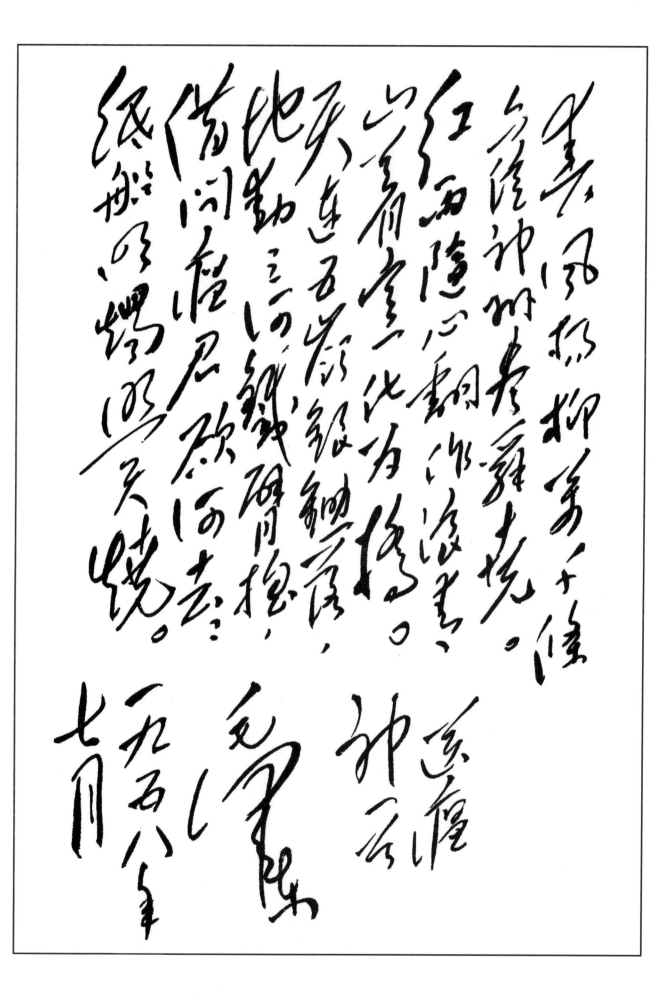

沁园春　雪

北国风光，千里冰封，万里雪飘。望长城内外，惟余莽莽；大河上下，顿失滔滔。山舞银蛇，原驰蜡象，欲与天公试比高。须晴日，看红装素裹，分外妖娆。

江山如此多娇，引无数英雄竞折腰。惜秦皇汉武，略输文采；唐宗宋祖，稍逊风骚。一代天骄，成吉思汗，只识弯弓射大雕。俱往矣，数风流人物，还看今朝。

毛泽东

一九五八年

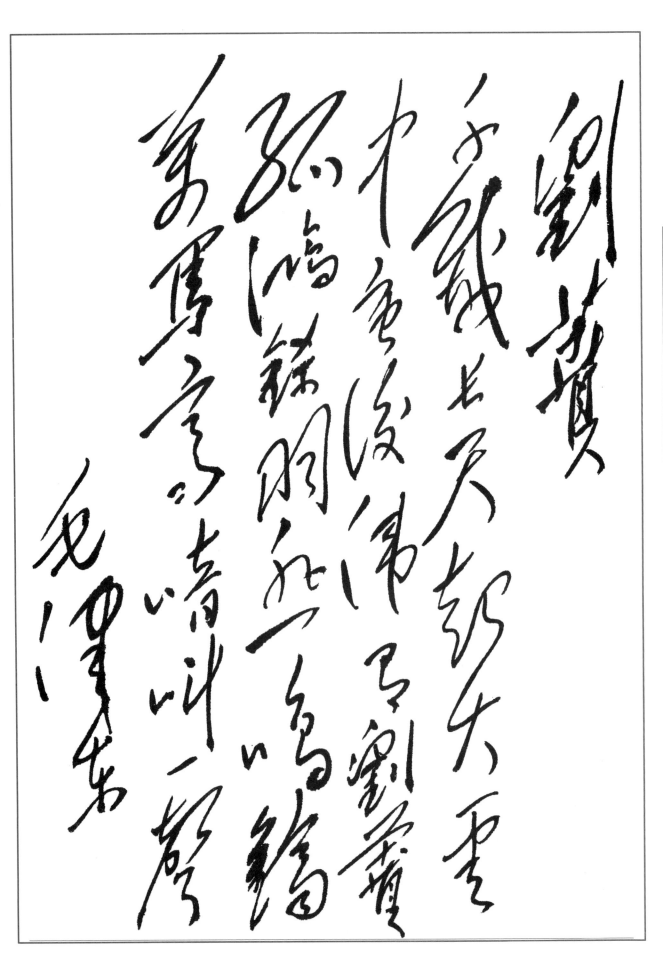

纪念毛泽东诞辰一百二十周年

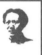

纪念毛泽东诞辰一百二十周年

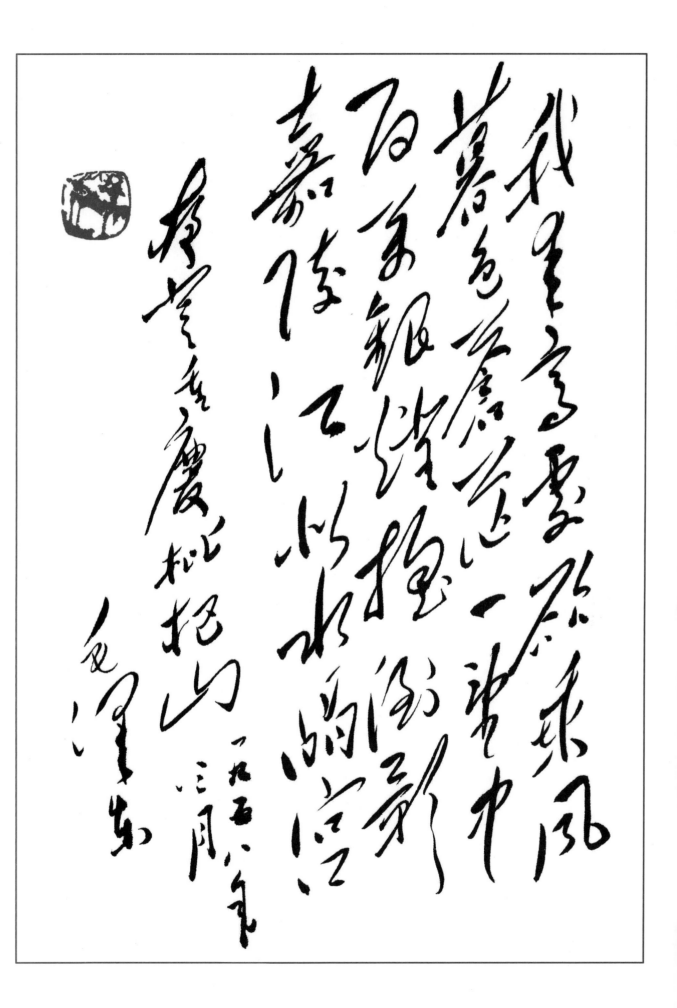

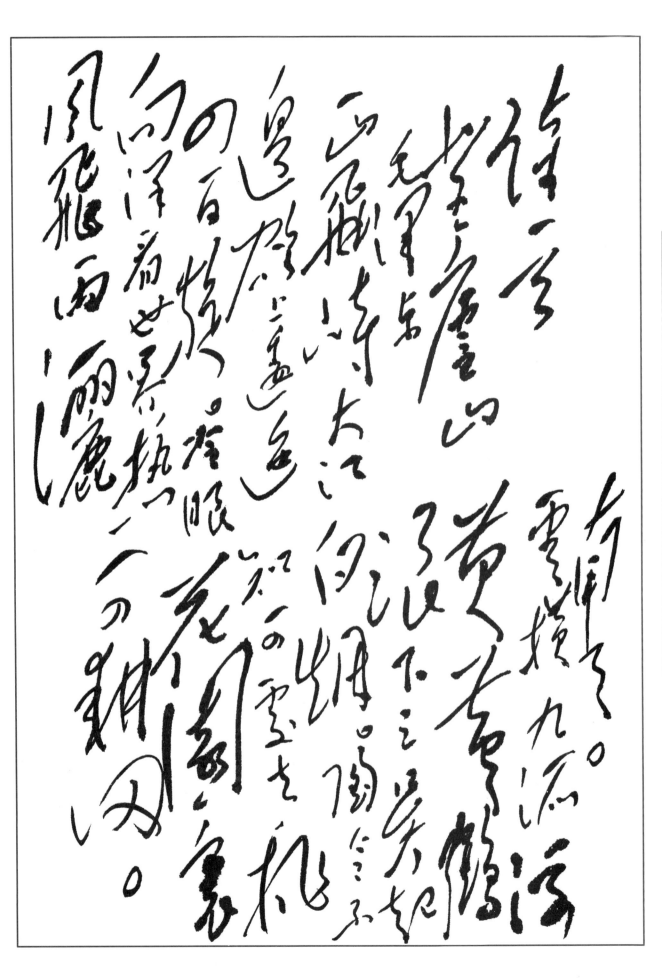

纪念毛泽东诞辰一百二十周年

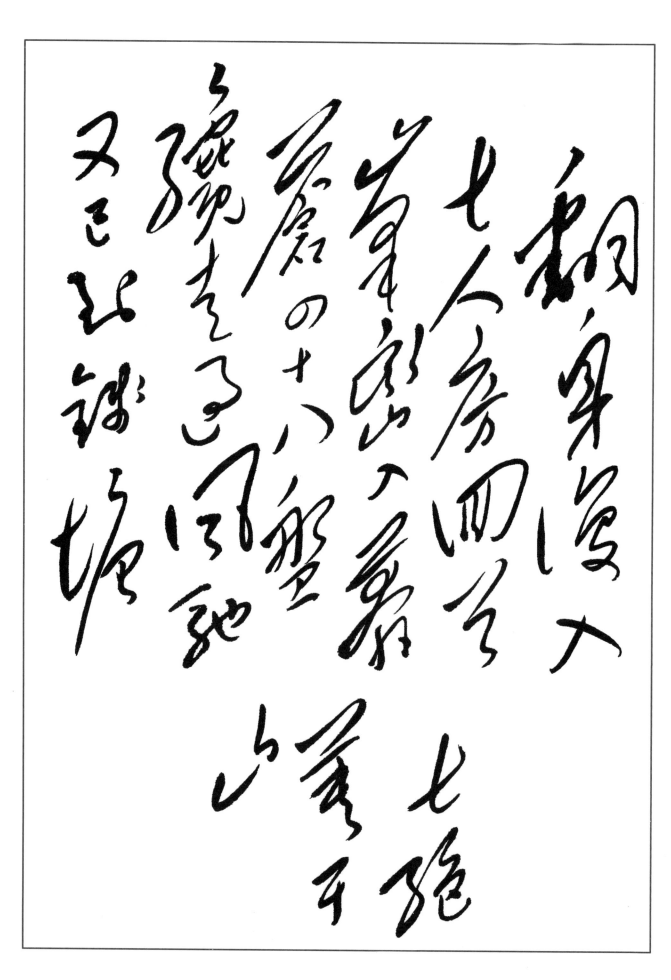

纪念毛泽东诞辰一百二十周年

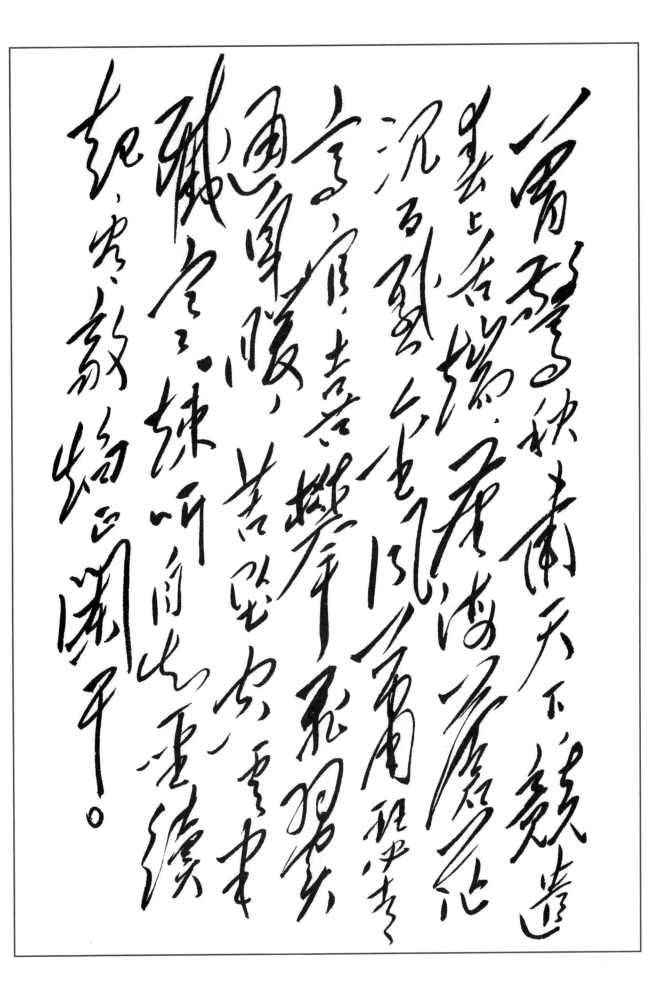

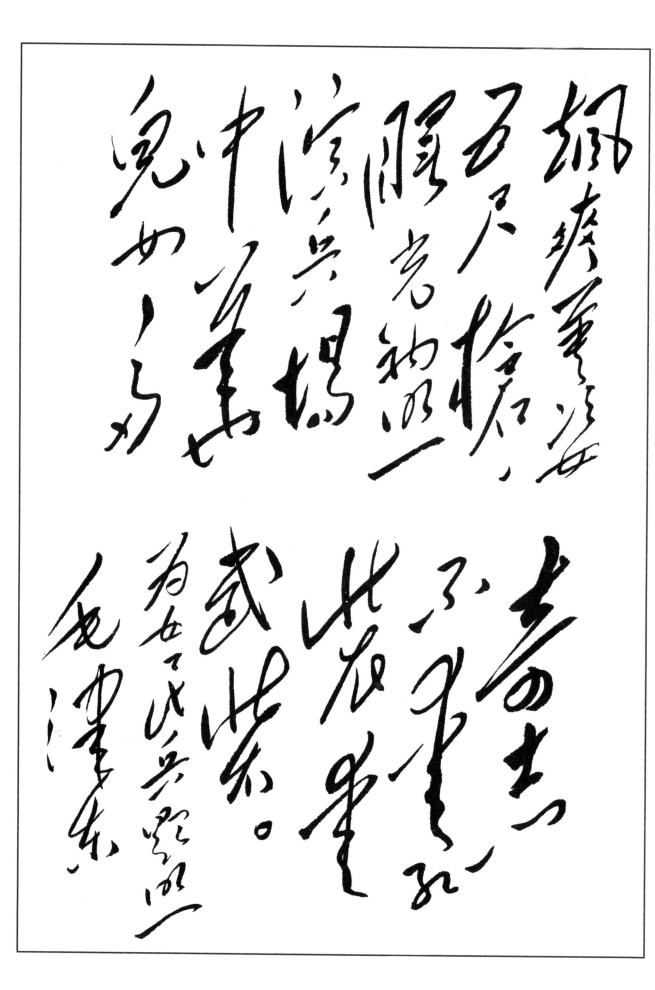

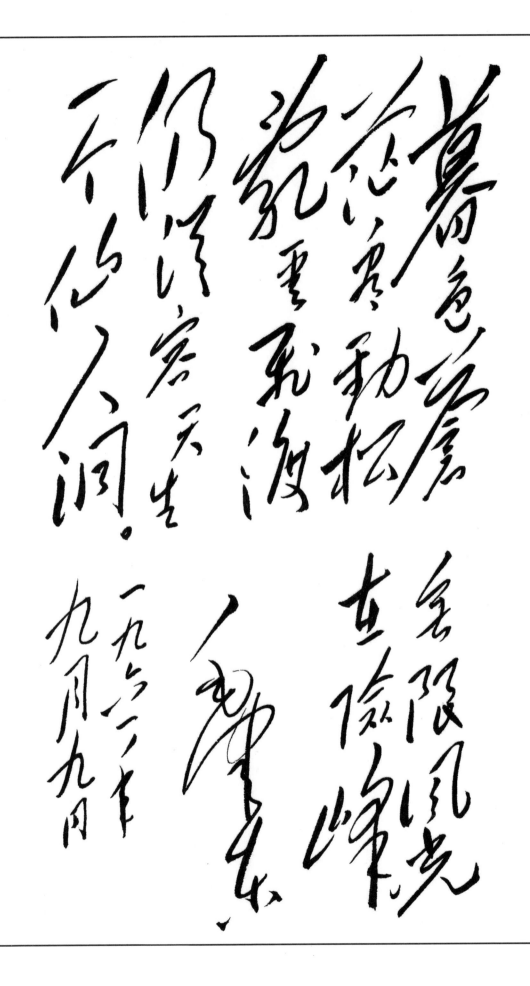

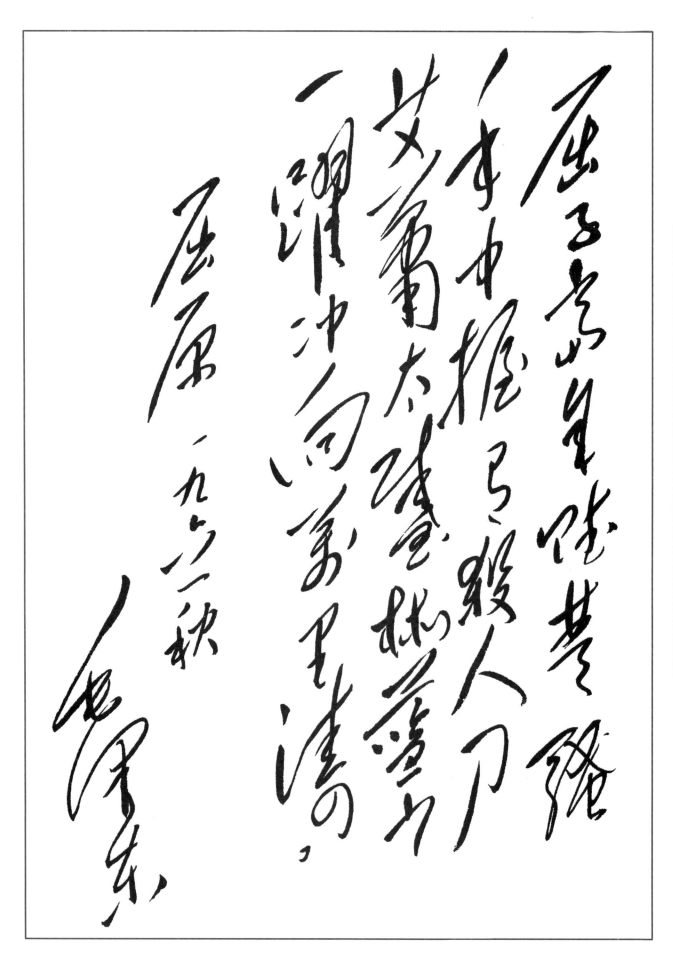

纪念毛泽东诞辰一百二十周年

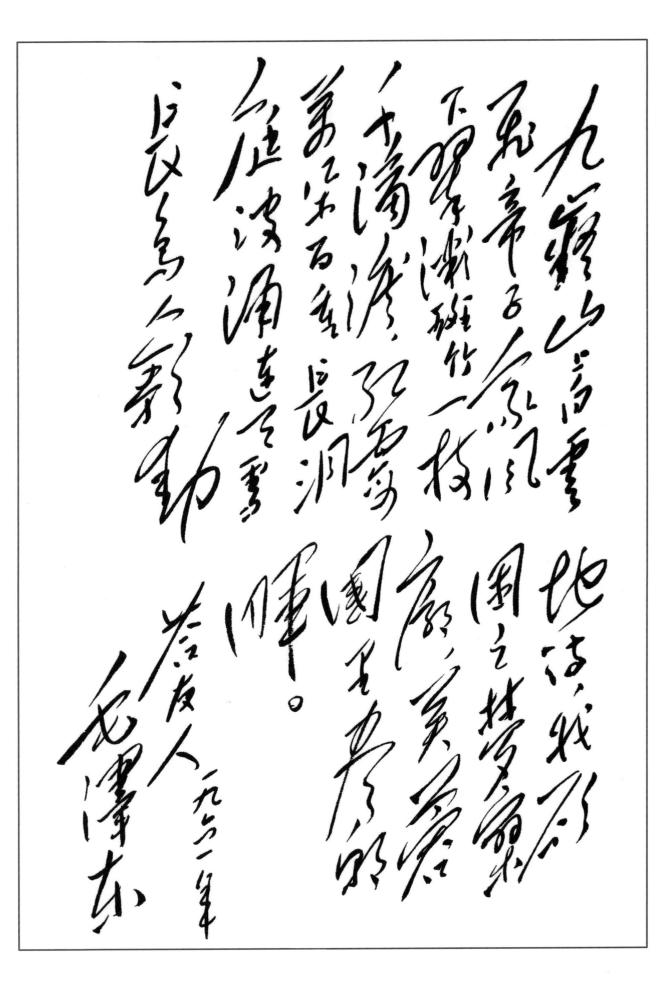

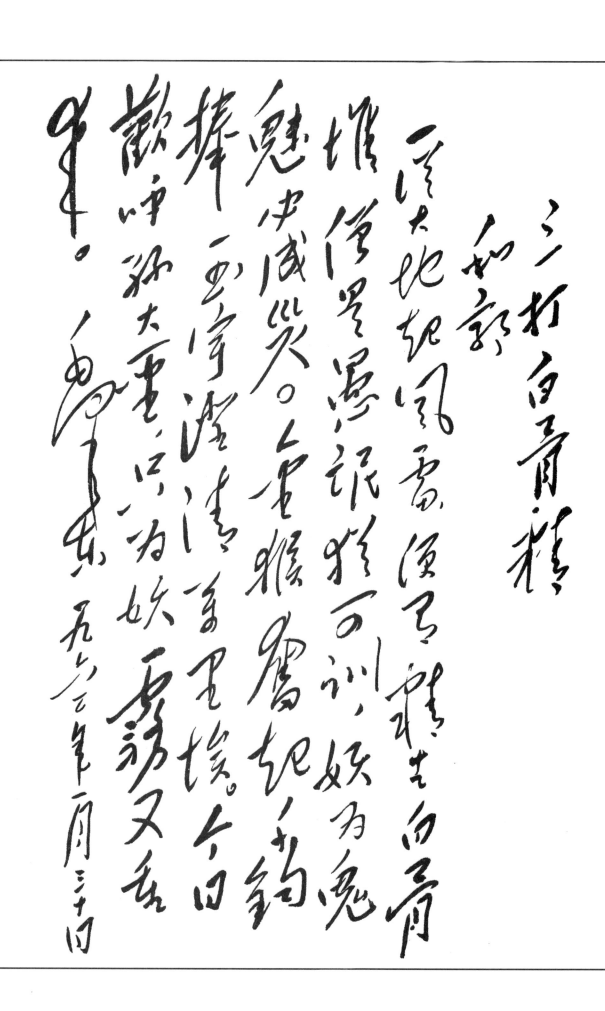

七律

三打白骨精

和郭沫若

一从大地起风雷，便有精生白骨堆。
僧是愚氓犹可训，妖为鬼蜮必成灾。
金猴奋起千钧棒，玉宇澄清万里埃。
今日欢呼孙大圣，只缘妖雾又重来。

毛泽东
一九六一年十一月十七日

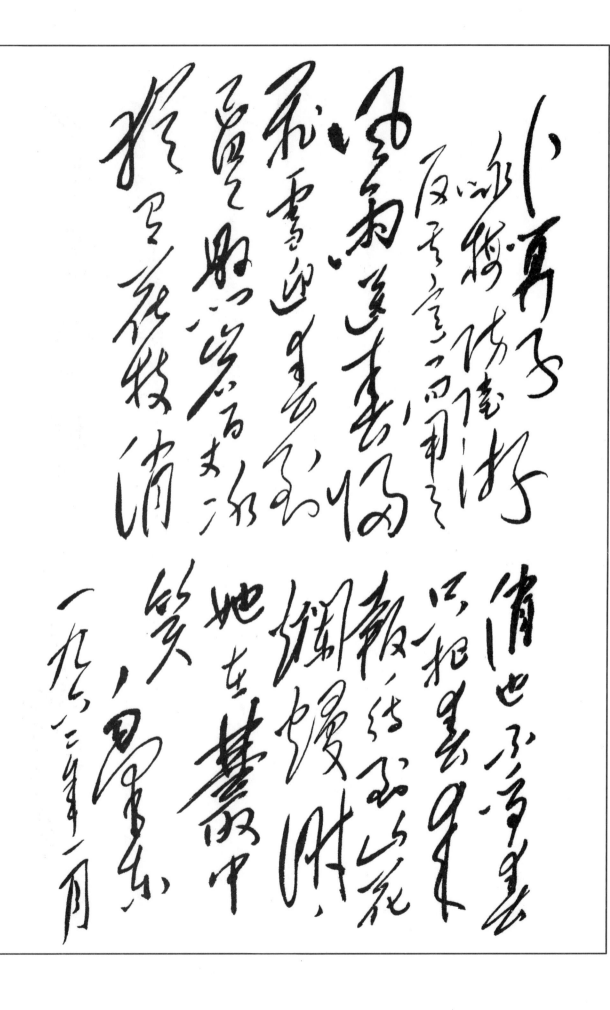

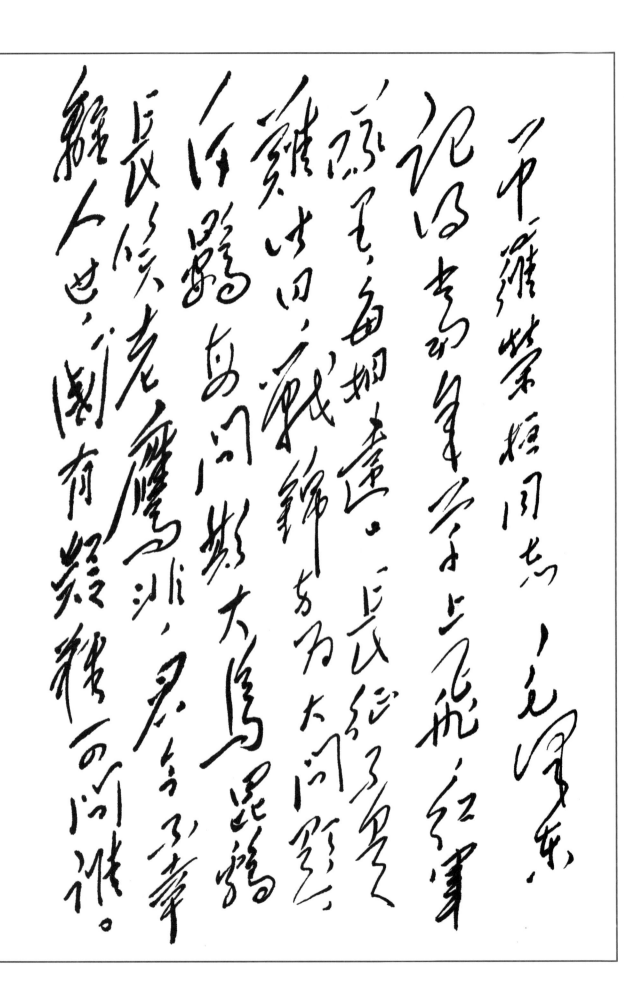

吊罗荣桓同志　毛泽东

记得当年草上飞，红军
队里每相违。长征不
是难堪日，战锦方为大问题。
斥鷃每闻欺大鸟，昆鸡
长笑老鹰非。君今不幸
离人世，国有疑难可问谁。

纪念毛泽东诞辰一百二十周年

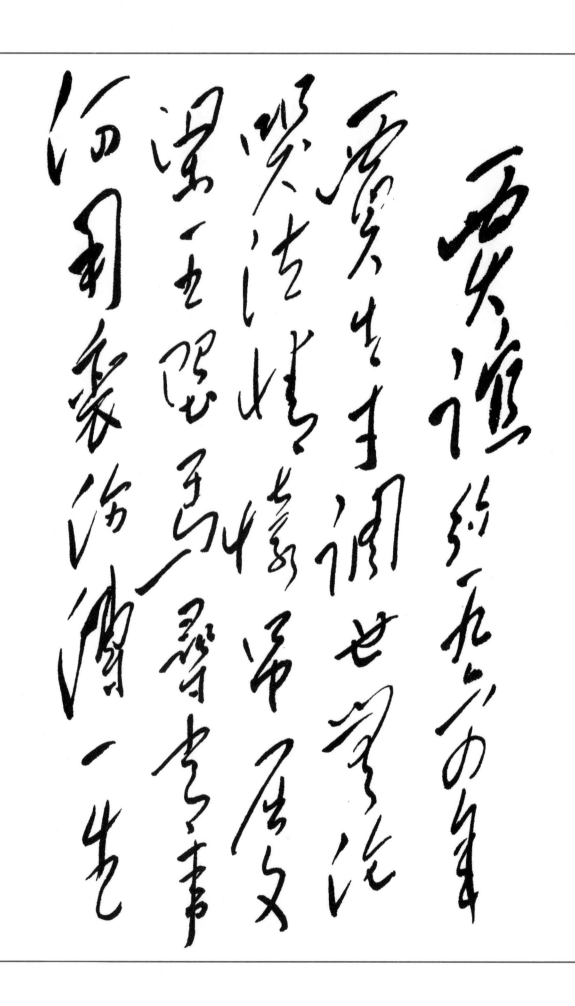

倾新部读史

人搞起稿别，以续台石诉廉

昌小宄暗师铜铁鐔中

翻次欲为周河时精须，不忍

徐走真□地。人世继通闹□嗟

上疆塌续此事万弓月。流遍

敷原草

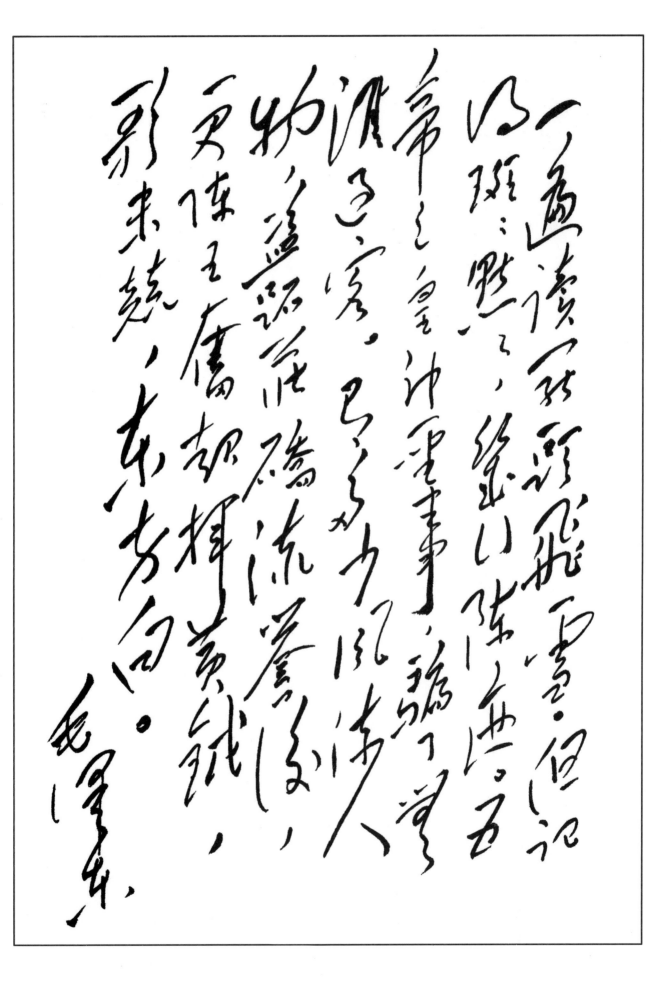

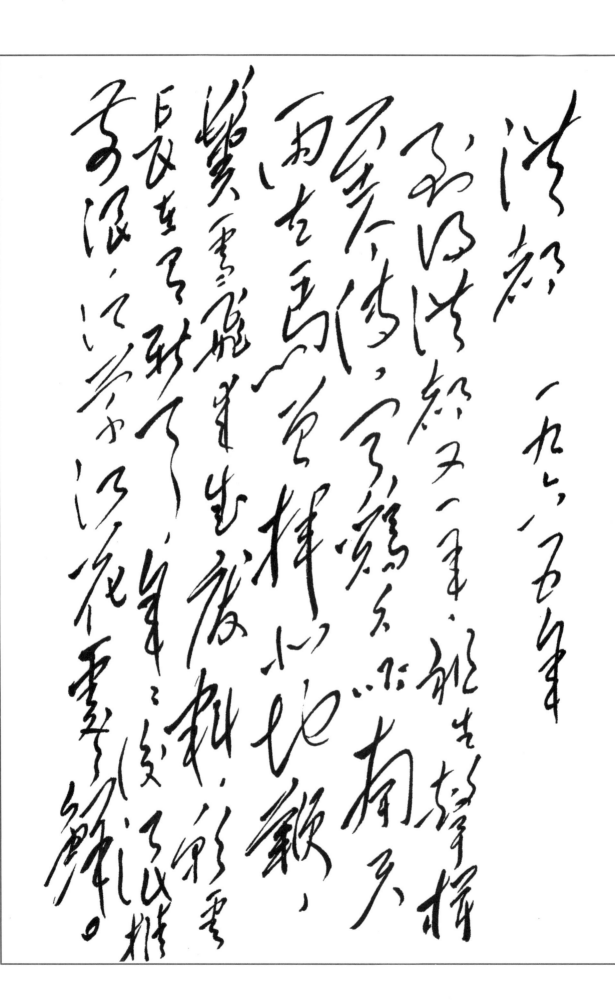

清平乐　一九六一年

天高云淡，望断南飞雁。不到长城非好汉，屈指行程二万。

六盘山上高峰，红旗漫卷西风。今日长缨在手，何时缚住苍龙。

纪念毛泽东诞辰一百二十周年

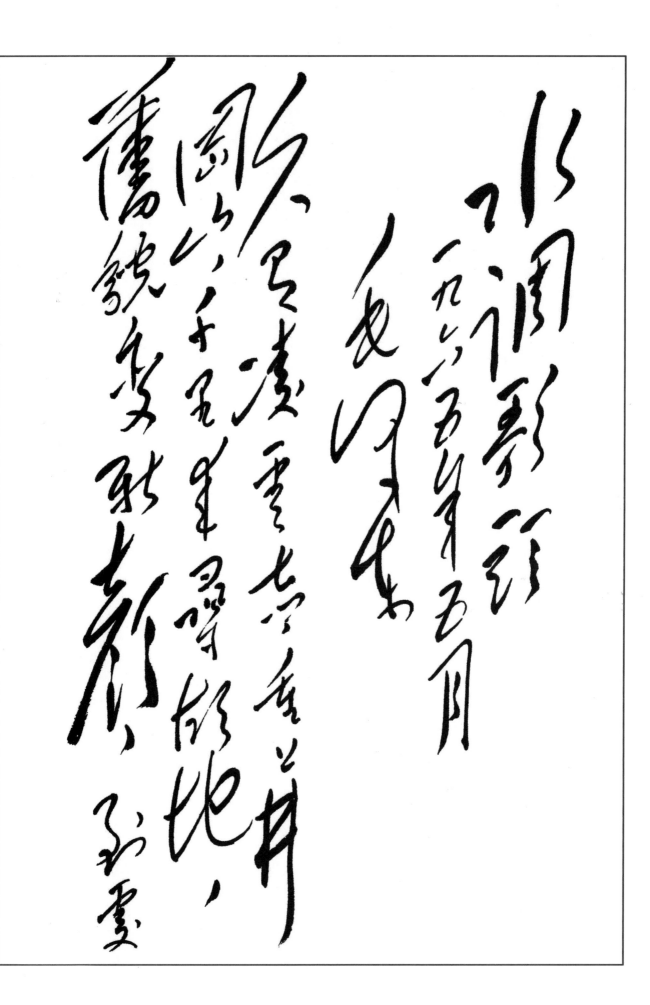

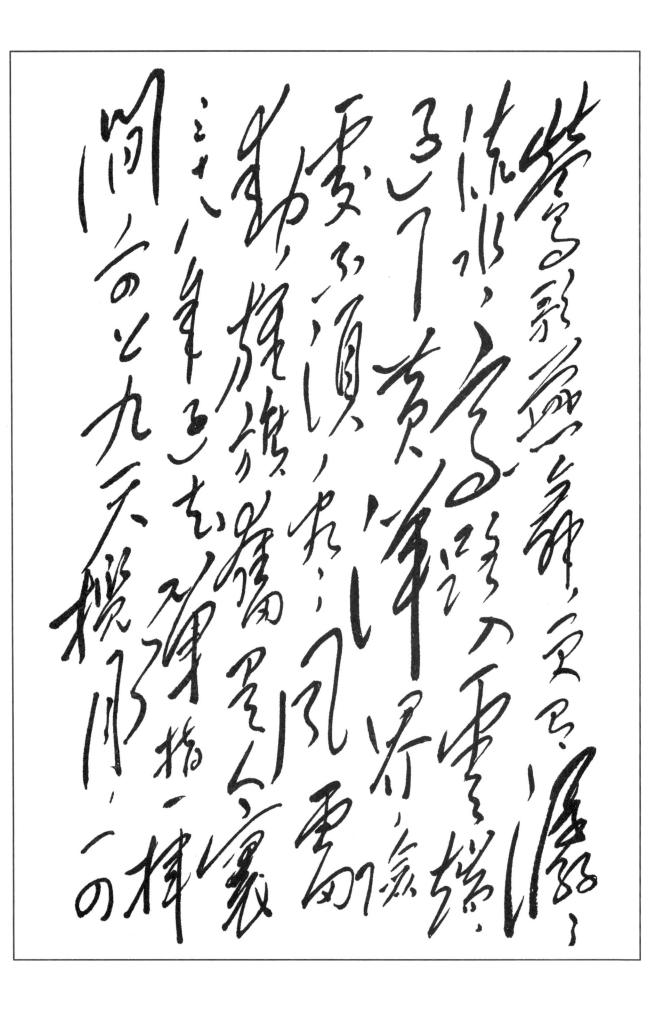

鹰击长空，鱼翔浅底，万类霜天竞自由。怅寥廓，问苍茫大地，谁主沉浮？携来百侣曾游，忆往昔峥嵘岁月稠。恰同学少年，风华正茂；书生意气，挥斥方遒。指点江山，激扬文字，粪土当年万户侯。曾记否，到中流击水，浪遏飞舟。

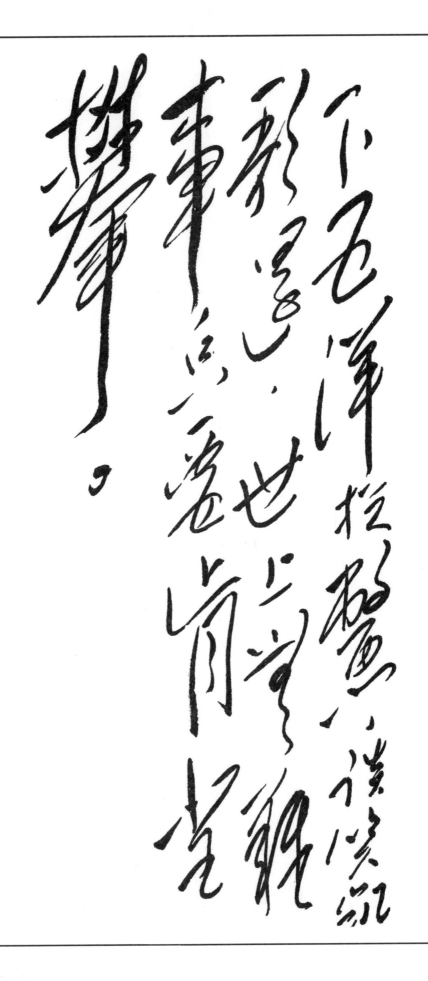

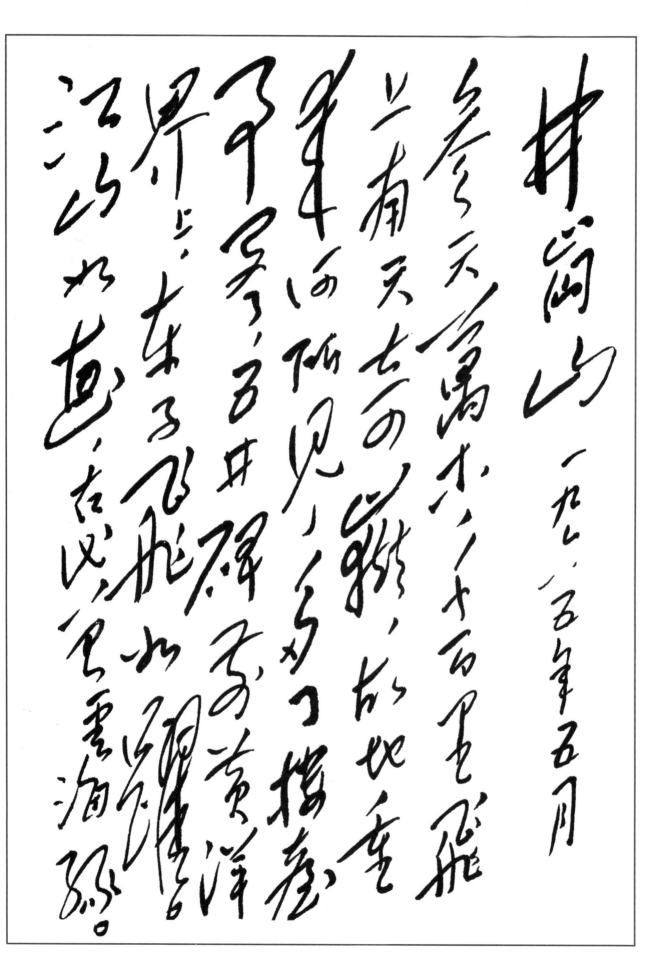

井冈山 一九六五年五月

久有凌云志，重上井冈山，千里来寻故地，旧貌变新颜，到处莺歌燕舞，更有潺潺流水，高路入云端。过了黄洋界，险处不须看。

风雷动，旌旗奋，是人寰。三十八年过去，弹指一挥间。可上九天揽月，可下五洋捉鳖，谈笑凯歌还。世上无难事，只要肯登攀。

纪念毛泽东诞辰一百二十周年

纪念毛泽东诞辰一百二十周年

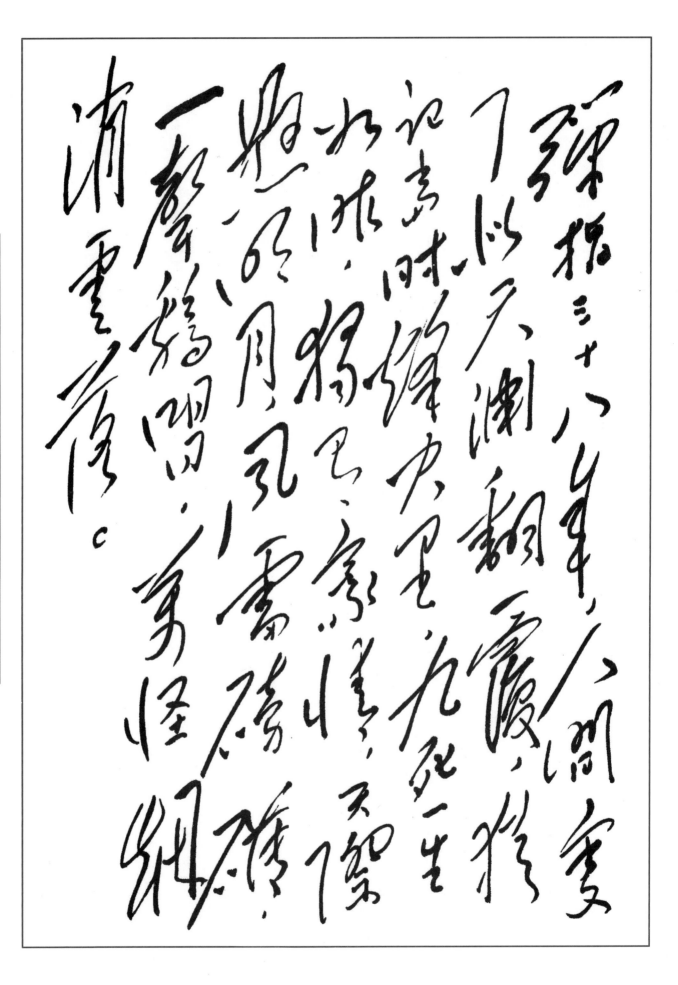

弹指三十八年，人间变了，似天翻地覆。慨慷而歌，犹记当时烽火里，九死一生如昨。独有英雄驱虎豹，更无豪杰怕熊罴。一枕黄粱再现，泪飞顿作倾盆雨。犹记惊回一枕黄粱再现，分明小怪细湘。

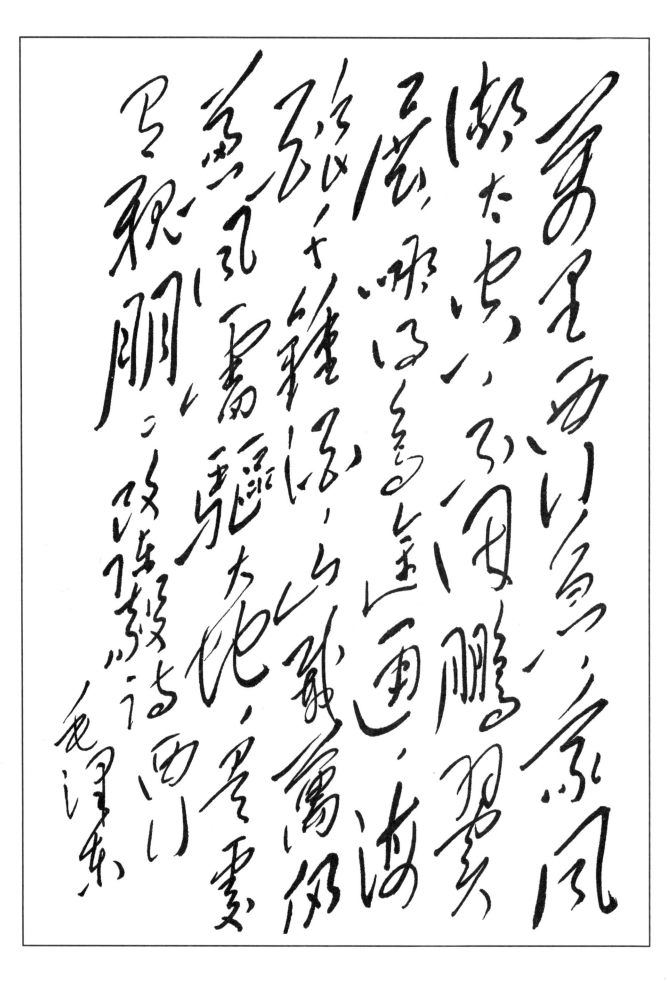

纪念毛泽东诞辰一百二十周年

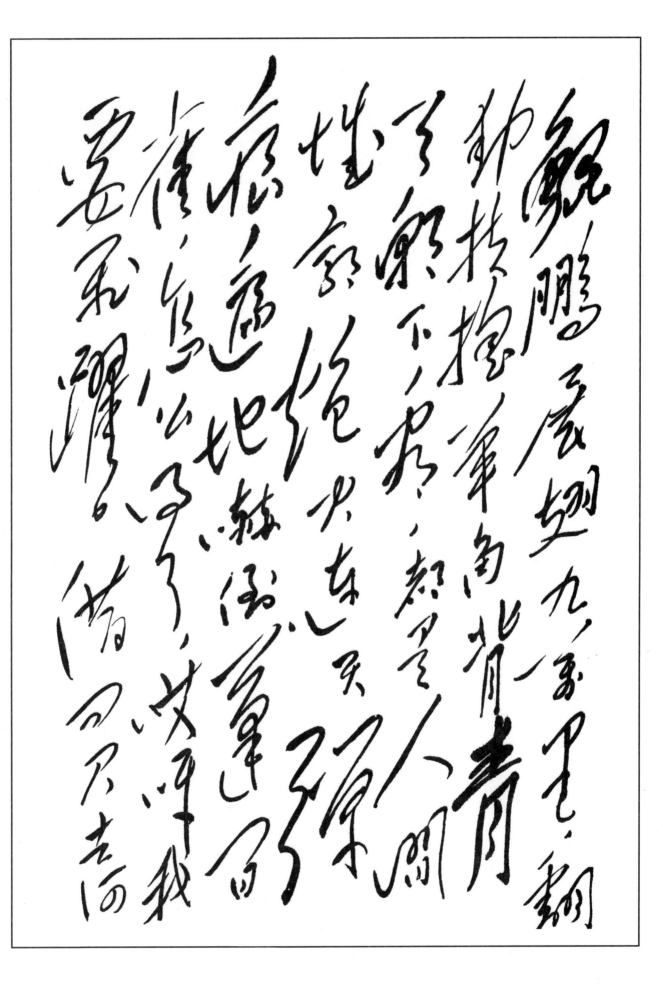

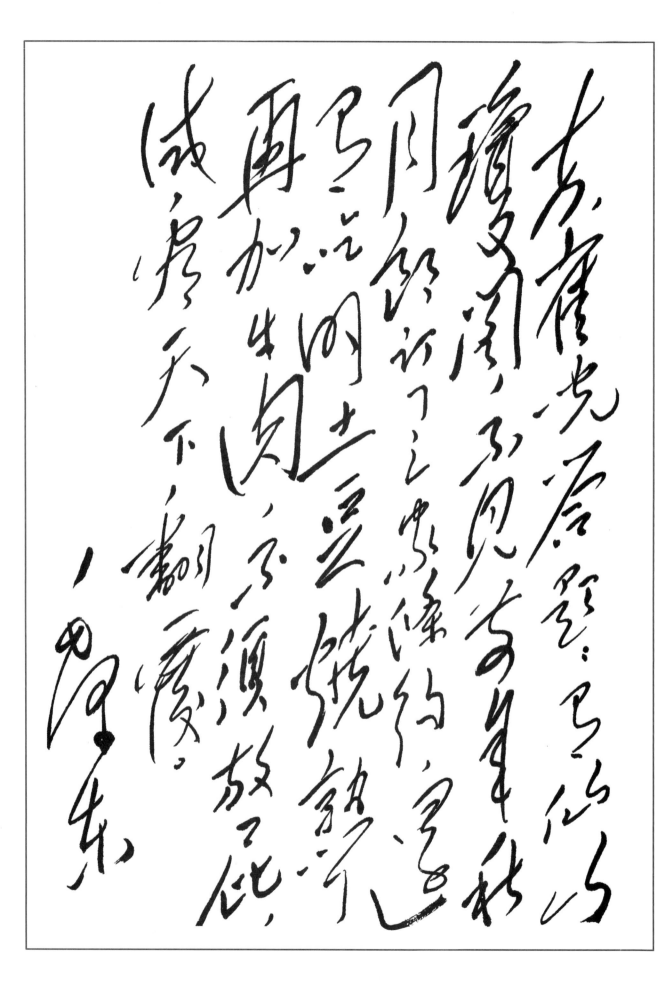

纪念毛泽东诞辰一百二十周年

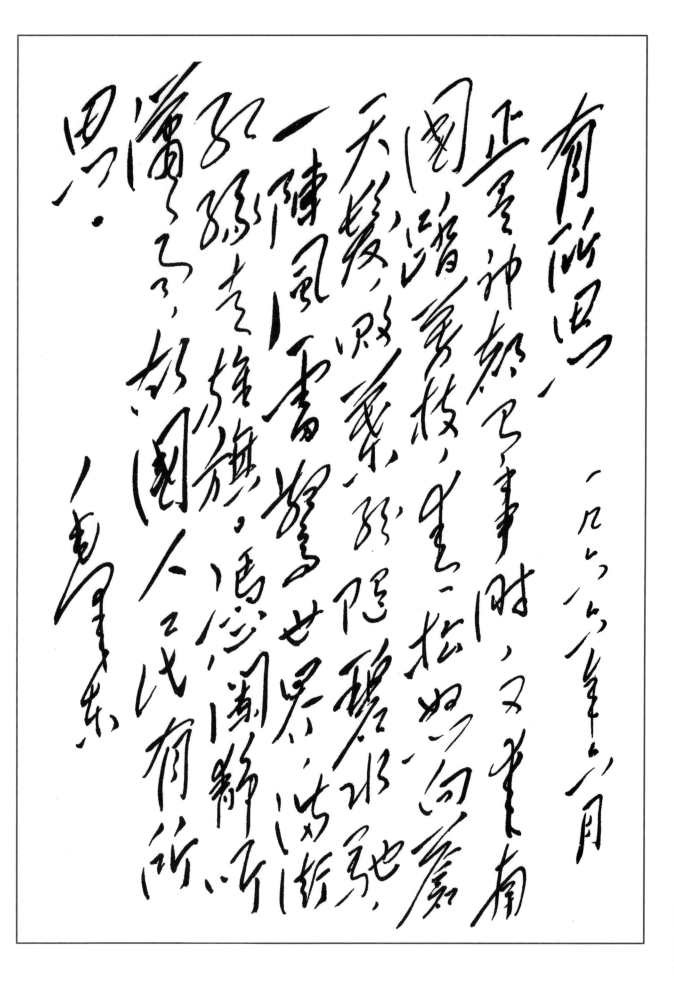

有所思　一九六六年六月

正是神都有事时，又来南
国踏芳枝。青松怒向苍
天发，败叶纷随碧水驰。
一阵风雷惊世界，满街
红绿走旌旗。凭阑静听
潇潇雨，故国人民有所
思。
　　　　毛泽东

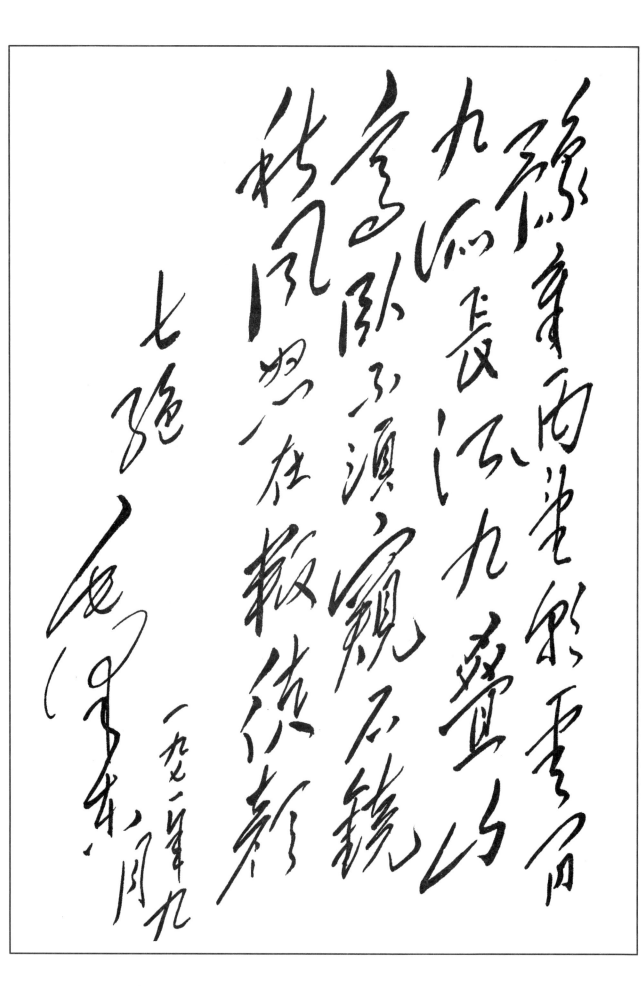

纪念毛泽东诞辰一百二十周年

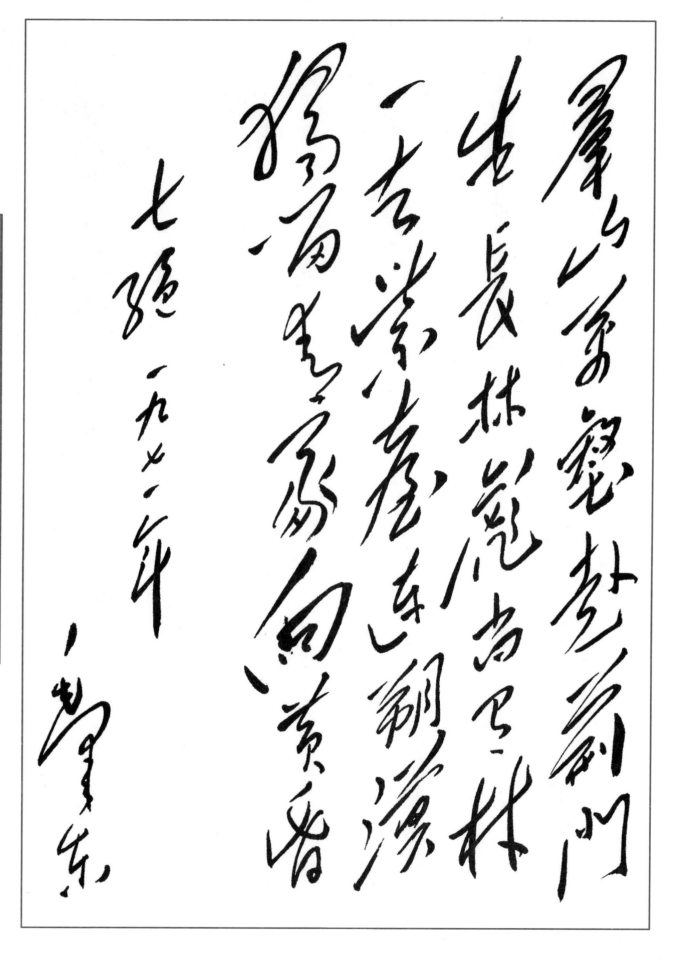

九嶷山上白云飞，帝子乘风下翠微。
斑竹一枝千滴泪，红霞万朵百重衣。
洞庭波涌连天雪，长岛人歌动地诗。
我欲因之梦寥廓，芙蓉国里尽朝晖。

七律 一九六一年

毛泽东

读《封建论》呈郭老

劝君少骂秦始皇，
焚坑事件要商量。
祖龙魂死秦犹在，
孔学名高实秕糠。
百代都行秦政治，
十批不是好文章。
熟读唐人《封建论》，
莫从子厚返文王。

毛泽东

一九七三年八月

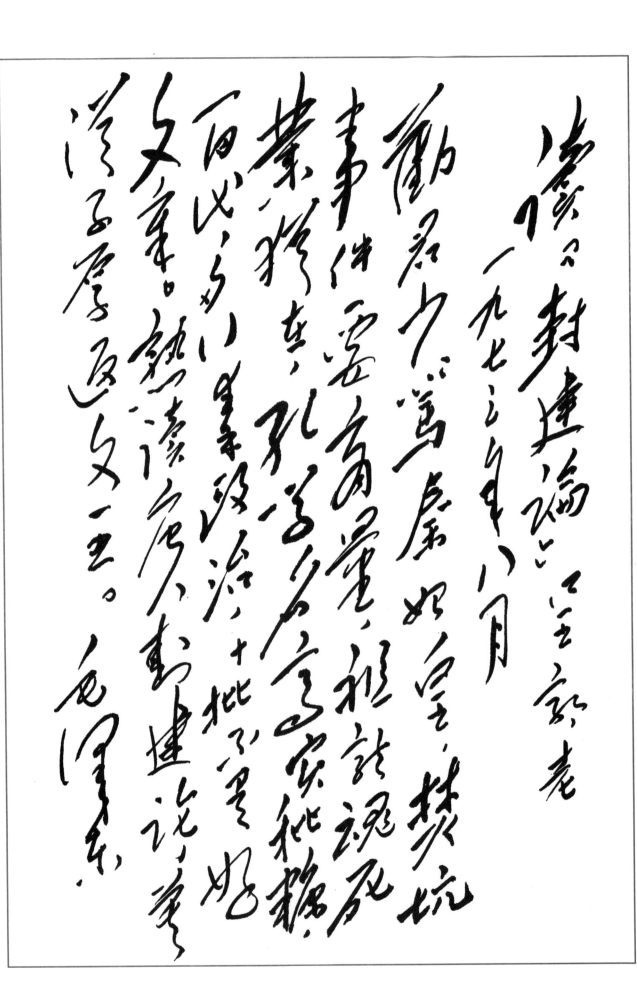

纪念毛泽东诞辰一百二十周年

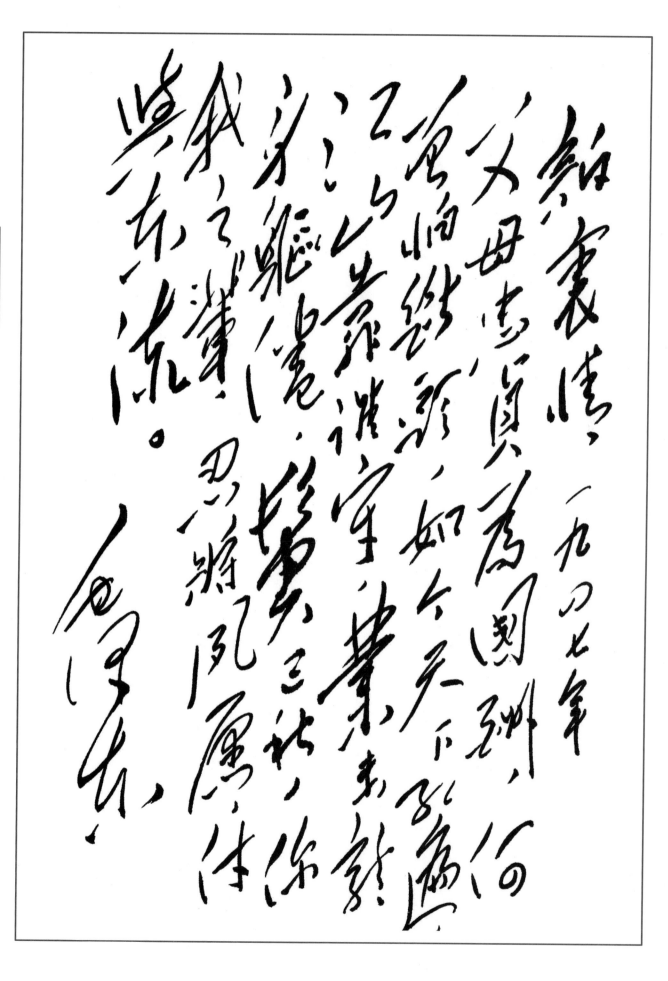

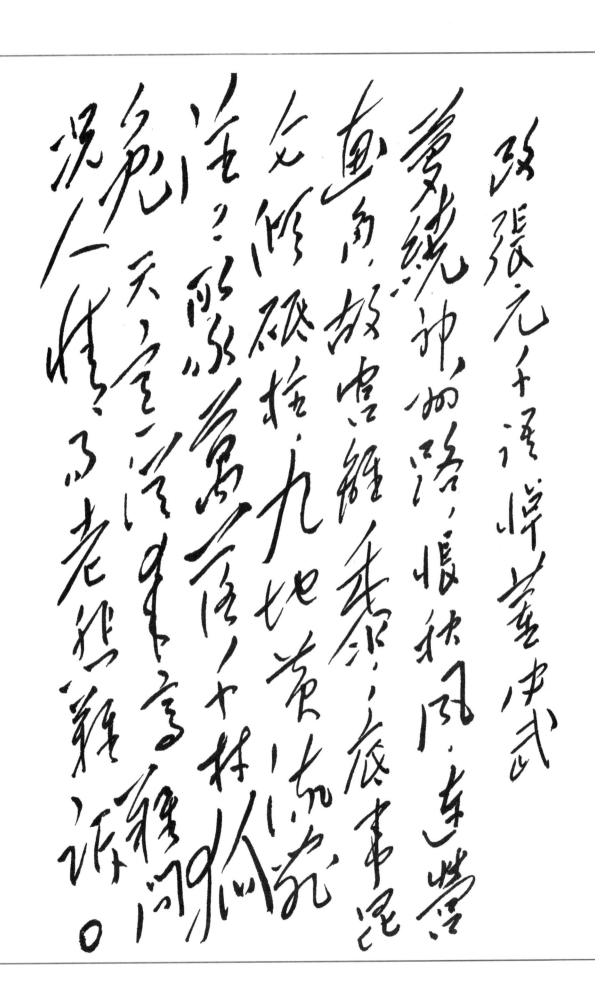

纪念毛泽东诞辰一百二十周年

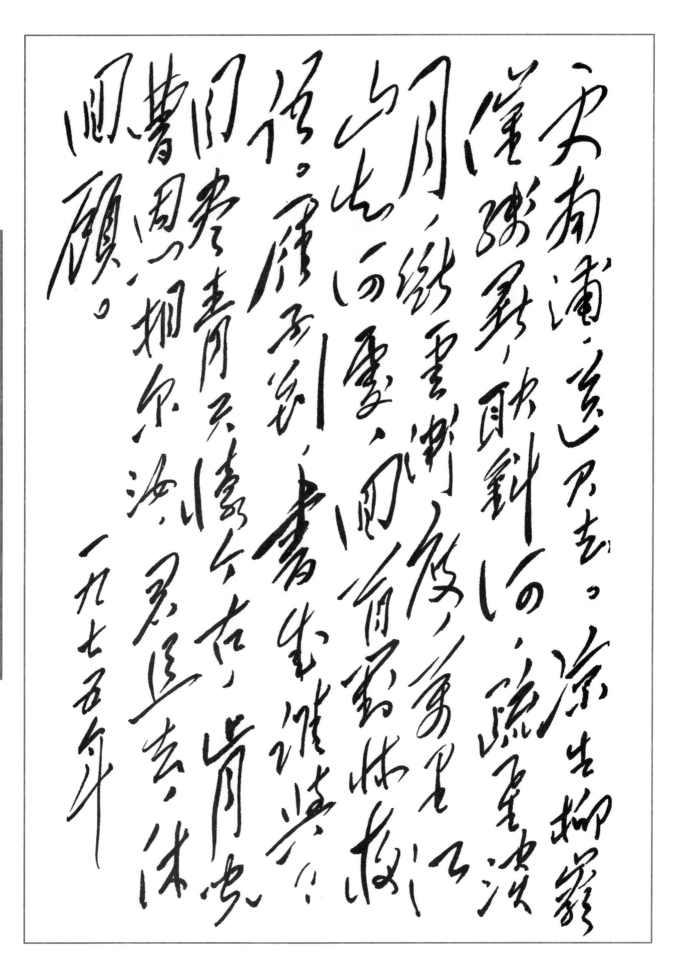

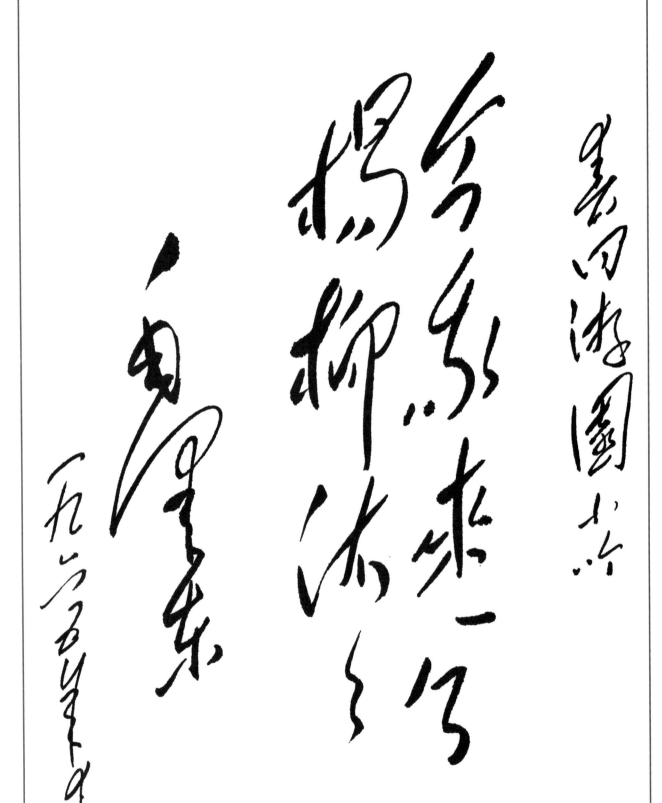

释　文

一、毛泽东诗词

1 自信人生二百年，会当击水三千里。

2 翻山渡水之名郡，竹杖草履谒学尊。途见白云如晶海，沾衣晨露浸饿身。

3 与天奋斗，其乐无穷。与地奋斗，其乐无穷。与人奋斗，其乐无穷。

4 今宵月，直把天涯都照彻。清光不令青山失，清溪却向青滩泄。鸡声歇，马嘶人语长亭白。

5 云开衡岳积阴止，天马凤凰春树里。年少峥嵘屈贾才，山川奇气曾钟此。君行吾为发浩歌，鲲鹏击浪从兹始。洞庭湘水涨连天，艟艨巨舰直东指。无端散出一天愁，幸被东风吹万里。丈夫何事足萦怀，要将宇宙看稊米。沧海横流安足虑，世事纷纭从君理。管却自家身与心，胸中日月常新美。名世于今五百年，诸公碌碌皆余子。平浪宫前友谊多，崇明对马衣带水。东瀛濯剑有书还，我返自崖君去矣。

9 横槊赋诗意飞扬，自明本志好文章。萧条异代西田墓，铜雀荒沦落夕阳。

10 呜呼吾母，遽然而死……（略）

15 堆来枕上愁何状，江海翻波浪。夜长天色总难明，无奈披衣起坐薄寒中。

16 挥手从兹去。更那堪凄然相向，苦情重诉。眼角眉梢都似恨，热泪欲零还住。知误会前番书语。过眼滔滔云共雾，算人间知己吾和汝。人有病，天知否？今朝霜重东门路，照横塘半天残月，凄清如许。汽笛一声肠已断，从此天涯孤旅。凭割断愁丝恨缕。要似昆仑崩绝壁，又恰像台风扫寰宇。重比翼，和云翥。

20 独立寒秋，湘江北去，橘子洲头……（略）

21 军叫工农革命，旗号镰刀斧头。匡庐一带不停留，要向潇湘直进。地主重重压迫，农民个个同仇。秋收时节暮云愁，霹雳一声暴动。

22 茫茫九派流中国，沉沉一线穿南北。　烟雨莽苍苍，龟蛇锁大江。黄鹤知何去，剩有游人处。把酒酹滔滔，心潮逐浪高。

23 山下旌旗在望，山头鼓角相闻。敌人围困万千重，我自岿然不动。早已森严壁垒，更加众志成城。黄洋界上炮声隆，报道敌军宵遁。

24 风云突变，军阀重开战。洒向人间都是怨，一枕黄粱再现。红旗越过汀江，直下龙岩上杭。收拾金瓯一片，分田分地真忙。

25 人生易老天难老，岁岁重阳……（略）

26 宁化、清流、归化，路隘林深苔滑。众志已成城，风卷红旗如画。如画，如画，直指武夷山下。

27 漫天皆白，雪里行军情更迫。头上高山，风卷红旗过大关。此行何去？赣江风雪弥漫处。命令昨颁，十万工农下吉安。

28　六月天兵征腐恶，万丈长缨要把鲲鹏缚。赣水那边红一角，偏师借重黄公略。百万工农齐踊跃，席卷江西直捣湘和鄂。国际悲歌歌一曲，狂飙为我从天落。

30　春心乐共花争发，与君一赏一陶然。

31　赤橙黄绿青蓝紫，谁持彩练当空舞？雨后复斜阳，关山阵阵苍。当年鏖战急，弹洞前村壁。装点此关山，今朝更好看。

32　东方欲晓，莫道君行早……（略）

33　洛甫洛甫真英豪，不会行军会摔跤。四脚朝天摔得巧，没伤胳膊没伤脑。

34　山，快马加鞭未下鞍。惊回首，离天三尺三。山，倒海翻江郑巨澜。奔腾急，万马战欲酣。山，刺破青天锷未残。天欲堕，赖以拄其间。

35　西风烈，长空雁叫霜晨月……（略）

36　山高路远坑深，大军纵横驰奔。谁敢横刀立马？唯我彭大将军！

37　红军不怕远征难，万水千山只等闲……（略）

38　横空出世，莽昆仑，阅尽人间春色……（略）

40　天高云淡，望断南飞雁……（略）

41　嘤其鸣矣，求其友声。暴虎入门，懦夫奋臂

42　北国风光，千里冰封，万里雪飘。望长城内外，惟余莽莽；大河上下，顿失滔滔。山舞银蛇，原驰蜡象，欲与天公试比高。须晴日，看红装素裹，分外妖娆。江山如此多娇，引无数英雄竞折腰……略

43 远方的客人，你请坐，听我唱个辣椒歌。远方的客人你莫见笑，湖南人待客爱用辣椒。虽说是乡里的土产货，天天可不能少。要问这辣椒有哪些好，随便都能说出几十条。去湿气，安心跳，健脾胃，醒头脑，油煎爆炒用火烧，样样味道好。没有辣子不算菜呀，一辣胜佳肴。

45 壁上红旗飘落照，西风漫卷孤城。保安人物一时新。洞中开宴会，招待出牢人。纤笔一枝谁与似？三千毛瑟精兵。阵图开向陇山东。昨天文小姐，今日武将军。

46 赫赫始祖，吾华肇造……（略）

49 妇女解放，突起异军，两万万众，奋发为雄。男女并驾，如日方东，以此制敌，何敌不倾。到之之法，艰苦斗争，世无难事，有志竟成。有妇人焉，如旱望云，此编之作，伫看风行。

50 有田有地吾为主，无法无天是为民……（略）

51 秋风度河上，大野入苍穹。佳令随人至，明月傍云生。故里鸿音绝，妻儿信未通。满宇频翘望，凯歌奏边城。

52 朝雾弥琼宇，征马嘶北风。露湿尘难染，霜笼鸦不惊。戎衣犹铁甲，须眉等银冰。踟蹰张冠道，恍若塞上行。

53 饮茶粤海未能忘，索句渝州叶正黄。三十一年还旧国，落花时节读华章。牢骚太盛防肠断，风物长宜放眼量。莫道昆明池水浅，观鱼胜过富春江。

55 长夜难明赤县天，百年魔怪舞翩跹……（略）

57 大雨落幽燕，白浪滔天，秦皇岛外打鱼船……（略）

58 五云山上五云飞，远接群峰近拂堤。若问杭州何处好，此中听得野莺啼。

59 三上北高峰，杭州一望空。飞凤亭边树，桃花岭上风。热来寻扇子，冷去对美人。一片飘飖下，欢迎有晓莺。

60 春江浩荡暂徘徊，又踏层峰望眼开。风起绿洲吹浪去，雨从青野上山来。尊前谈笑人依旧，域外鸡虫事可哀。莫叹韶华容易逝，卅年仍到赫曦台。

61 才饮长沙水，又食武昌鱼……（略）

63 我失骄杨君失柳，杨柳轻飏直上重霄九……（略）

64 人类今闻上太空，但悲不见五洲同。愚公尽扫饕蚊日，公祭毋忘告马翁。

65 春风杨柳万千条，六亿神州尽舜尧……（略）

66 千载长天起大云，中唐俊伟有刘蕡。孤鸿铩羽悲鸣镝，万马齐喑叫一声。

67 我来高处欲乘风，暮色苍茫一望中。百万银灯摇倒影，嘉陵江似水晶宫。

68 一山飞峙大江边，跃上葱茏四百旋。冷眼向洋看世界，热风吹雨洒江天。云横九派浮黄鹤，浪下三吴起白烟。陶令不知何处去，桃花源里可耕田？

70 翻身跃入七人房，回首峰峦入莽苍。四十八盘才走过，风驰又已到钱塘。

71 曾经秋肃临天下，竟遣春温上舌端。尘海苍茫沉百感，金风萧瑟走高官。喜攀飞翼通身暖，若坠空云半截寒。竦听自知皆圣绩，起看敌焰正阑干。

72 飒爽英姿五尺枪，曙光初照演兵场……（略）

73 暮色苍茫看劲松，乱云飞渡仍从容……（略）

74 屈子当年赋楚骚，手中握有杀人刀。艾萧太盛椒兰少，一跃冲向万里涛。

75 九嶷山上白云飞，帝子乘风下翠微……（略）

76 一从大地起风雷，便有精生白骨堆……（略）

77 风雨送春归，飞雪迎春到……（略）

78 记得当年草上飞，红军队里每相违。长征不是难堪日，战锦方为大问题。斥鷃每闻欺大鸟，昆鸡长笑老鹰非。君今不幸离人世，国有疑难可问谁？

79 贾生才调更无伦，哭泣情怀吊屈文。梁王堕马寻常事，何用哀伤付一生。

80 人猿相揖别。只几个石头磨过，小儿时节。铜铁炉中翻火焰，为问何时猜得？不过几千寒热。人世难逢开口笑，上疆场彼此弯弓月。流遍了，郊原血。
一篇读罢头飞雪，但记得斑斑点点，几行陈迹。五帝三皇神圣事，骗了无涯过客。有多少风流人物？盗跖庄蹻流誉后，更陈王奋起挥黄钺。歌未竟，东方白。

82 到得洪都又一年，祖生击楫至今传。闻鸡久听南天雨，立马曾挥北地鞭。鬓雪飞来成废料，彩云长在有新天。年年后浪推前浪，江草江花处处鲜。

83 久有凌云志，重上井冈山……（略）

86 参天万木，千百里，飞上南天奇岳。故地重来何所见，多了楼台亭阁。五井碑前，黄洋界上，车子飞如跃。江山如画，古代曾云海绿。弹指三十八年，人间变了，似天渊翻覆。犹记当时烽火里，九死一生如昨。独有豪情，天际悬明月，风雷磅礴。一声鸡唱，万怪烟消云落。

88 万里西行急，乘风御太空。不因鹏翼展，哪得鸟途通。海酿千钟酒，山栽万仞葱。风雷驱大地，是处有亲朋。

89 鲲鹏展翅，九万里，翻动扶摇羊角……（略）

91 正是神都有事时，又来南国踏芳枝。青松怒向苍天发，败叶纷随碧水驰。一阵风雷惊世界，满街红绿走旌旗。凭阑静听潇潇雨，故国人民有所思。

92 豫章西望彩云间，七派长江九叠山。高卧不须窥石镜，秋风怒在叛徒颜。

93 群山万壑赴荆门，生长林彪尚有村。一去紫台连朔漠，独留青冢向黄昏。

94 劝君少骂秦始皇，焚坑事件要商量。祖龙魂死业犹在，孔学名高实秕糠。百代都行秦政法，十批不是好文章。熟读唐人封建论，莫从子厚返文王。

95 父母忠贞为国酬，何曾怕断头。而今天下红遍，江山靠谁守？业未终，鬓已秋，勤躯倦，你我之辈，忍将夙愿，付与东流？

96 梦绕神州路，怅秋风……（略）

98 今我来兮，杨柳依依。

纪念毛泽东诞辰一百二十周年

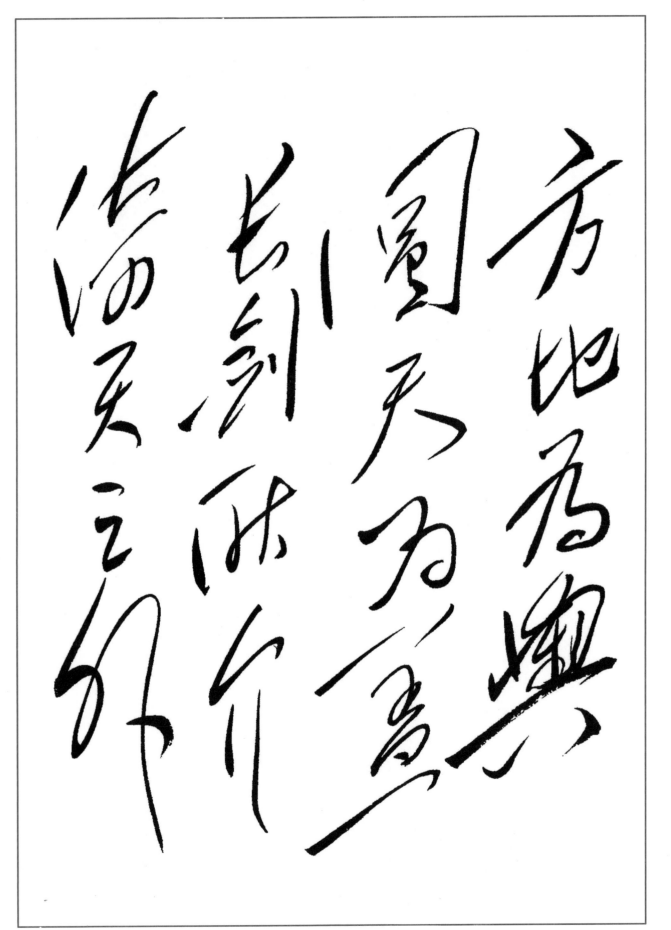

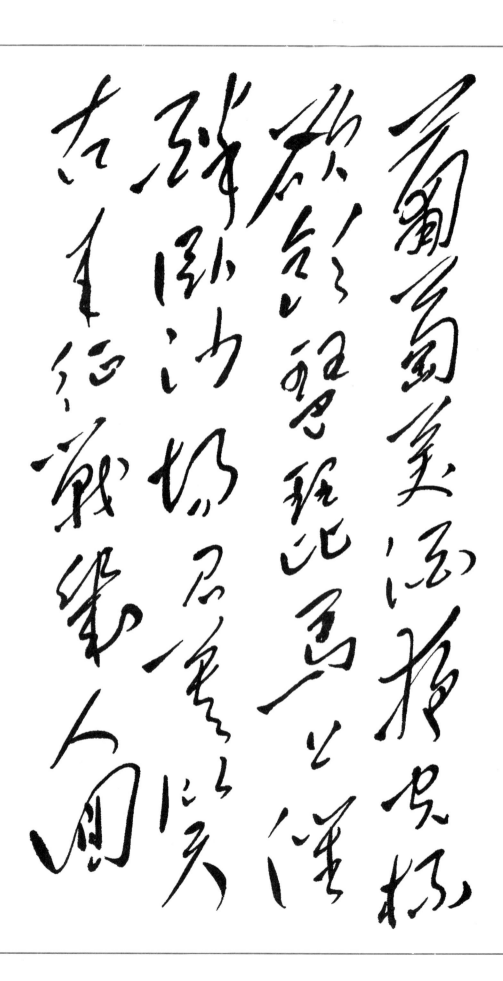

纪念毛泽东诞辰一百二十周年

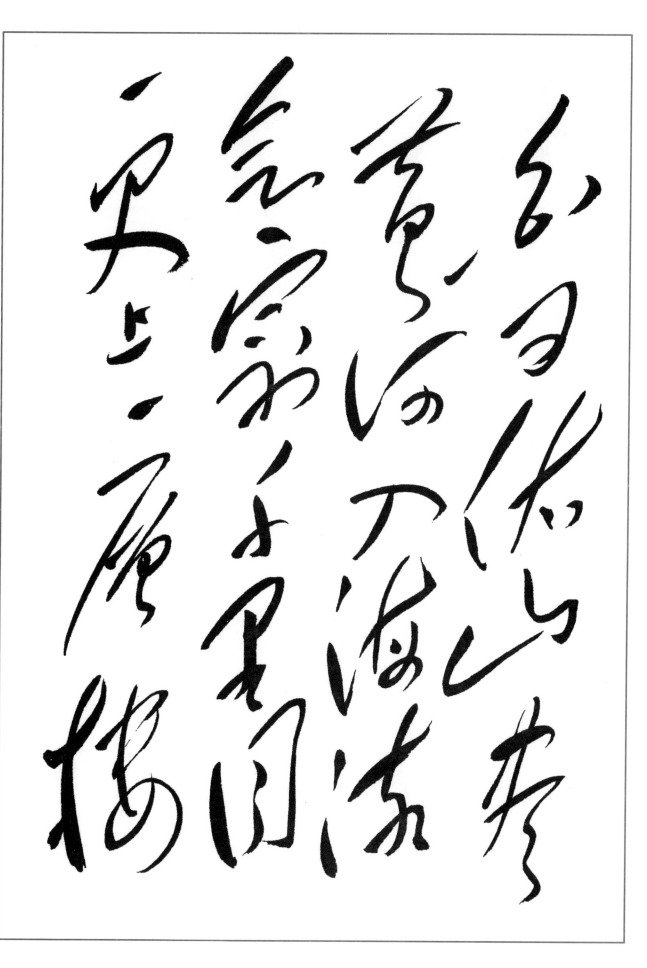

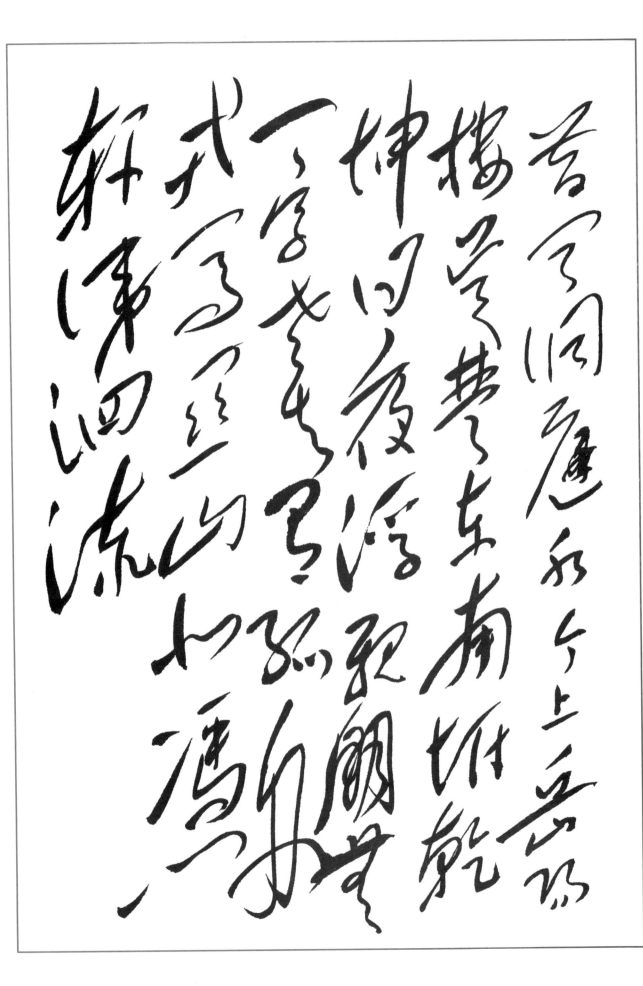

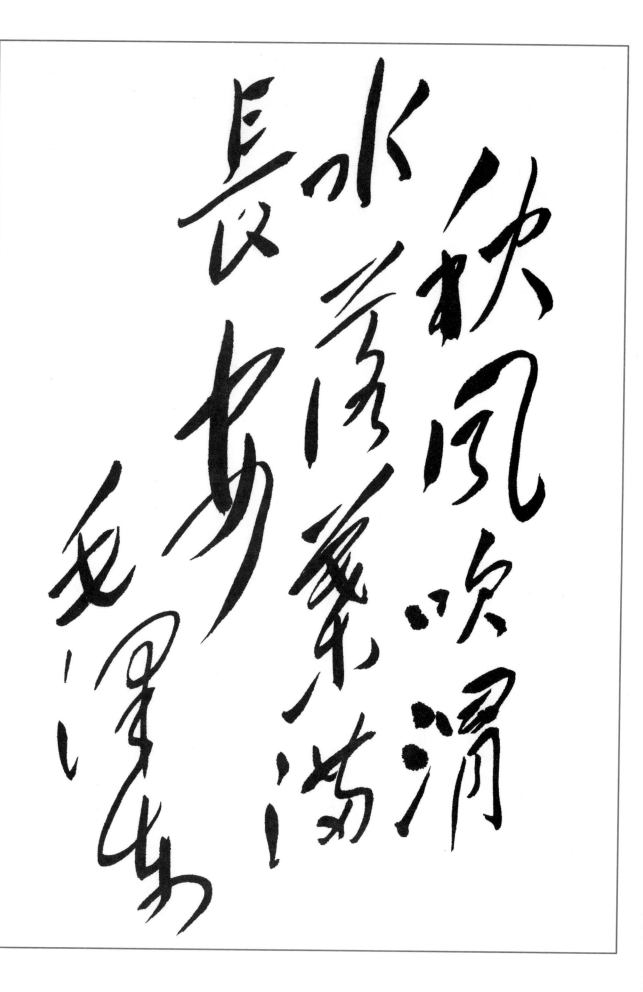

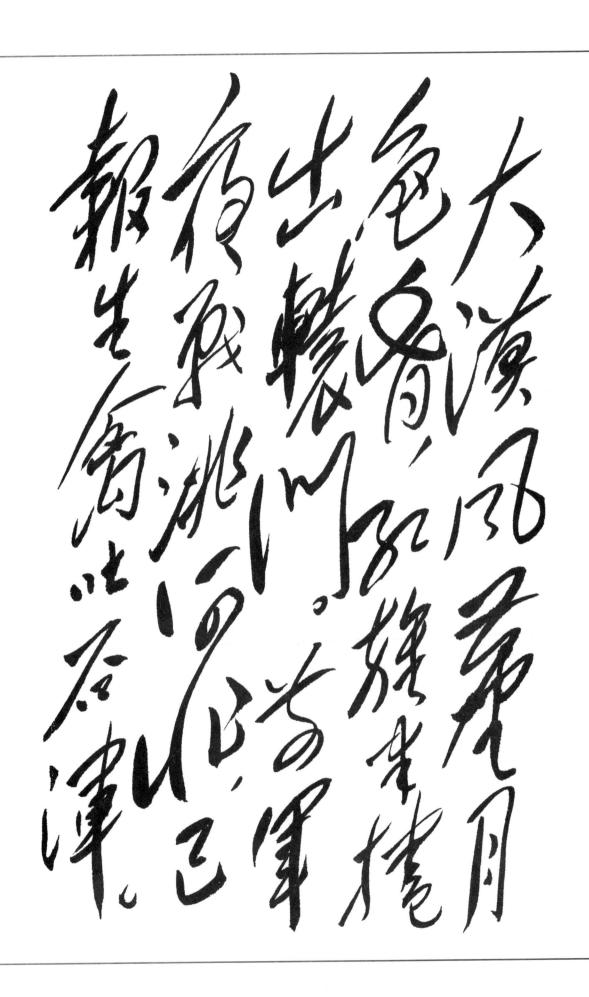

纪念毛泽东诞辰一百二十周年

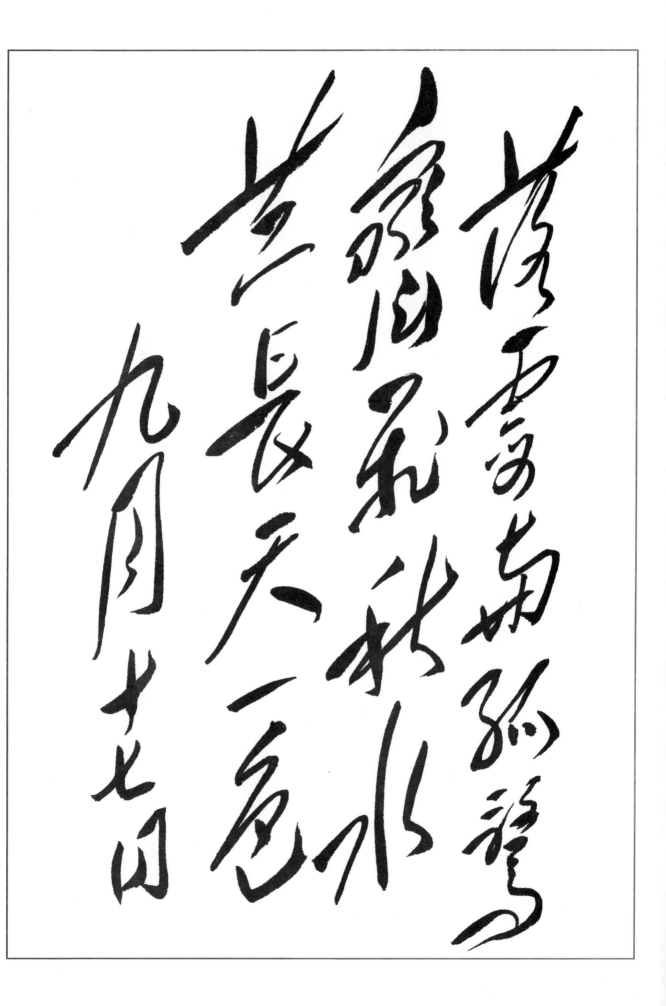

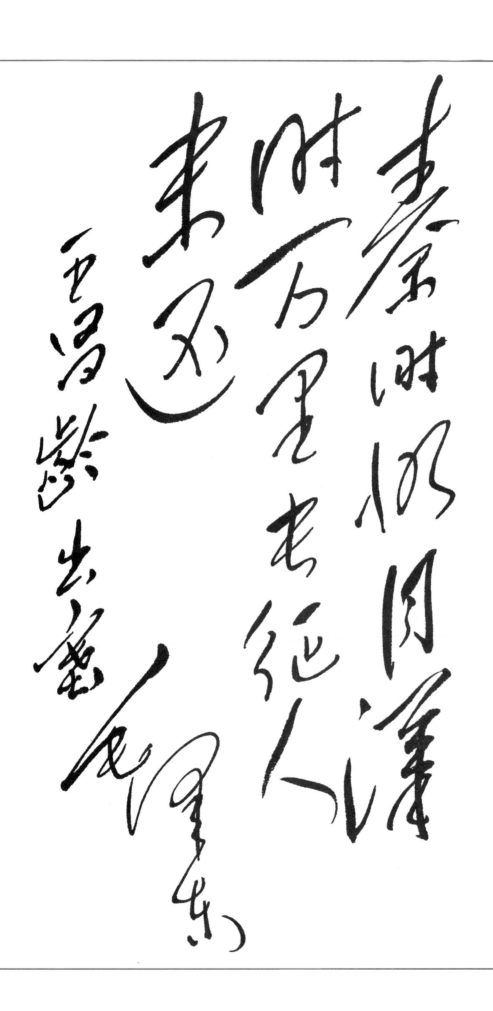

纪念毛泽东诞辰一百二十周年

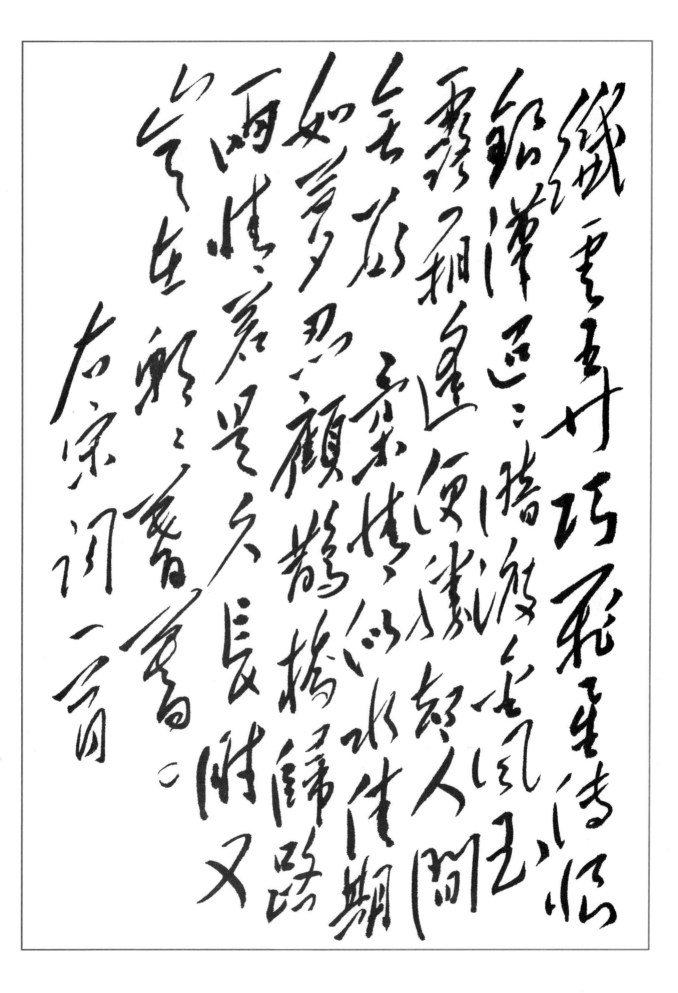

纤云弄巧，飞星传恨，银汉迢迢暗度。金风玉露一相逢，便胜却人间无数。

柔情似水，佳期如梦，忍顾鹊桥归路。两情若是久长时，又岂在朝朝暮暮。

右宋词一首

古柏赋

昔年种柳，依依汉南。

今看摇落，凄怆江潭。

树犹如此，人何以堪。

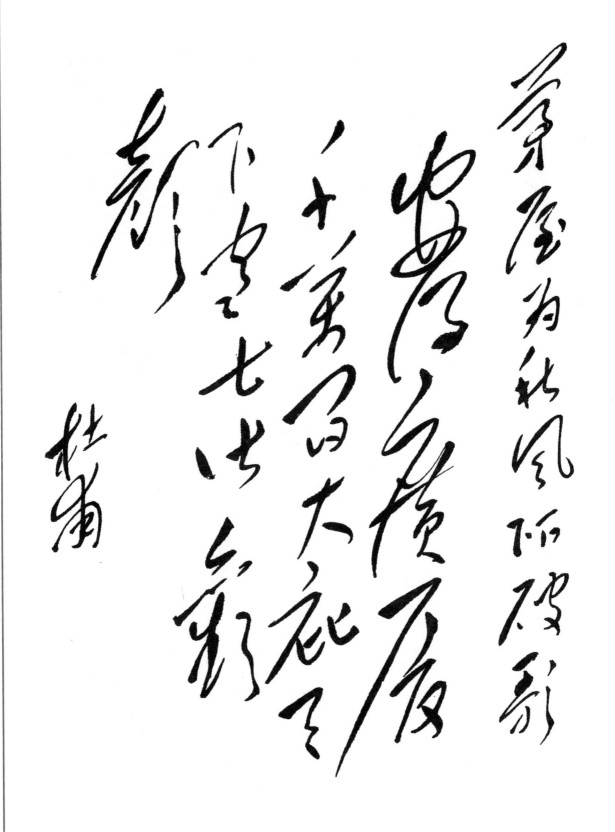

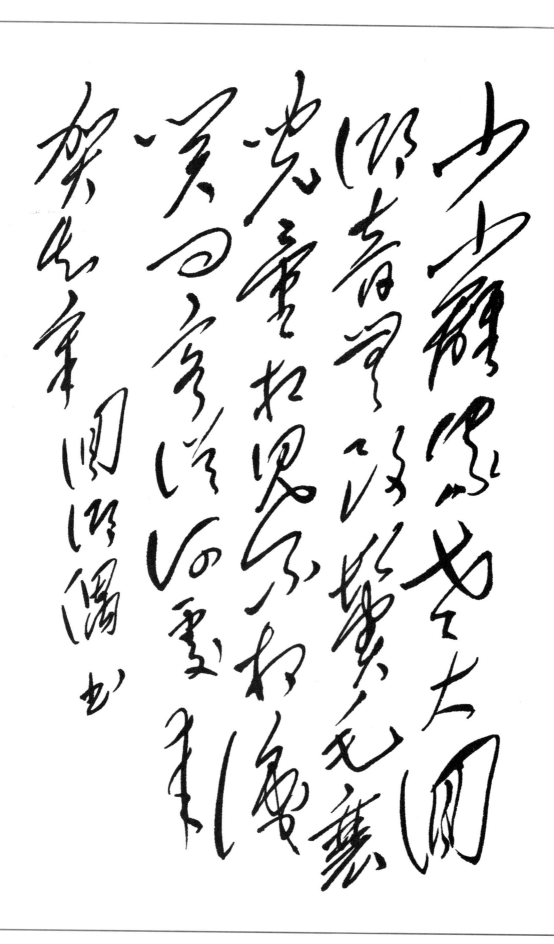

纪念毛泽东诞辰一百二十周年

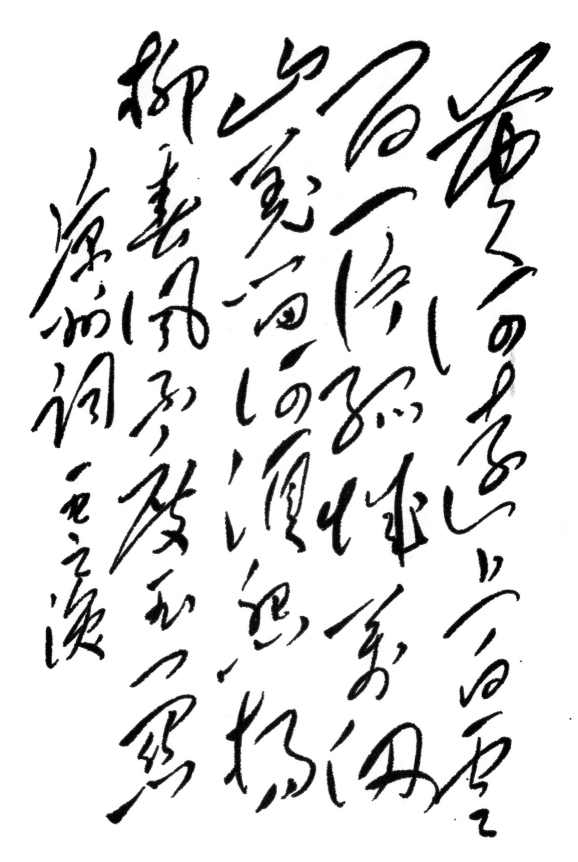

纪念毛泽东诞辰一百二十周年

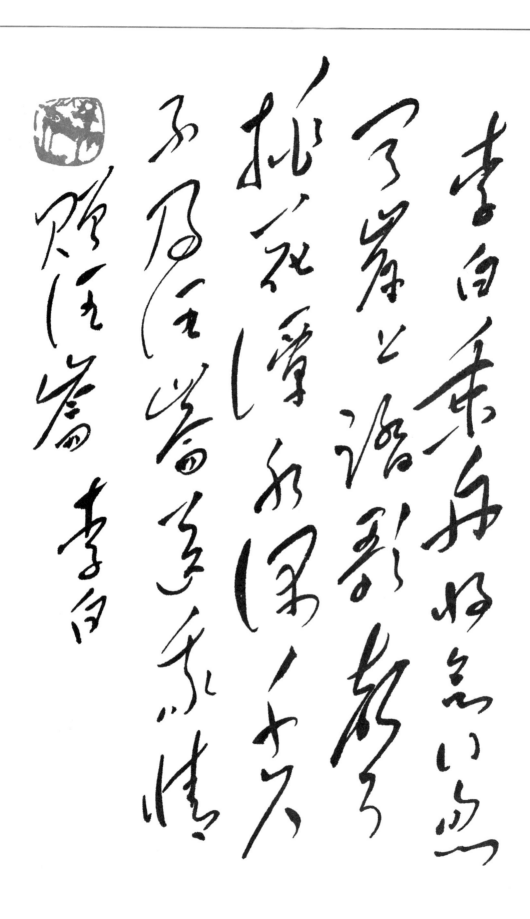

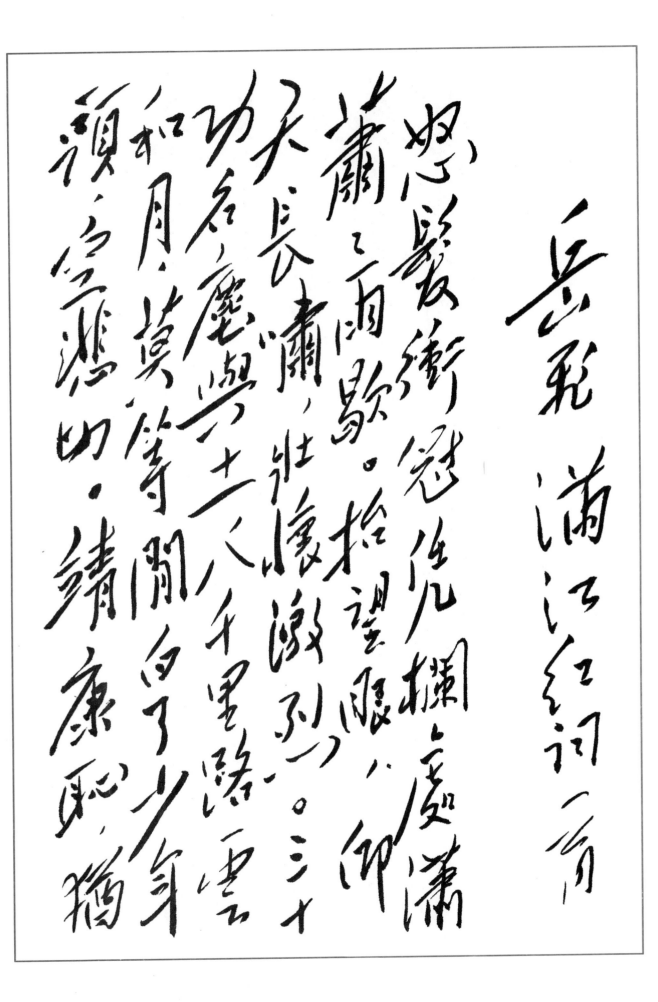

岳飞满江红词一首

怒发冲冠凭栏处潇潇雨歇抬望眼仰天长啸壮怀激烈三十功名尘与土八千里路云和月莫等闲白了少年头空悲切 靖康耻犹

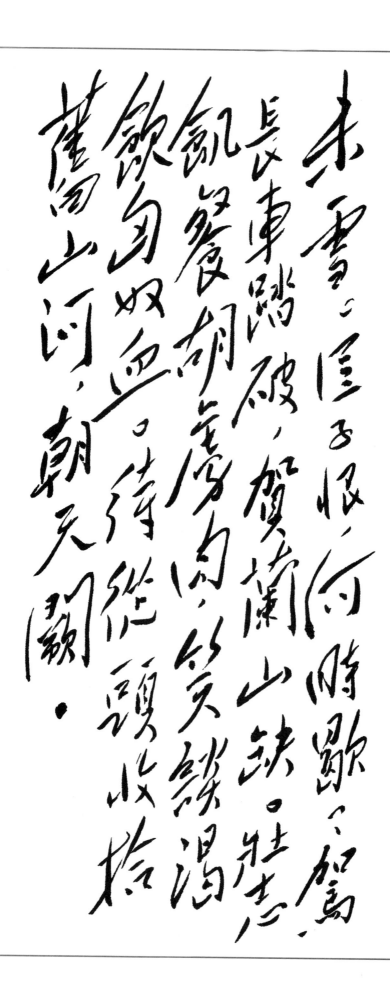

未雪。臣子恨，何时灭？驾
长车踏破，贺兰山缺。壮
志饥餐胡虏肉，笑谈渴
饮匈奴血。待从头收拾
旧山河，朝天阙。

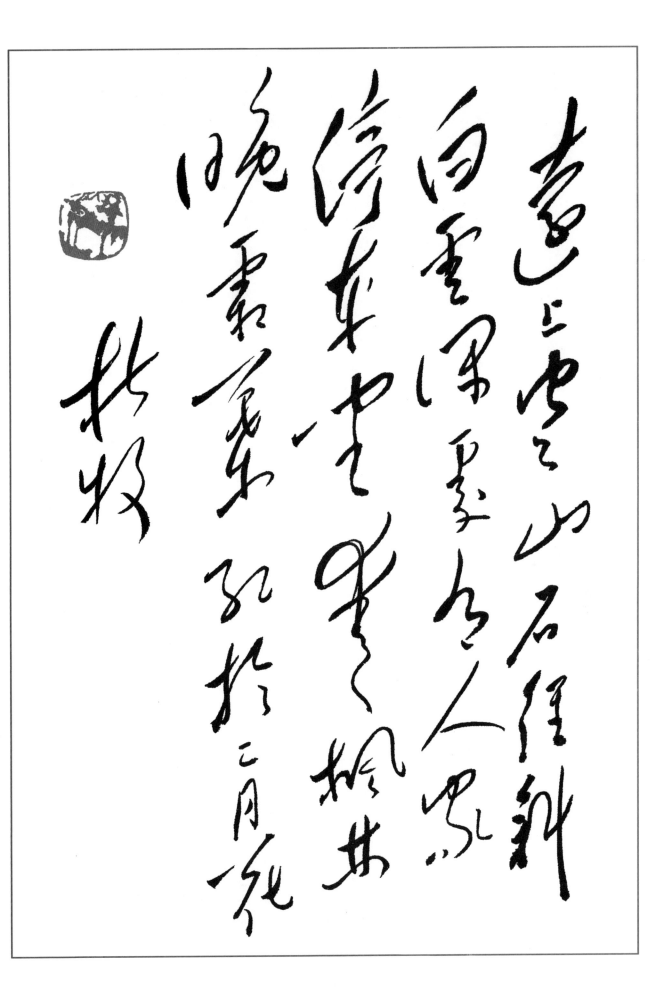

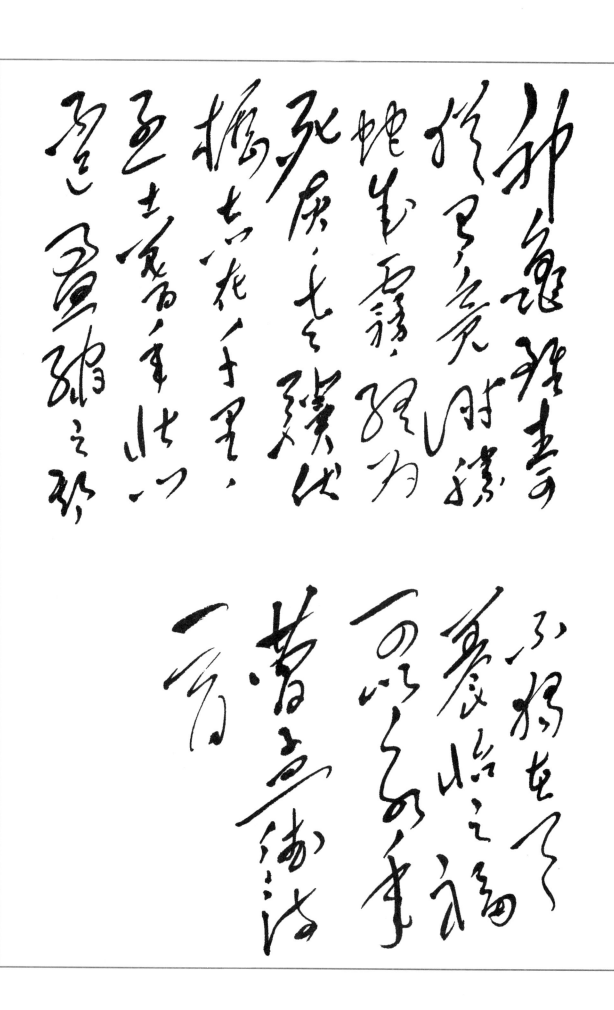

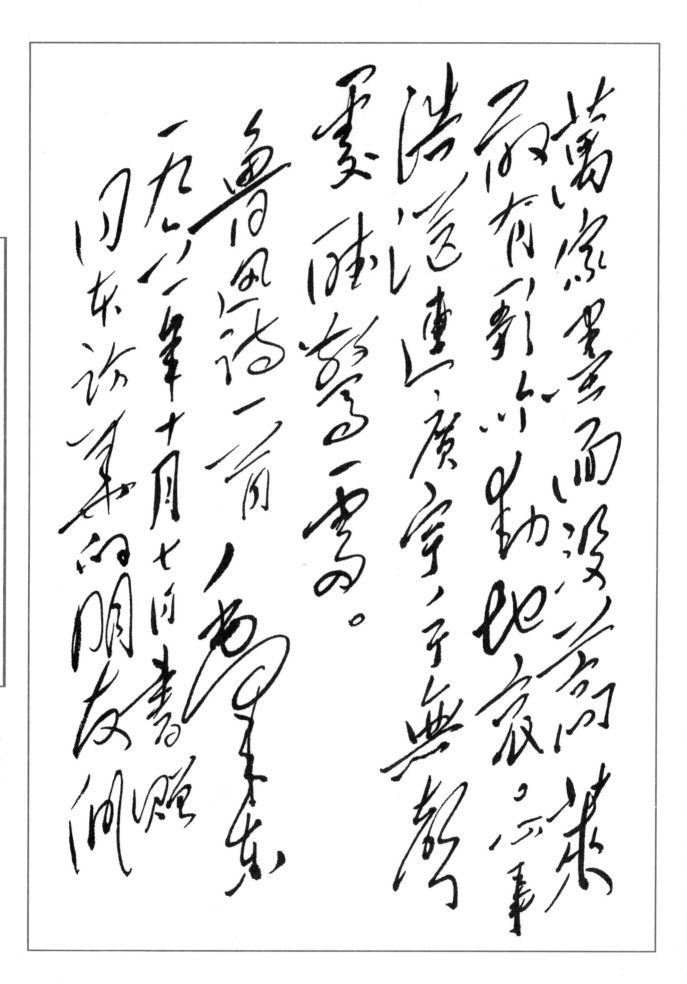

满江红 而波逐浪高

敢有歌吟动地哀

浩浩迢迢连广宇，子无穷

云陈陈云。

鲁风诗一首

一九六一年十月七日书赠

日本访华朋友们

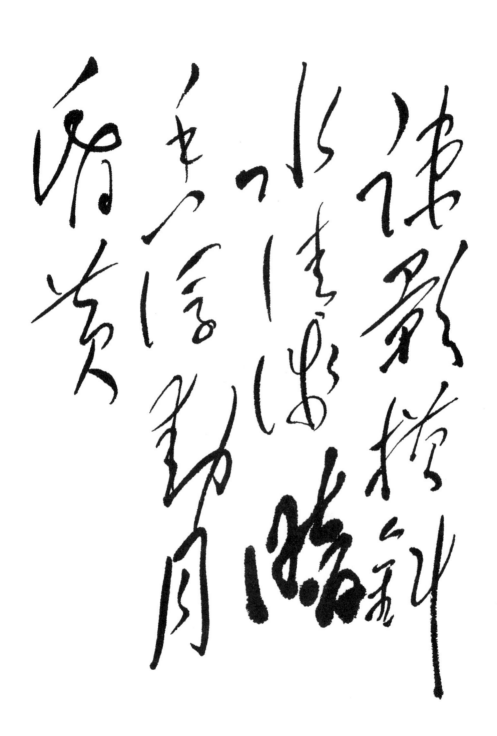

纪念毛泽东诞辰一百二十周年

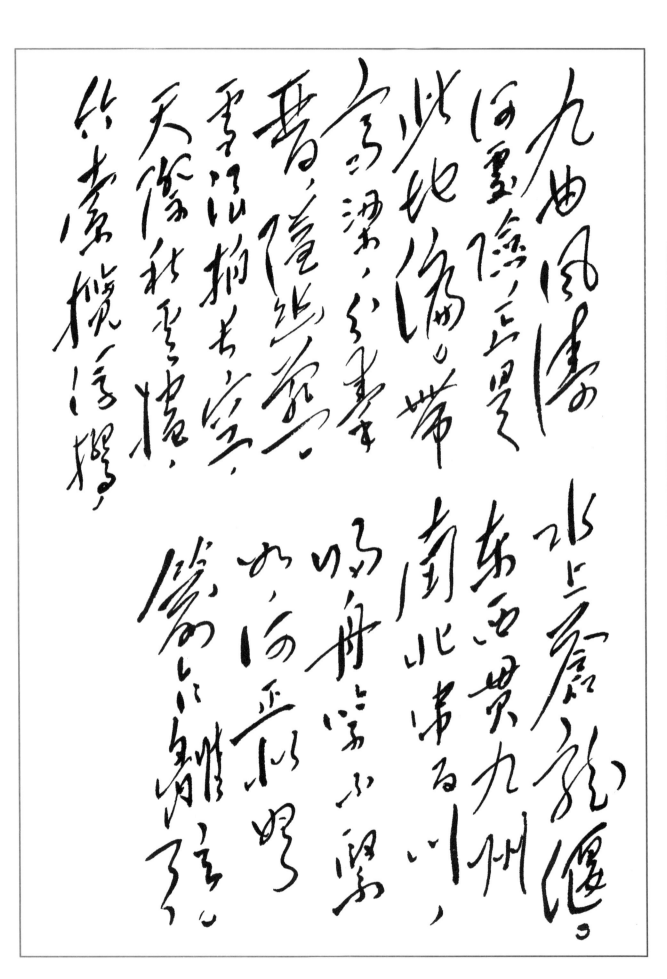

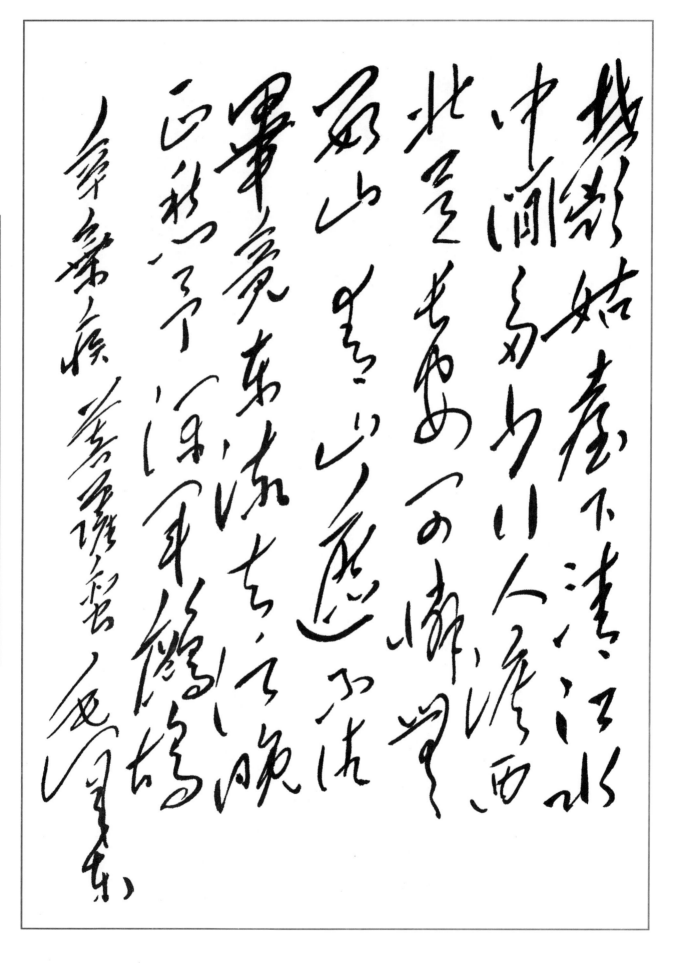

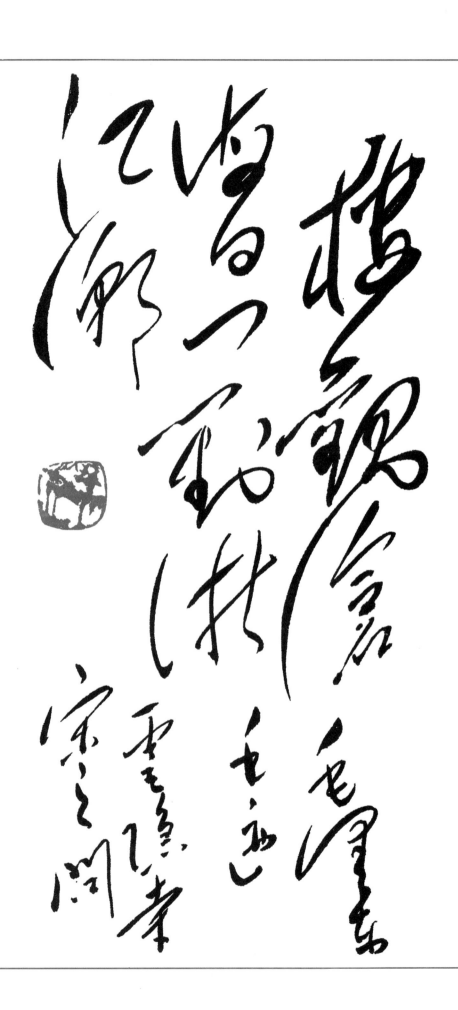

一二三

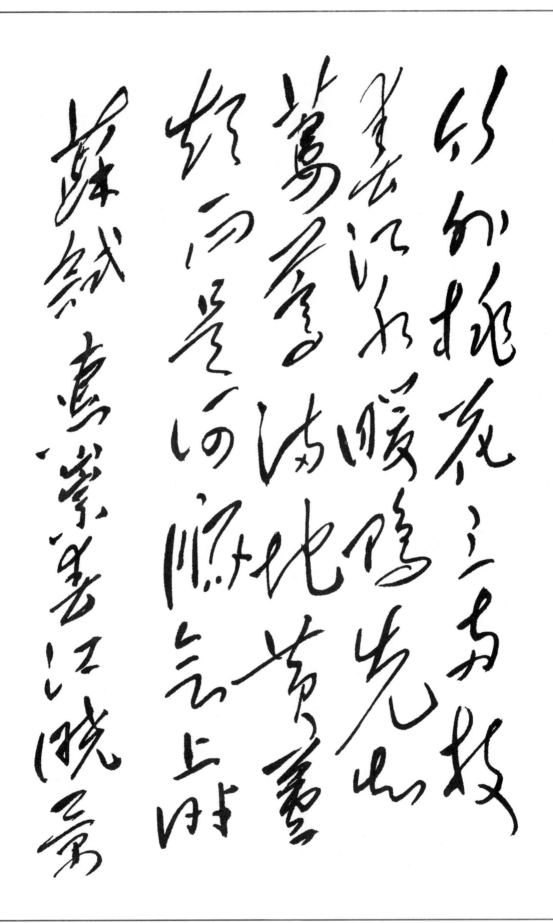

竹外桃花三两枝，春江水暖鸭先知。蒌蒿满地芦芽短，正是河豚欲上时。

苏轼 惠崇春江晚景

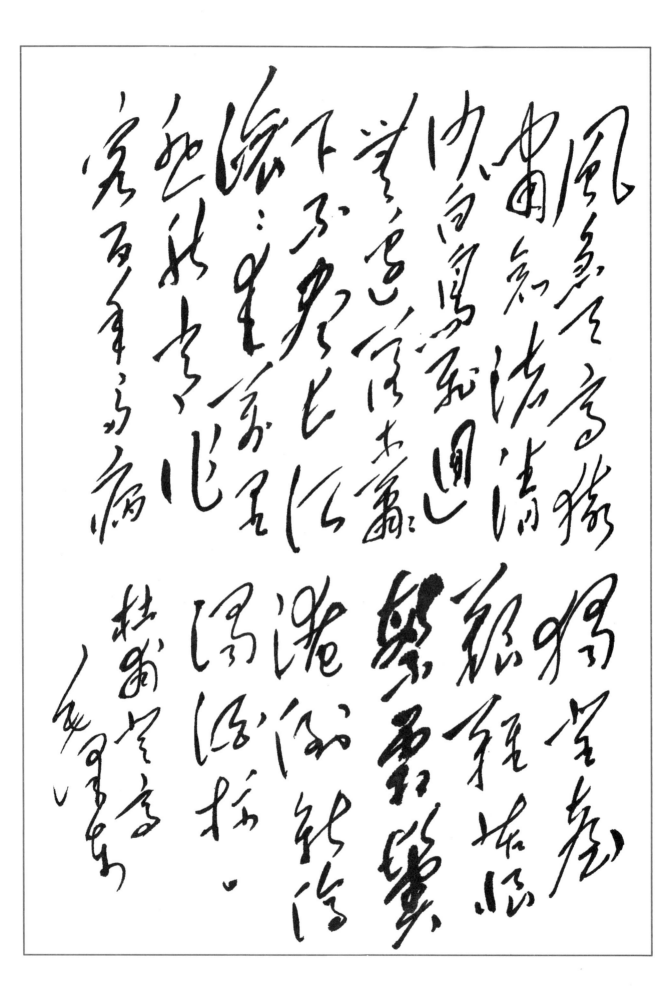

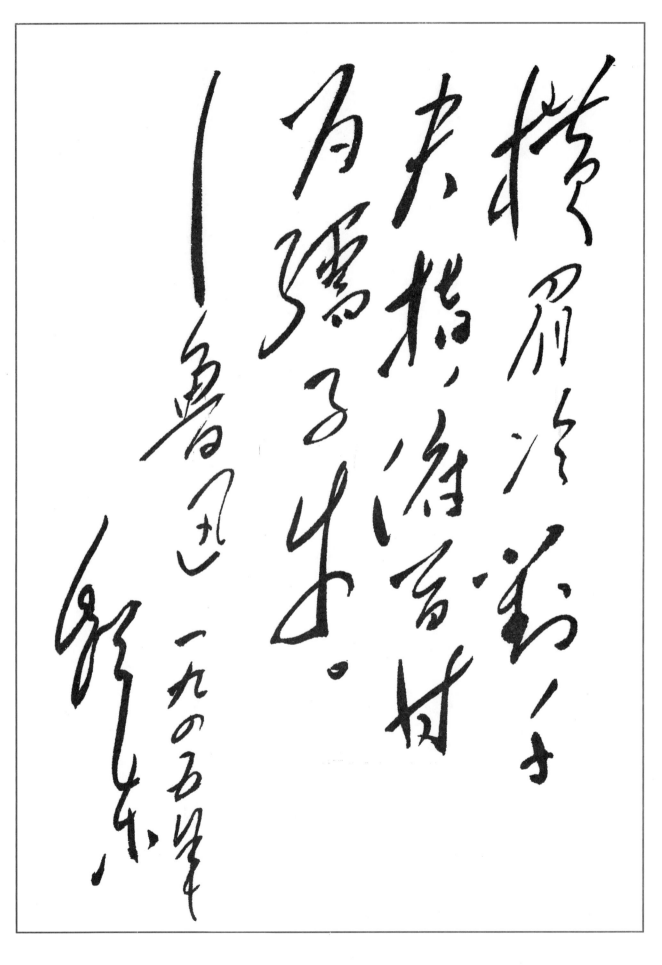

横扫乱云飞渡仍从容。

天将降大任于斯人也，必先苦其心志，劳其筋骨。

鲁迅

一九○五年

毛泽东

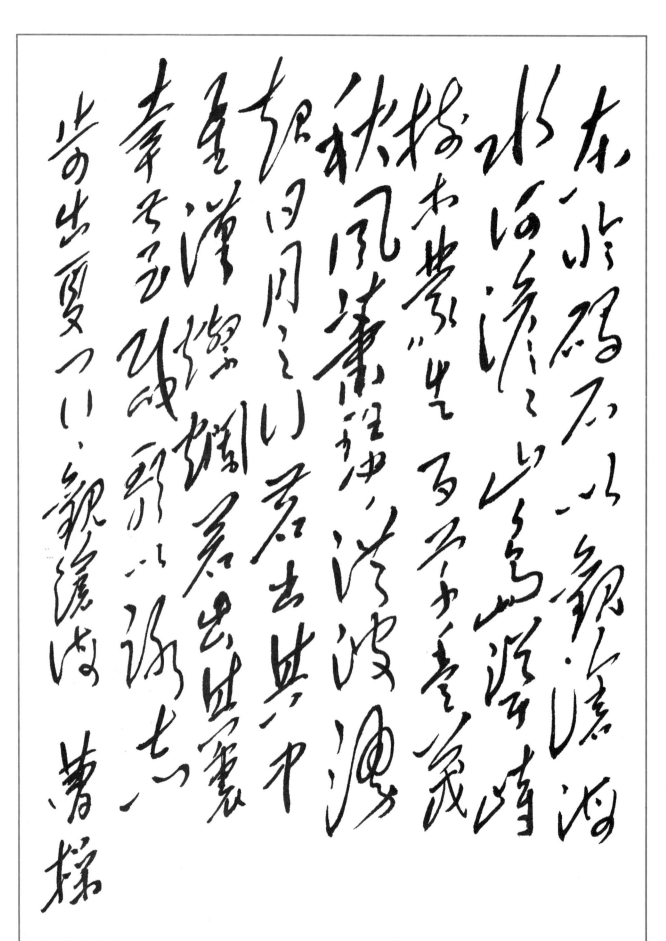

东临碣石，以观沧海。水何澹澹，山岛竦峙。树木丛生，百草丰茂。秋风萧瑟，洪波涌起。日月之行，若出其中；星汉灿烂，若出其里。幸甚至哉，歌以咏志。

步出夏门行·观沧海　曹操

纪念毛泽东诞辰一百二十周年

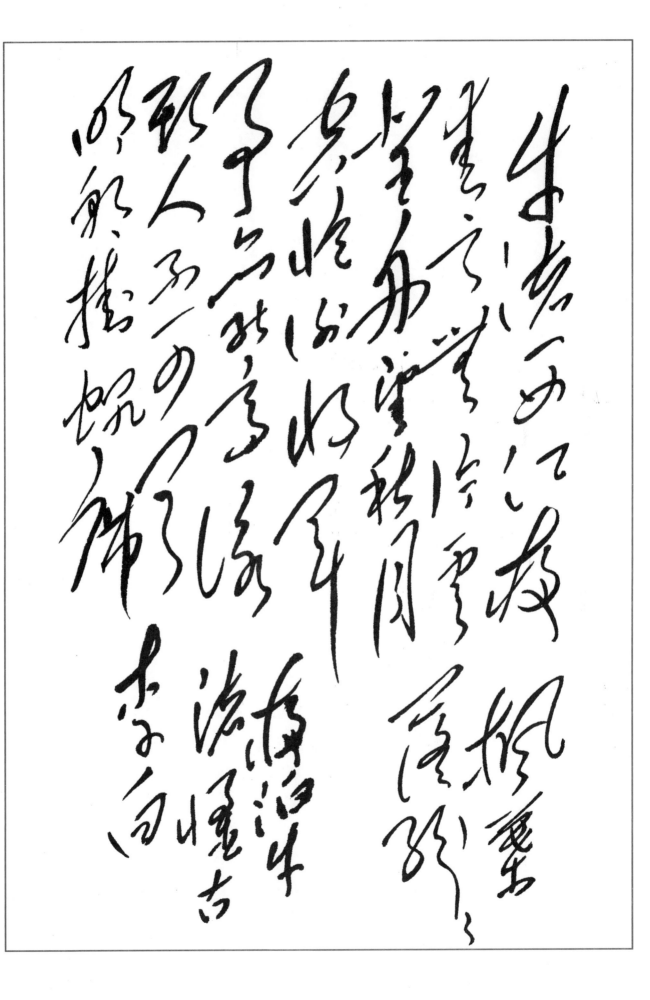

纪念毛泽东诞辰一百二十周年

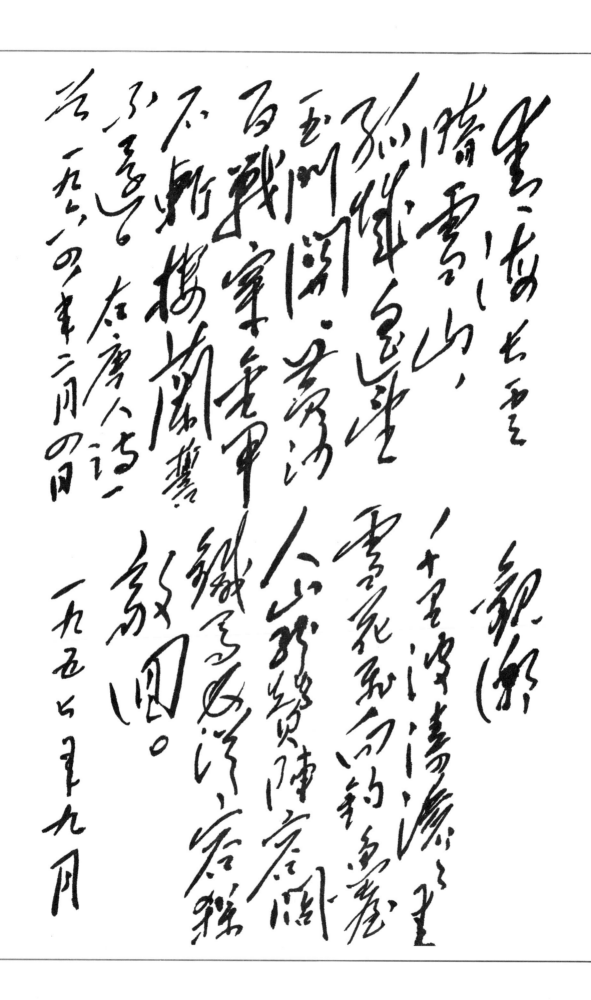

绿水青山枉自多，华陀无奈小虫何。
千村薜荔人遗矢，万户萧疏鬼唱歌。
坐地日行八万里，巡天遥看一千河。
牛郎欲问瘟神事，一样悲欢逐逝波。

春风杨柳万千条，六亿神州尽舜尧。
红雨随心翻作浪，青山着意化为桥。
天连五岭银锄落，地动三河铁臂摇。
借问瘟君欲何往，纸船明烛照天烧。

一九五八年九月

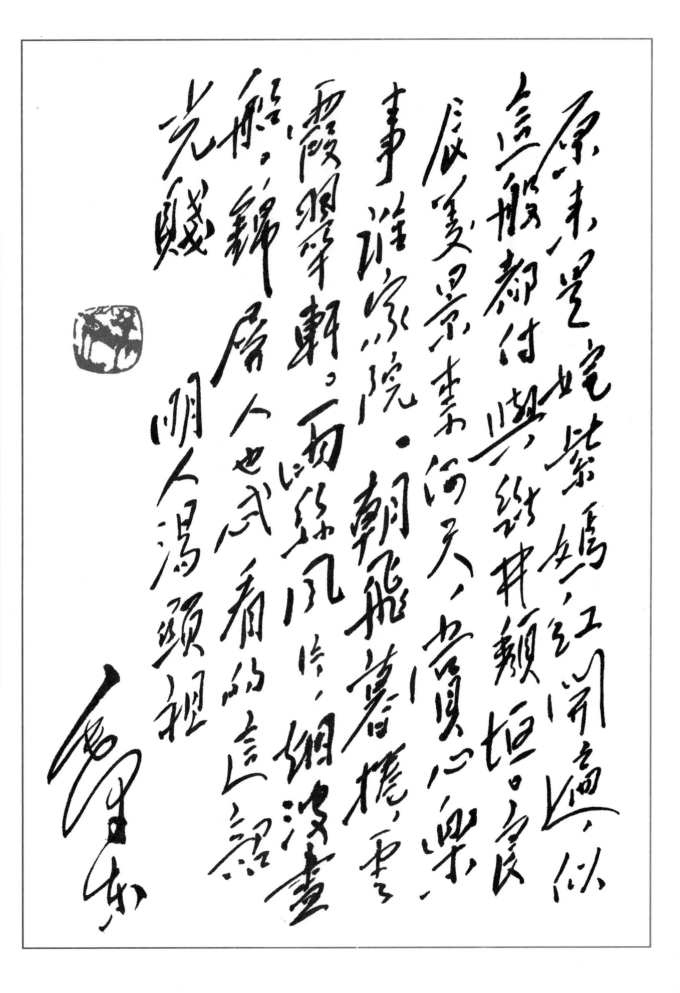

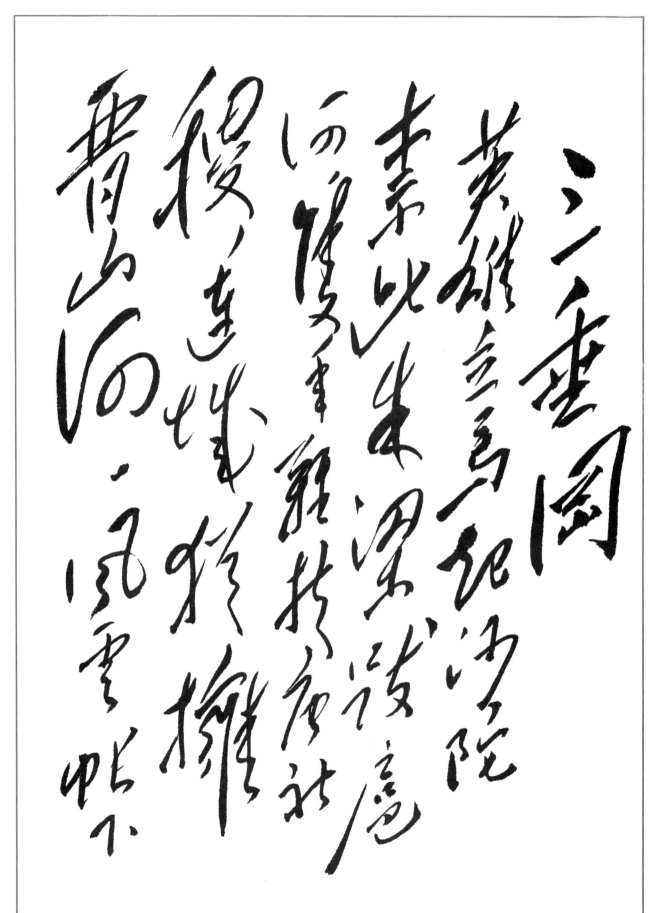

纪念毛泽东诞辰一百二十周年

纪念毛泽东诞辰一百二十周年

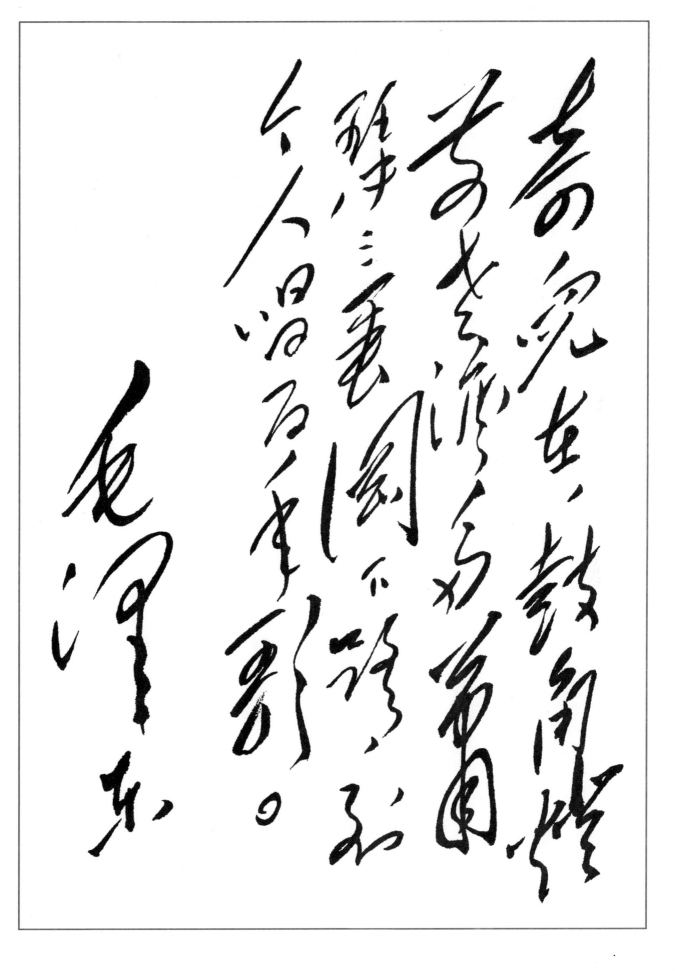

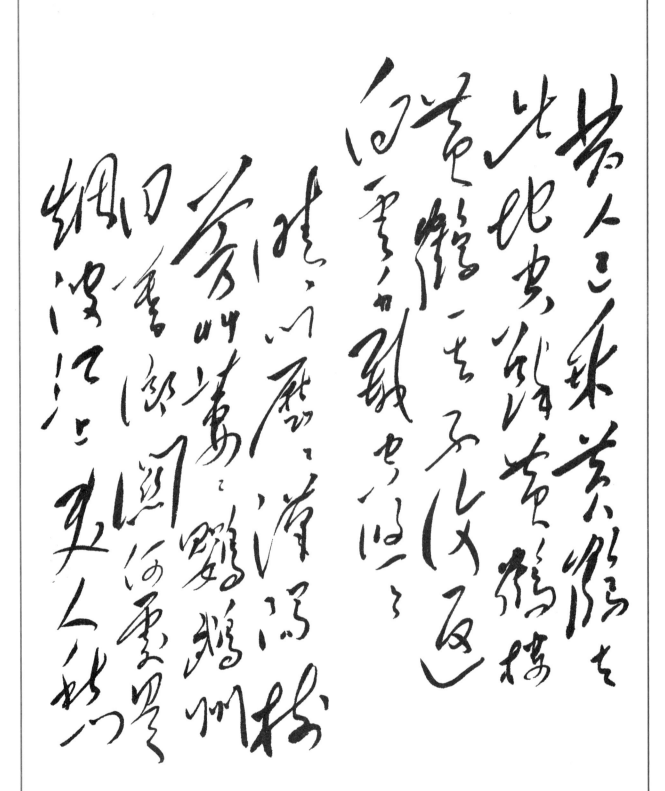

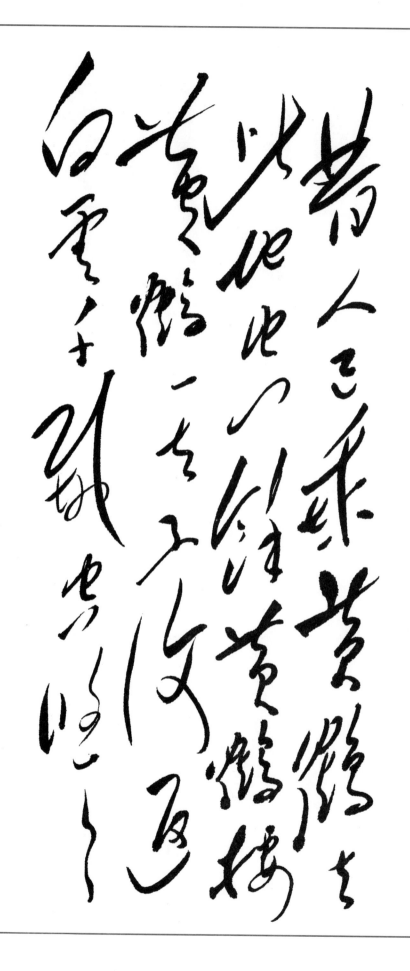

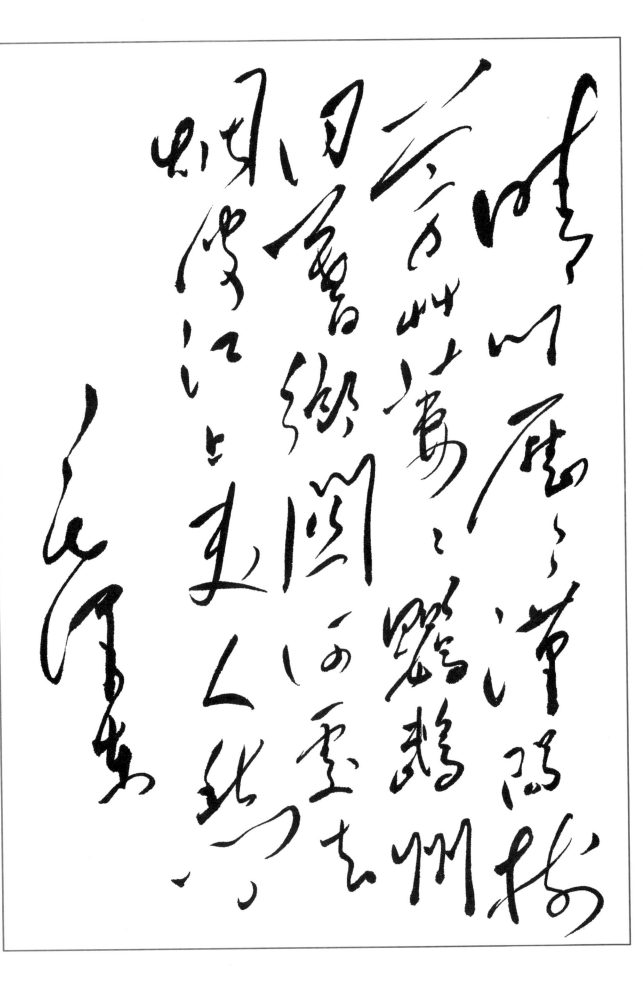

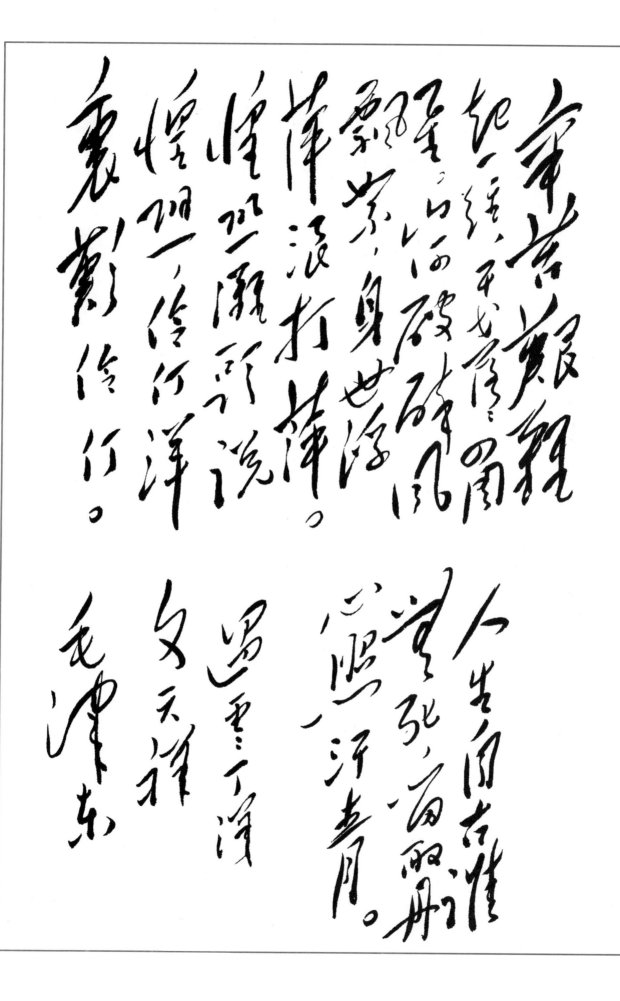

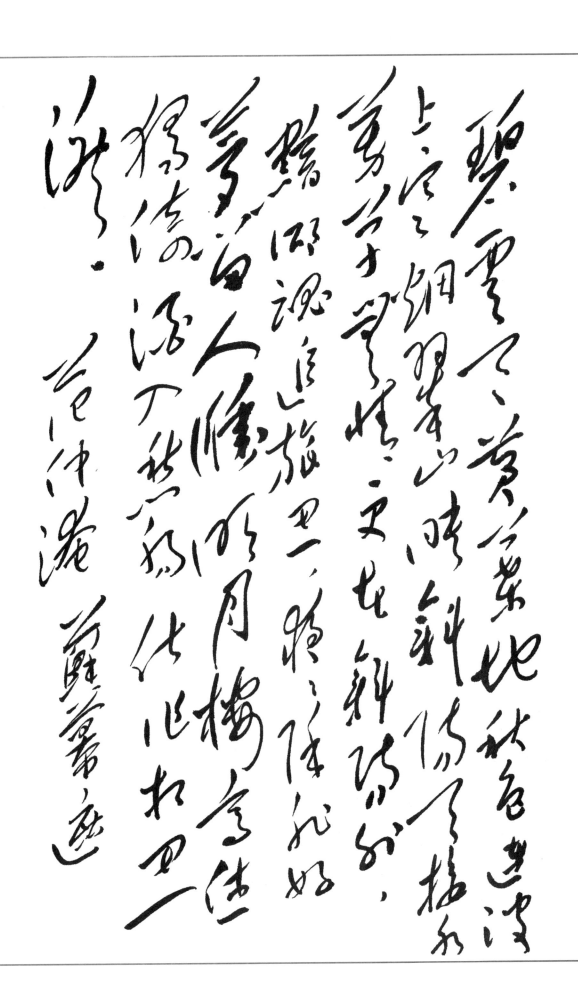

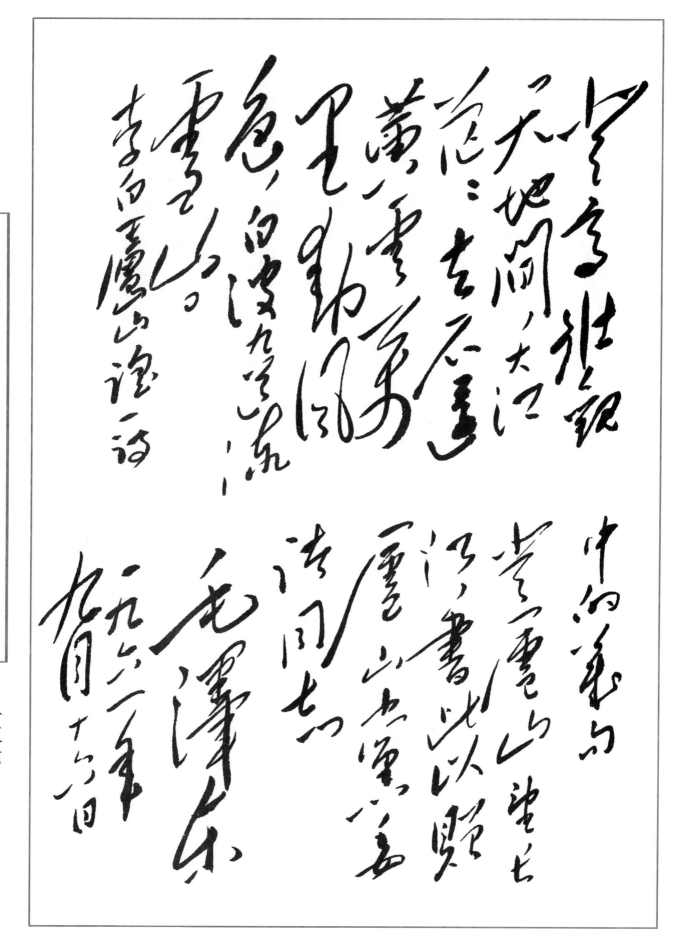

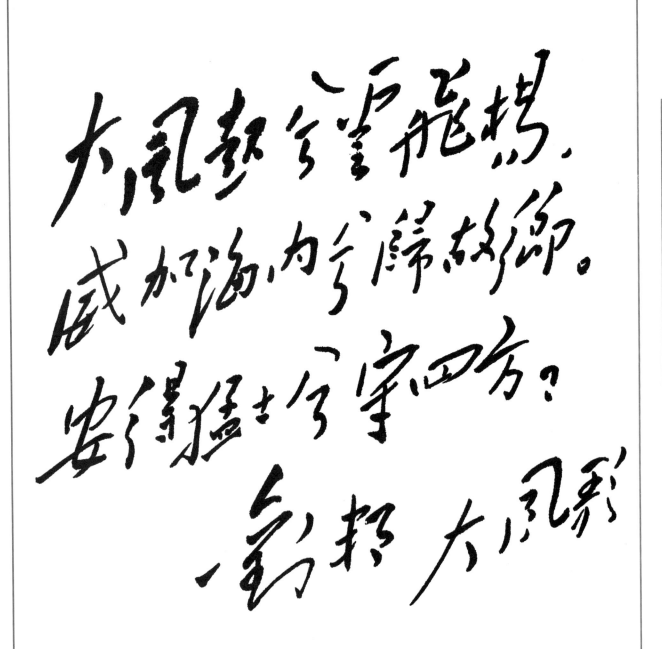

大風起兮雲飛揚，
威加海內兮歸故鄉。
安得猛士兮守四方？

劉邦 大風歌

纪念毛泽东诞辰一百二十周年

一三八

纪念毛泽东诞辰一百二十周年

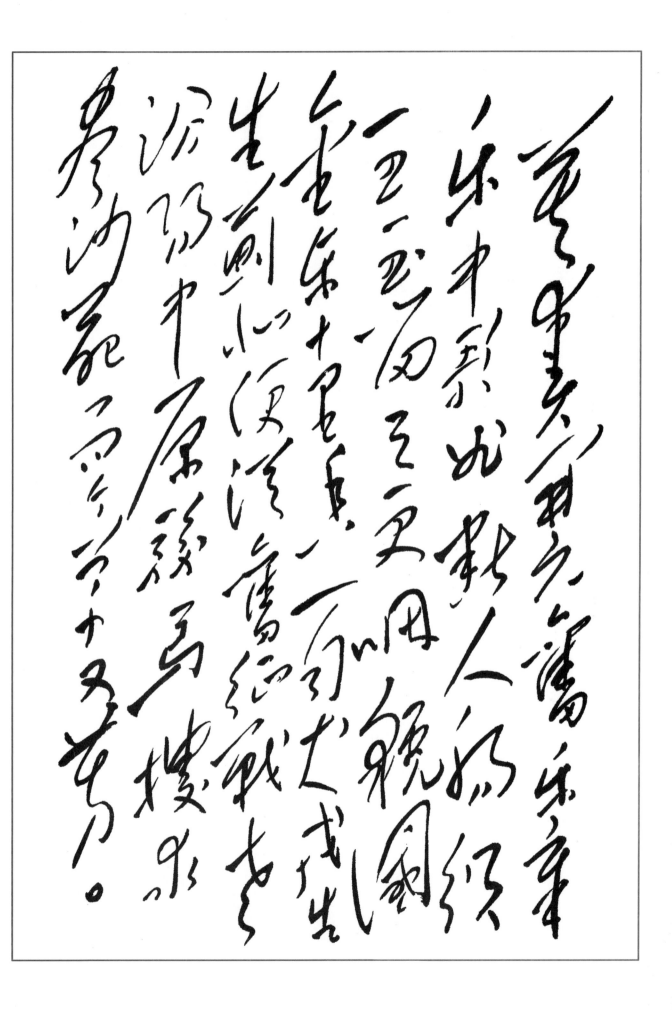

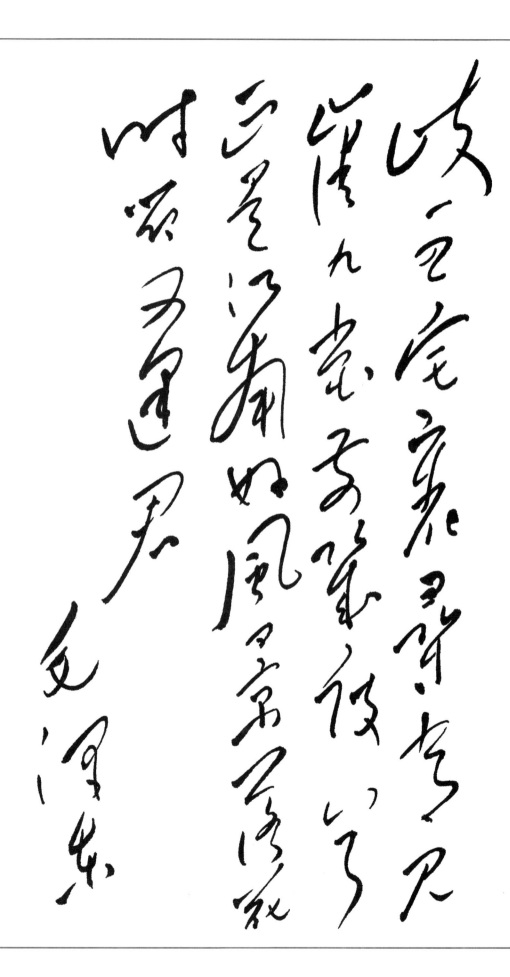

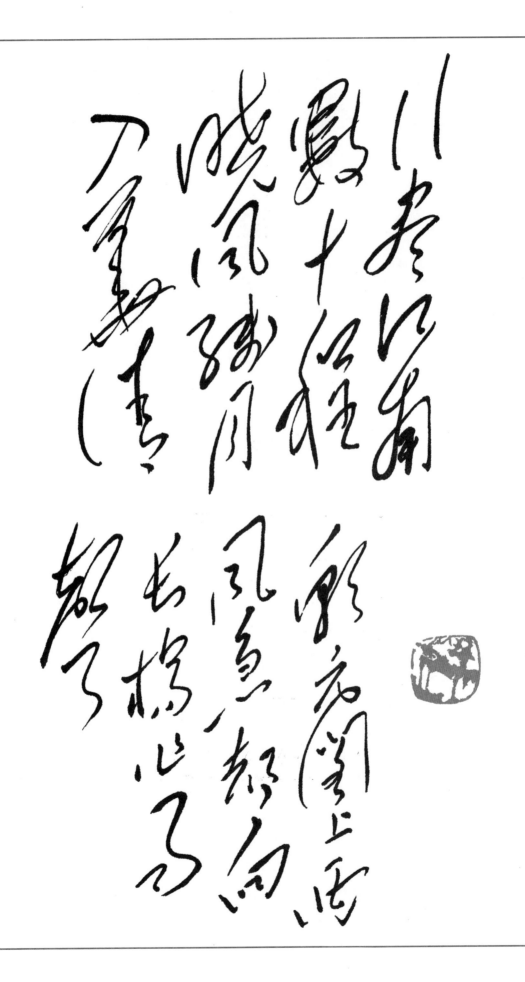

纪念毛泽东诞辰一百二十周年

别梦依稀咒逝川，故园三十二年前。

红旗卷起农奴戟，黑手高悬霸主鞭。

为有牺牲多壮志，敢教日月换新天。

喜看稻菽千重浪，遍地英雄下夕烟。

毛泽东

纪念毛泽东诞辰一百二十周年

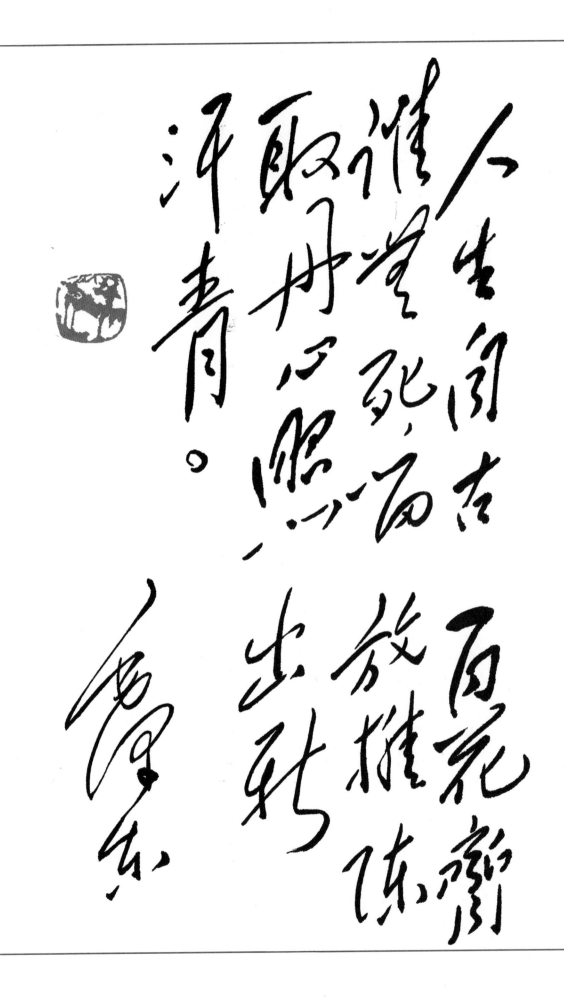

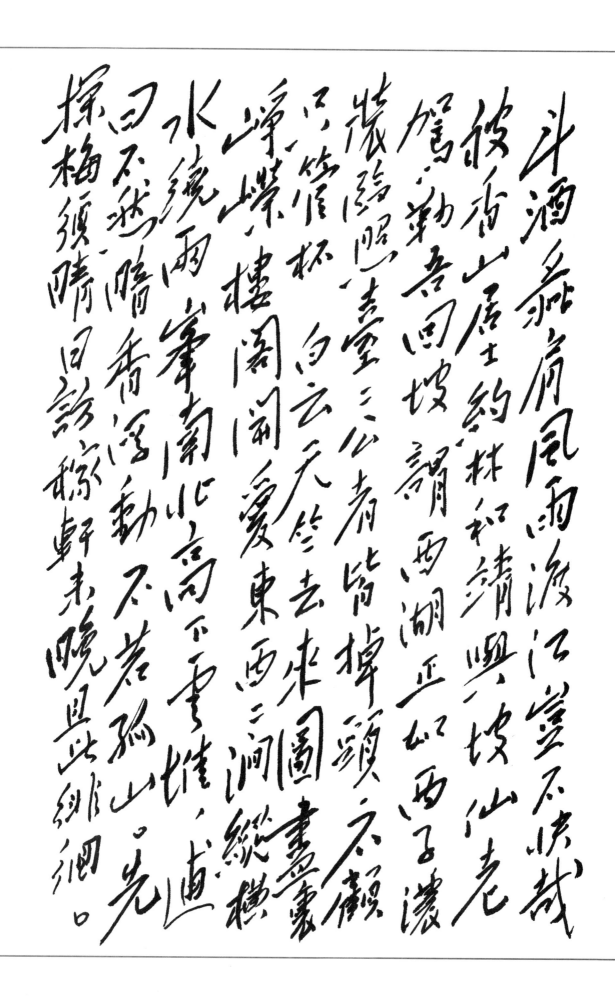

纪念毛泽东诞辰一百二十周年

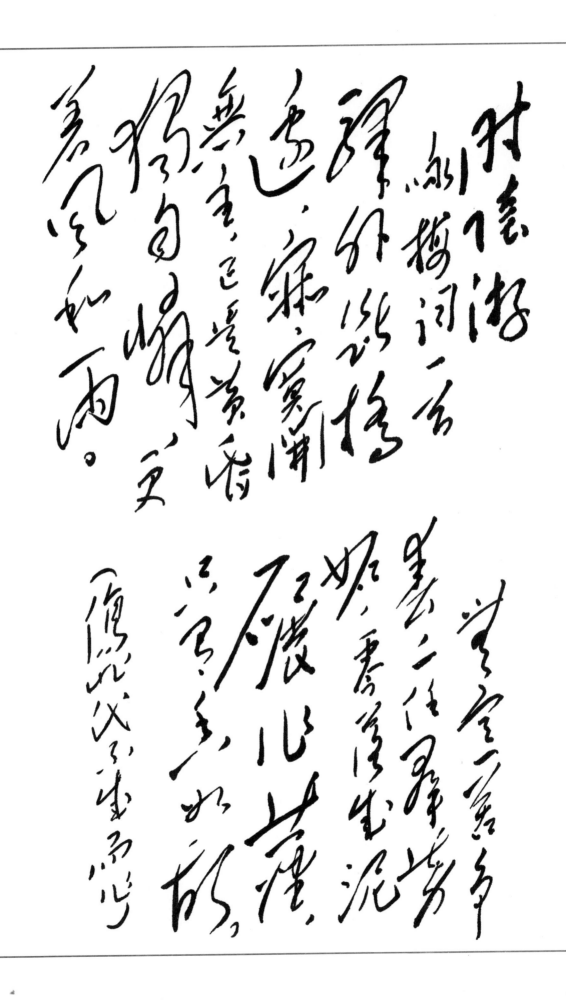

释 文

二、毛泽东手写古诗词

99　方地为舆，圆天为盖。长剑耿介，倚天之外。

100　葡萄美酒夜光杯，欲饮琵琶马上催。醉卧沙场君莫笑，
　　古来征战几人回。

101　白日依山尽，黄河入海流。欲穷千里目，更上一层楼。

102　昔闻洞庭水，今上岳阳楼。吴楚东南坼，乾坤日夜浮。
　　亲朋无一字，老病有孤舟。　戎马关山北，凭轩涕泗流。

103　秋风吹渭水，落叶满长安。

104　大漠风尘月色昏，红旗半卷出辕门。前军夜战洮河北，
　　已报生擒吐谷浑。

105　落霞与孤鹜齐飞，秋水共长天一色。

106　秦时明月汉时关，万里长征人未还。

107　纤云弄巧，飞星传恨，银汉迢迢暗渡。金风玉露一相
　　逢，便胜却人间无数。柔情似水，佳期如梦，忍顾鹊
　　桥归路。两情若是长久时，又岂在朝朝暮暮。

108　昔年种柳，依依汉南；今看摇落，凄怆江沧（潭）；
　　物（树）犹如此，人何以堪！

109　安得广厦千万间，大庇天下寒士皆（俱）欢颜。

110　少小离家老大回，乡音无改鬓毛衰。儿童相见不相识，
　　笑问客从何处来。

111　黄河远上白云间，一片孤城万仞
　　山。羌笛何须怨杨柳，春风不度玉门关。

112　李白乘舟将欲行，忽闻岸上踏歌声。桃花潭水深千尺，
　　不及汪伦送我情。

113 怒发冲冠，凭栏处，潇潇雨歇。抬望眼，仰天长啸，壮怀激烈。三十功名尘与土，八千里路云和月。莫等闲，白了少年头，空悲切！　靖康耻，犹未雪；臣子恨，何时歇（灭）？驾长车，踏破贺兰山缺。壮志饥餐胡虏肉，笑谈渴饮匈奴血。待从头，收拾旧山河，朝天阙！

115 远上寒山石径斜，白云生处有人家。停车坐爱枫林晚，霜叶红于二月花。

116 神龟虽寿，犹有竟时。腾蛇成（乘）雾，终为死（土）灰。老骥伏枥，志在千里。烈士暮年，壮心不已。盈缩之期，不独（但）在天。养怡之福，可以（得）永年。（幸甚至哉，歌以咏志。）

117 万里墨面没蒿莱，敢有歌吟动地哀，心事浩茫连广宇，于无声处听惊雷。

118 疏影横斜水清浅，暗香浮动月昏黄。

119 琼姿只合在瑶台，谁向江南处处栽。雪满山中高士卧，月明林下美人来。

120 九曲风涛何处险，正是此地偏。带齐梁，分秦晋，隘幽燕。雪浪拍长空，天际秋云。竹索揽浮桥，水上苍龙偃。东西贯九州，南北串百川，扫舟紧不紧，如何，正似弩箭乍离弦。

121 郁姑（孤）台下清江水，中间多少行人泪。西北是（望）长安，可怜无数山。青山遮不住，毕竟东流去。江晚正愁予（余），山深闻鹧鸪。

122 楼观沧海日，门对浙江潮。

123 竹外桃花三两枝，春江水暖鸭先知。蒌蒿满地黄芦（芦芽）短，正是河豚欲上时。

124 风急天高猿啸哀，渚清沙白鸟飞回。无边落木萧萧下，不尽长江滚滚来。万里悲秋常作客，百年多病独登台。艰难苦恨繁霜鬓，潦倒新停浊酒杯。

125 横眉冷对千夫指，俯首甘为孺之牛

126 东临碣石，以观沧海。水何澹澹，山岛竦峙。树木丛生，百草丰茂。秋风萧瑟，洪波涌起。日月之行，若出其中；星汉灿烂，若出其里。幸甚至哉，歌以咏志。

127 牛渚西江夜，青天无片云。登舟望秋月，空忆谢将军。予亦能高咏，斯人不可闻。进朝挂帆席（去），枫叶落纷纷。

128 青海长云暗雪山，孤城遥望玉门关。黄沙百战穿金甲，不斩楼兰终不还。

129 原来是姹紫嫣红开编，似这般都付与断井颓垣。良辰美景奈何天，赏心乐事谁家院。朝飞暮捲，云霞翠轩；雨丝风片，烟波书船。

130 英雄立马起沙陀，奈此朱梁跋扈何。双手难扶唐社稷，连城犹拥晋山河。风云帐下奇儿在，鼓角灯前老泪多。萧瑟三垂冈下路，至今人唱百年歌。

132 昔人已乘黄鹤去，此地空余黄鹤楼。黄鹤一去不复返，白云千载空悠悠。晴川历历汉阳树，芳草萋萋鹦鹉州。日暮乡关何处是，烟波江上使人愁。

135 辛苦艰难（遭遇）起一经，干戈落（廖）落四周星。山河破碎风飘絮，身世浮萍（沉）浪（雨）打萍。惶恐滩头说惶恐，伶仃洋里叹伶仃。人生自古谁无死，留取丹心照汗青。

136 碧云天，黄叶地，秋色连波，波上寒烟翠。山映斜阳天接水，芳草无情，更在斜阳外。黯乡魂，追旅意（思），夜夜除非，好梦留人睡。明月楼高休独倚，酒入愁肠，化作相思泪。

137 登高壮观天地间，大江茫茫去不还。黄云万里动风色，白波九道流雪山。

138 大风起兮云飞扬，威加海内兮归故乡。安得猛士兮守四方？

139 莫奏开元旧乐章，乐中歌曲断人肠。王玉笛三更咽，虢国金车十里香。一自犬戎生蓟北，便从征战老汾阳。中原骏马诛（搜）求尽，沙苑而今（年来）草又芳。

140 岐王宅里寻常见，崔九堂前几度闻。正是江南好风景，落花时节又逢君。

141 行尽江南数十程，晓风残月入华清。朝元阁上西风急，都向长杨作雨声。

142 巴山楚水凄凉地，二十二年弃置身。怀旧空吟闻笛赋，到乡翻似烂柯人。沉舟侧畔千帆过，病树前头万木春。今日听君歌一曲，暂凭杯酒长精神。

143 人生自古谁无死，留取丹心照汗青。

144 斗酒彘肩，风雨渡江，岂不快哉！被香山居士，约林和靖，与坡仙老，驾勒吾回。坡谓：西湖，正如西子，浓抹淡装临照台。二公者，皆掉头不顾，只管伟杯。白云（言）：天竺去来，图画里峥嵘楼阁开。爱东西二漳，纵横水绕，两峰南北，高下云堆。逋曰：不然，暗香浮动，不若孤山先探梅。须晴日，访稼轩未晚，且此徘徊。

145 驿外断桥边，寂寞开无主。已是黄昏独自愁，更著风和雨。无意苦争春，一任群芳妒。零落成泥碾作尘，只有香如故。

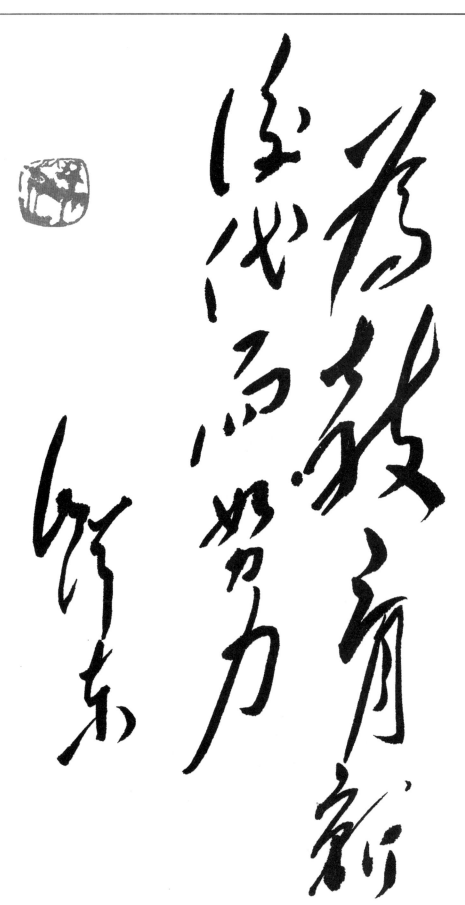

为教育为代而努力

毛泽东

纪念毛泽东诞辰一百二十周年

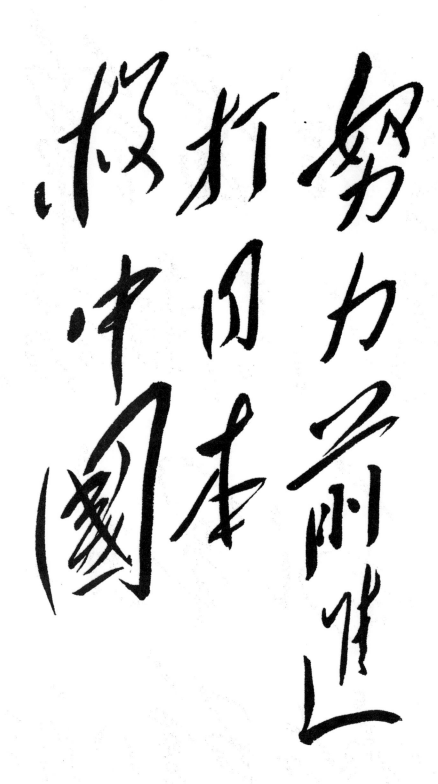

向雷锋同志学习

为人民服务。

毛泽东

一九六五年八月三十日

纪念毛泽东诞辰一百二十周年

一四八

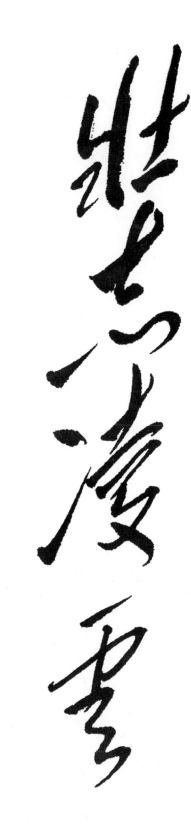

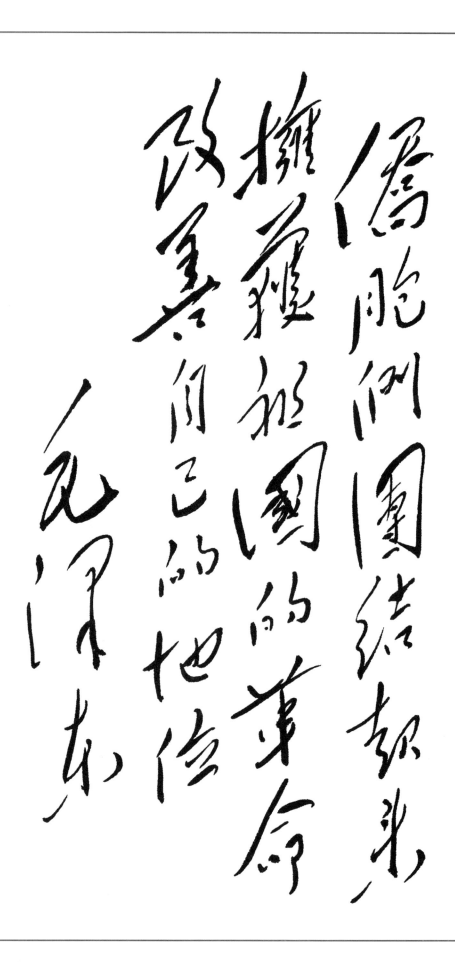

侨胞们团结起来，拥护祖国的革命，改善自己的地位。

毛泽东

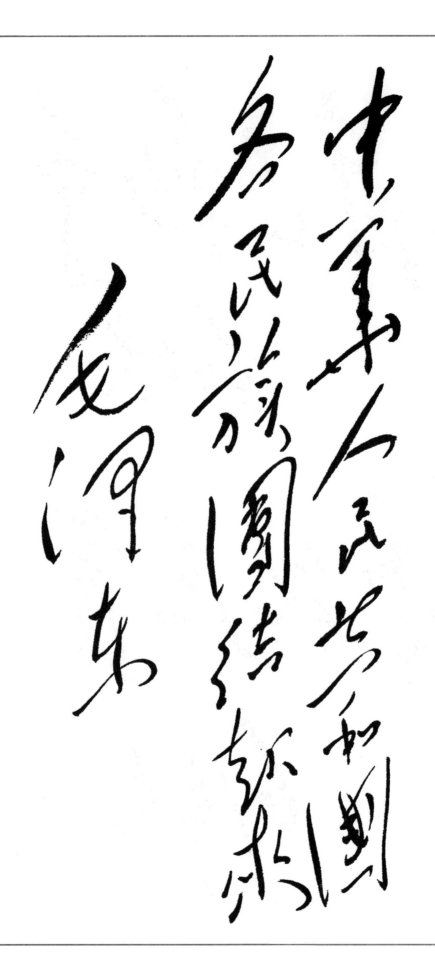

中华人民共和国
为民族团结万岁
毛泽东

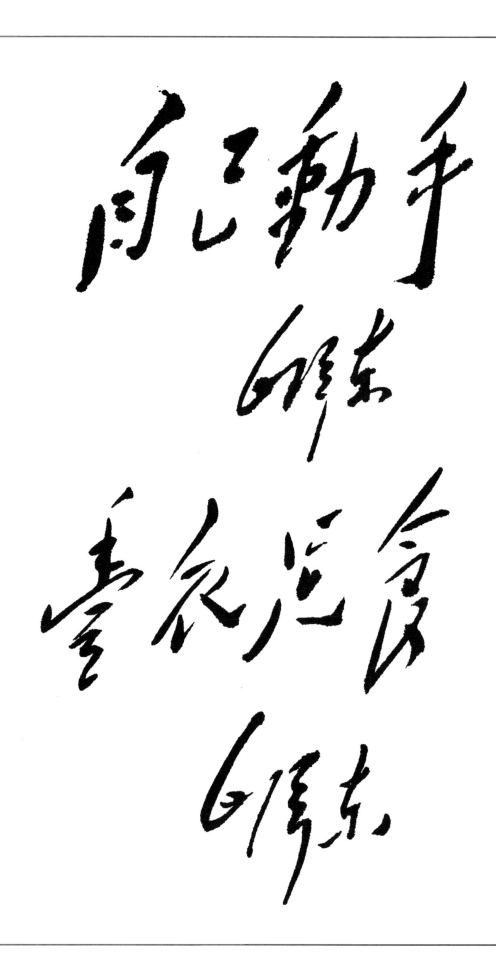

自己动手

丰衣足食

毛泽东

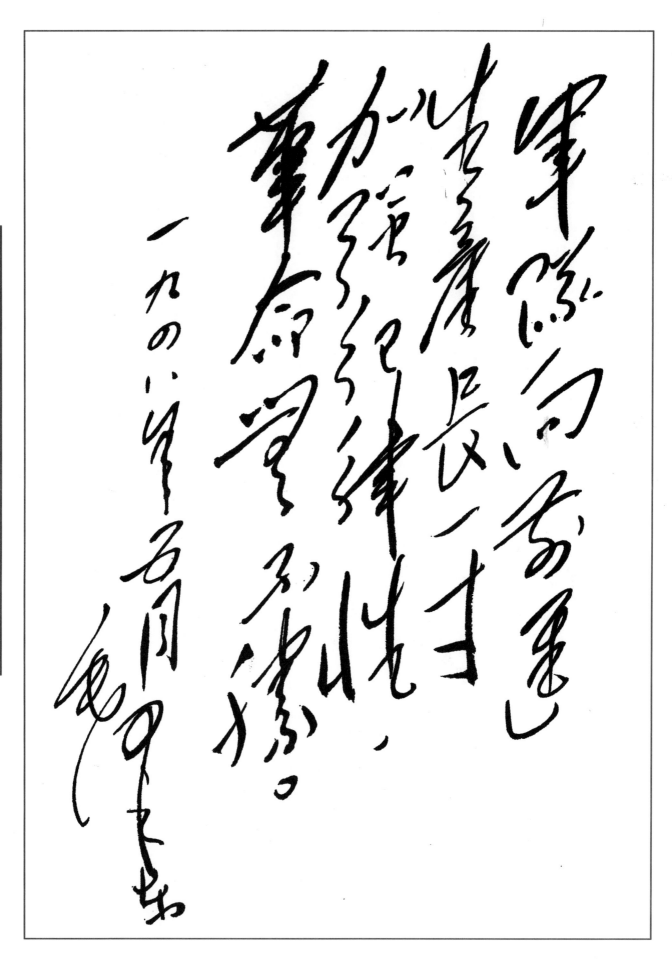

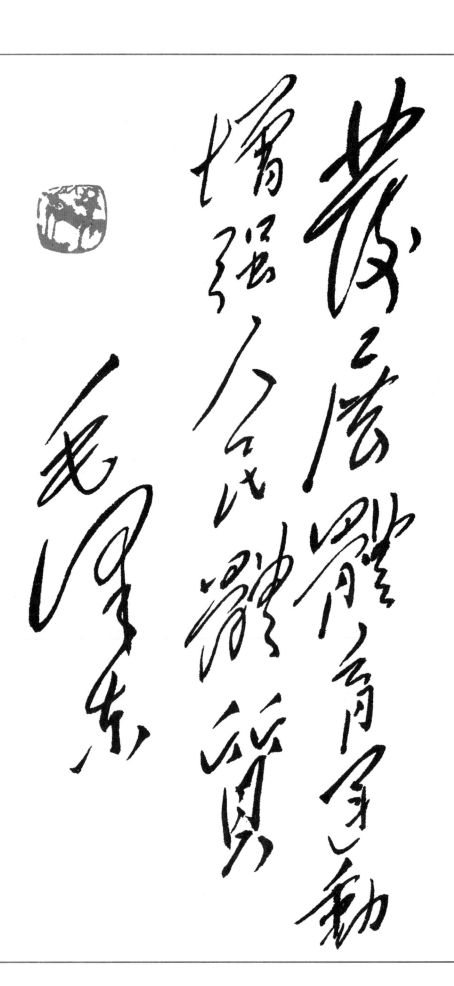

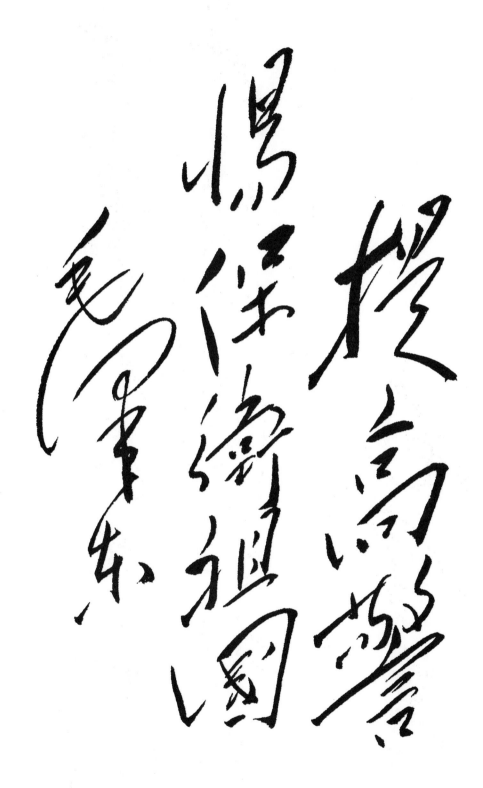

提高警惕保卫祖国

毛泽东

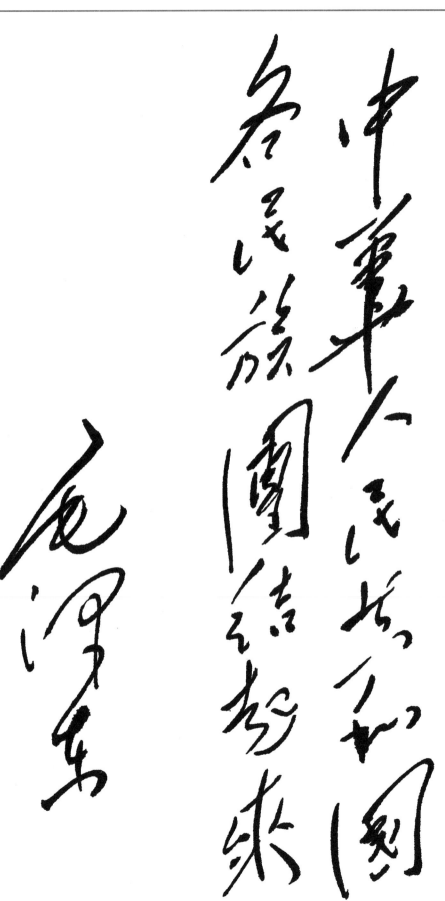

中華人民共和國各民族團結起來

毛澤東

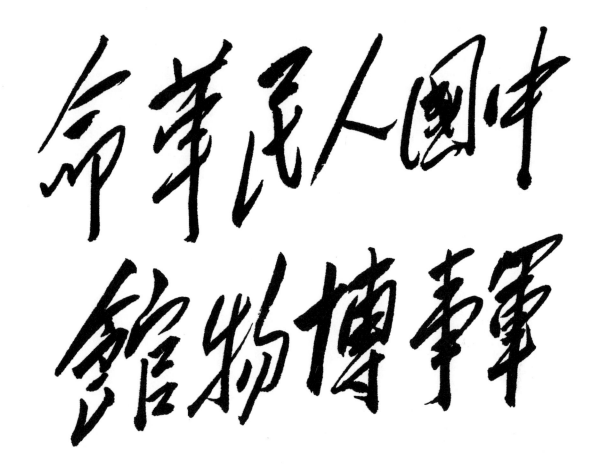

中国人民革命军事博物馆

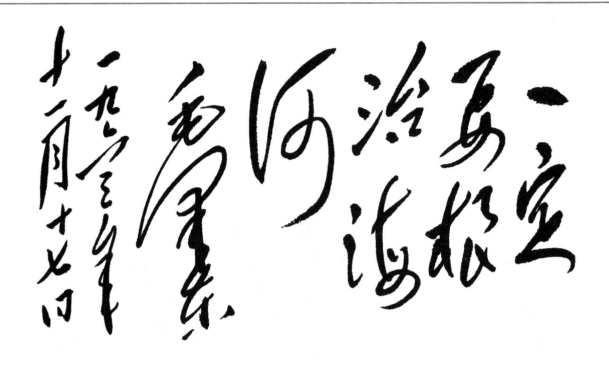

艰苦朴素

毛泽东
一九六〇年十月八日

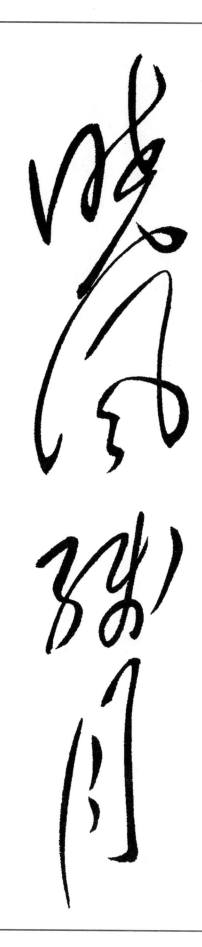

纪念毛泽东诞辰一百二十周年

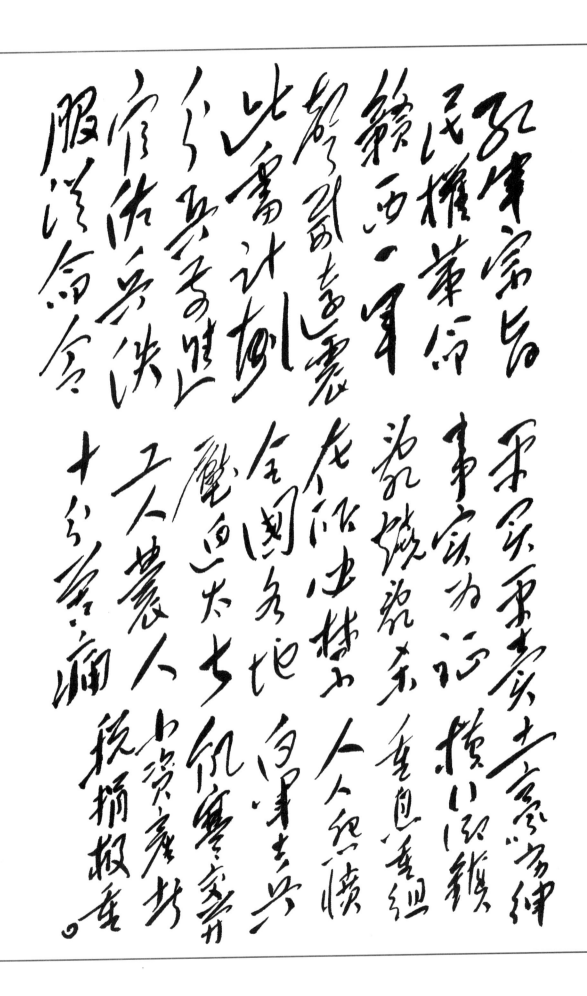

泽必越踌躇，

国货爱国图

帝国主义

哪个不恨，

国民团党

完全反动

口号亦非，

不够坚硬。

蒋桂冯阎

地主田园

同样势力

收租收税

冲突已起

债不要息

军阀彼此连

租不要还

领一切充饥

增加工钱

药品医上病

老粮担保

古董宝物烧

八财工作

极为不巨已

临好相称

守队待遇
亦须改订
须给田地
士兵分给
敌方官兵
准其投顺
以等以为
可以不问

景进枝持
最为首目
督组营栖
杨修不净
供市离人
决须严峻
二人知以
敌兵舰

前线外人
积铢累寸
以需临行
没收师资
分资外债
欲加多测
纪兵弁舰
不难力境

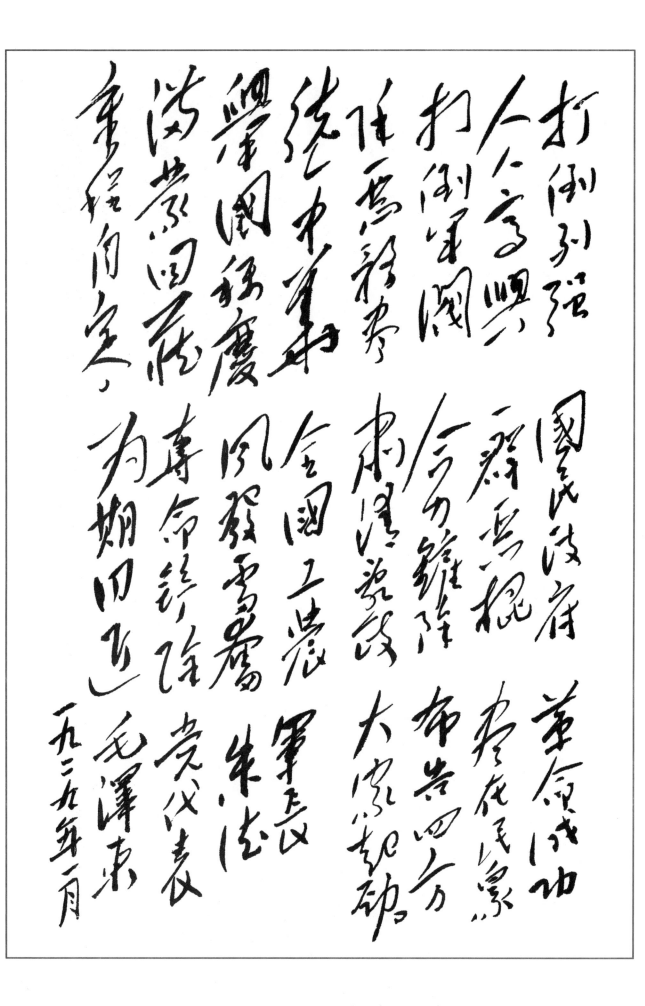

打倒列强

打倒列强

除军阀

除军阀

国民革命成功

齐奋斗

齐奋斗

工农兵学商

一齐来革命

打倒列强

打倒列强

除军阀

除军阀

国民革命成功

齐欢唱

齐欢唱

毛泽东

一九三九年月

中國之豪革命必要取決今布告

段祺瑞等專事媚日，粮食足以富

常以犯罪及以不願大戰無事

今以舊革命勤力，真巳非思濟一天

破壞附級决戰，還要勢必造謠言會

隨時有蘇發雉翻工豪政權

超免看心至席族起民軍万千

罢我乳色巨城 無威罢以瀉係遂

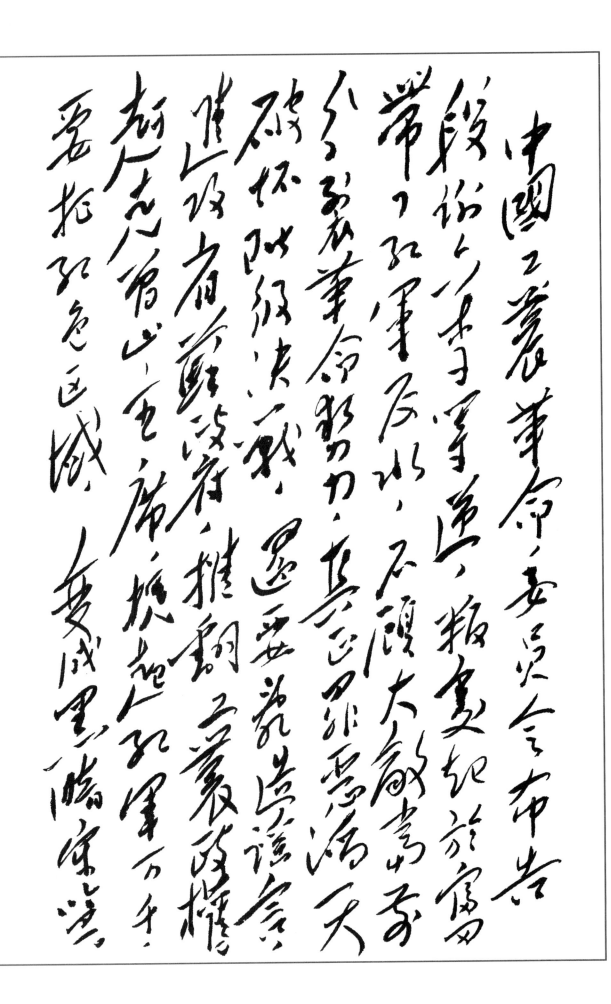

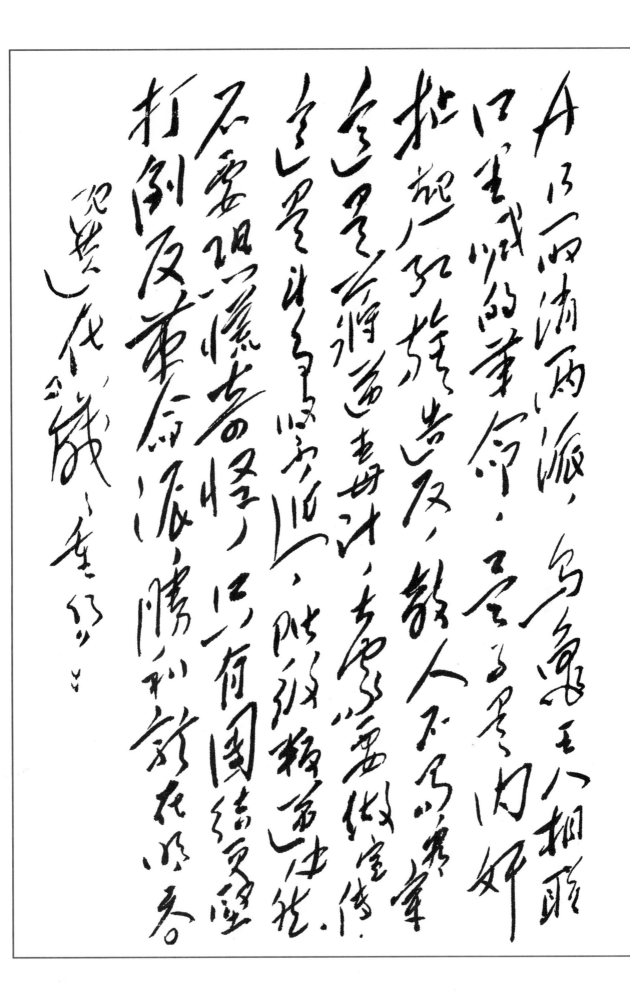

A 13 一两派，与阶级五八相联
口号成的革命，尽可考内部
批起孔旋岂反，教人不可以悲革
迁雪务将查害害变化要传。
不要讥怀者长怪！只有团结反经
打倒反革命派胜利新在此番。
些代诚。毛泽东

履冰兄：

别去忽又好几时了，瞻候违离甚念。

不知好一些否，同志们在此时，慰情

阔笑，未能多坐，甚盖，特此为慨。

很想和你见面，不知有此机会否

敬祝，

健康！

毛泽东

二〇〇〇年

十一月二十一日

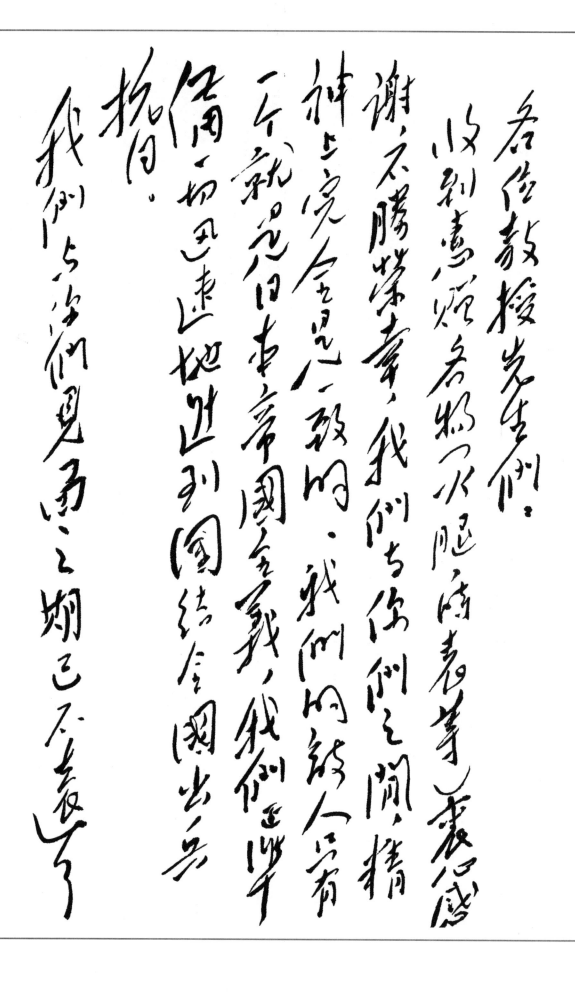

各位教授先生们：

收到惠赠各物，不胜情谊，等表感

谢，不胜荣幸。我们与你们之间精

神上完全是一致的。我们间结人合看

不就是帝国主义我，我们正学

信而已速此地进利图结全国出兵

拒绝。

我们与你们见面之期已不远矣。

中華民金共和國而奮斗遑

莬全國人民的發憤也勤覽

我們与你們卫同的族赖！

僅攺

民族業命何好凡！

毛澤东
十月三号

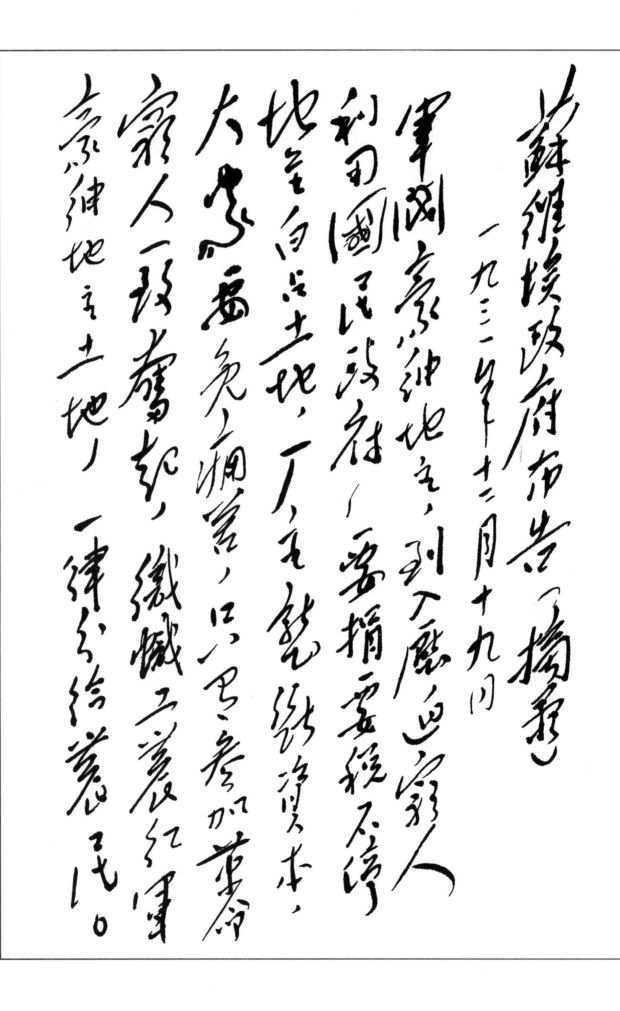

苏维埃政府布告（摘录）

一九三一年十二月十九日

军阀豪绅地主，到了反动穷人
初到国民政府——要捐要税不停
地主自占土地，工人无钱缴纳资本
大家无法免痛苦，只有参加革命
穷人一致奋起，组织工农红军
豪绅地主土地，一律分给穷民。

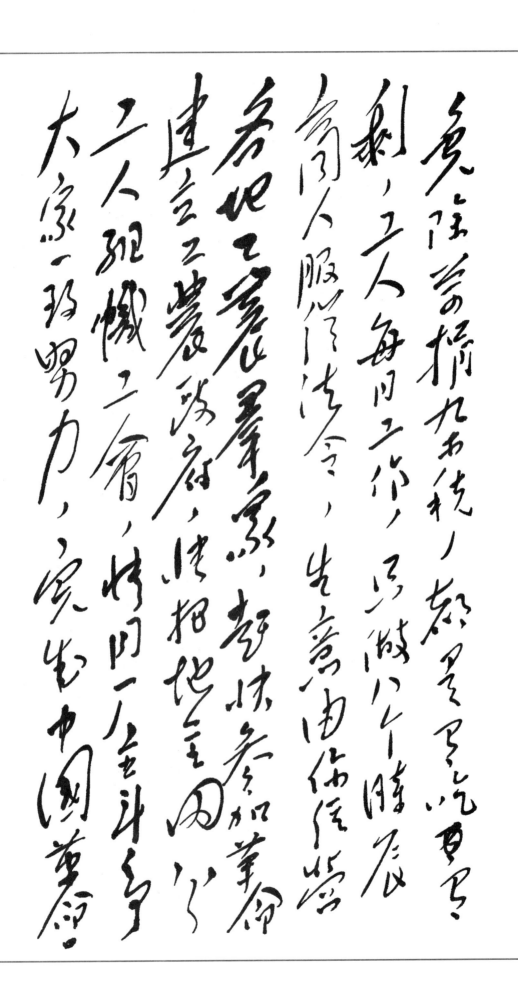

纪念毛泽东诞辰一百二十周年

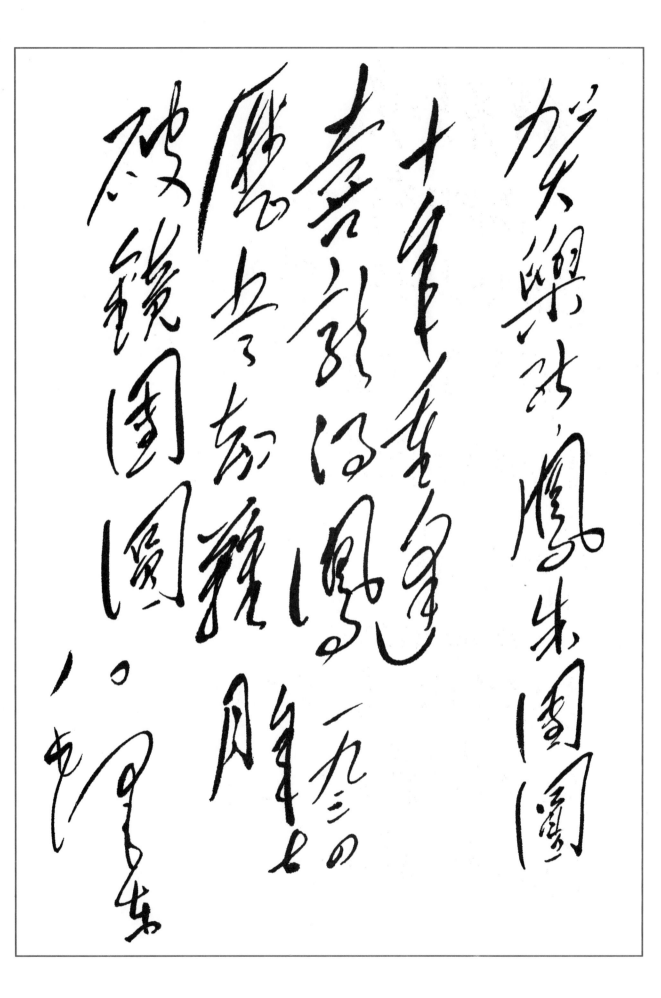

纪念毛泽东诞辰一百二十周年

罗英岩青二兑：

你们二次信收到了，十分欢喜！

你们身体好么？有进步么？

我还好，也看了一点书，但总觉得很不满足，不如你们是专门学习好时候。

为你们捎给所有小同志的诗林伯渠毛同志写了一批书，寄给你们，不知收到否。来信告我。下次再写。祝你们进展向上，愉快！

毛泽东

一九五九，八月廿六日

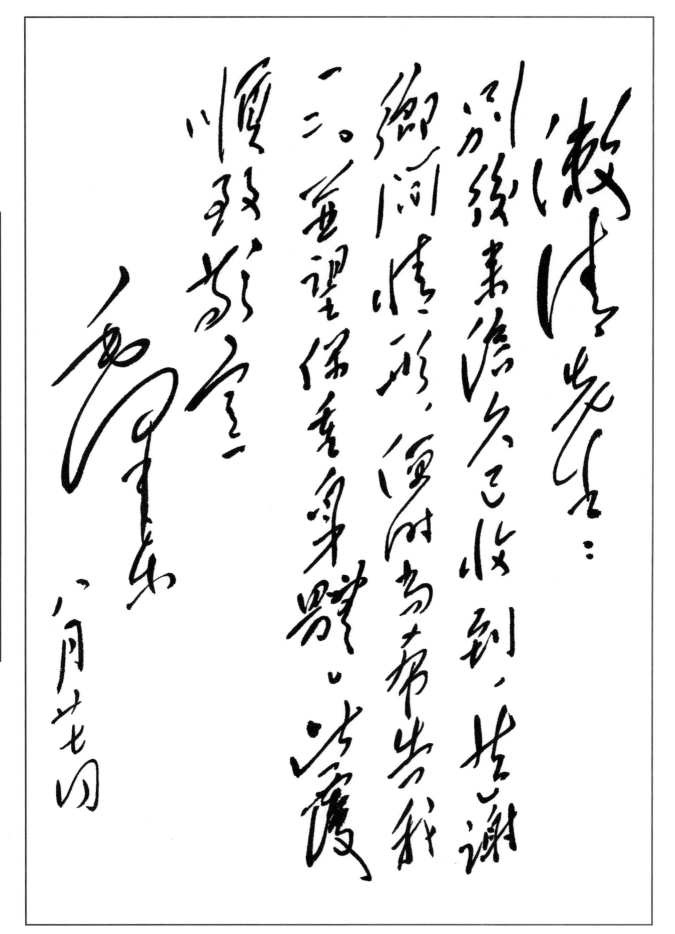

澈清先生：

分发诸信久已收到，甚谢。

卿间情形，深用为念。告我

二事望保重身体，致

此致敬意！

毛泽东

八月七日

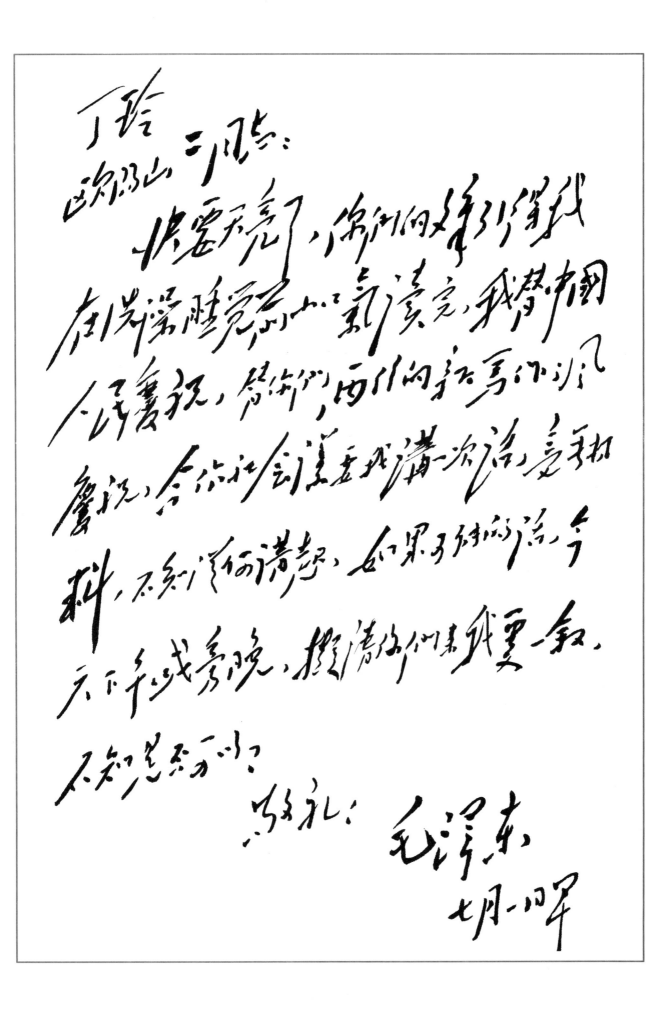

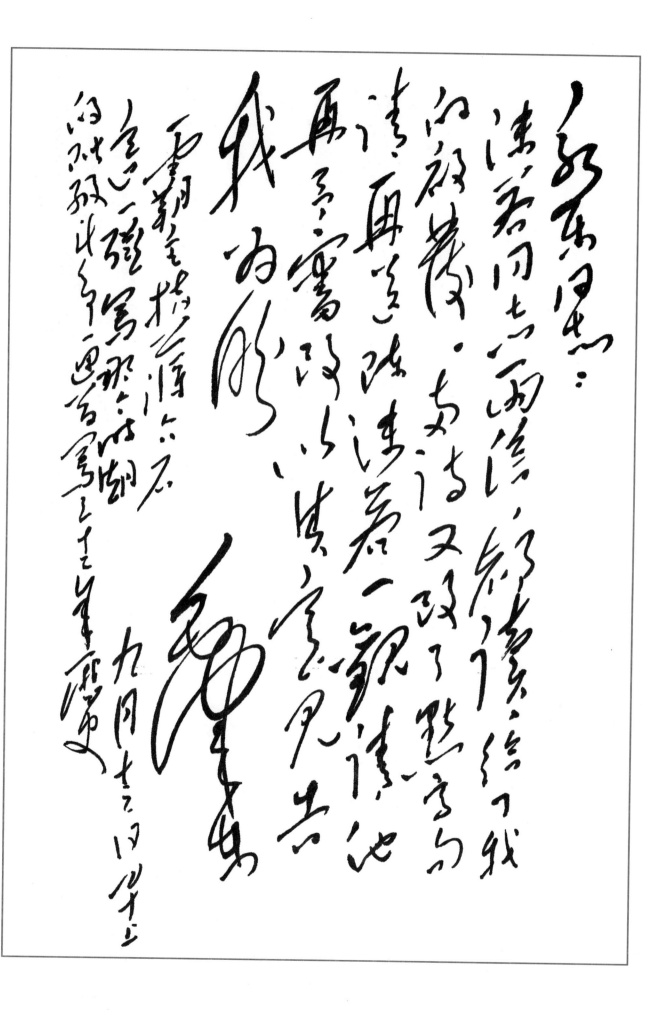

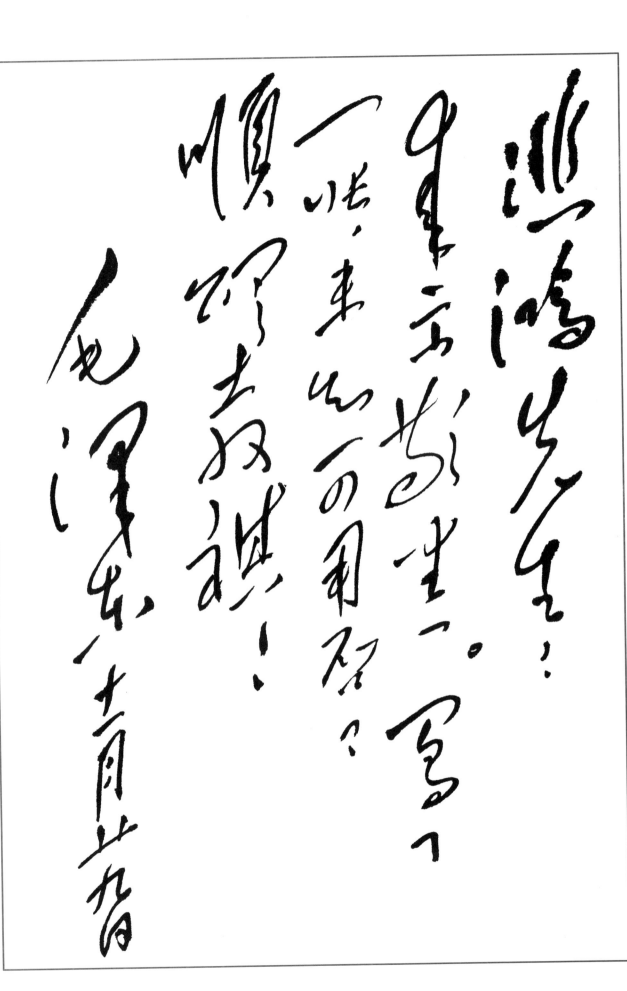

纪念毛泽东诞辰一百二十周年

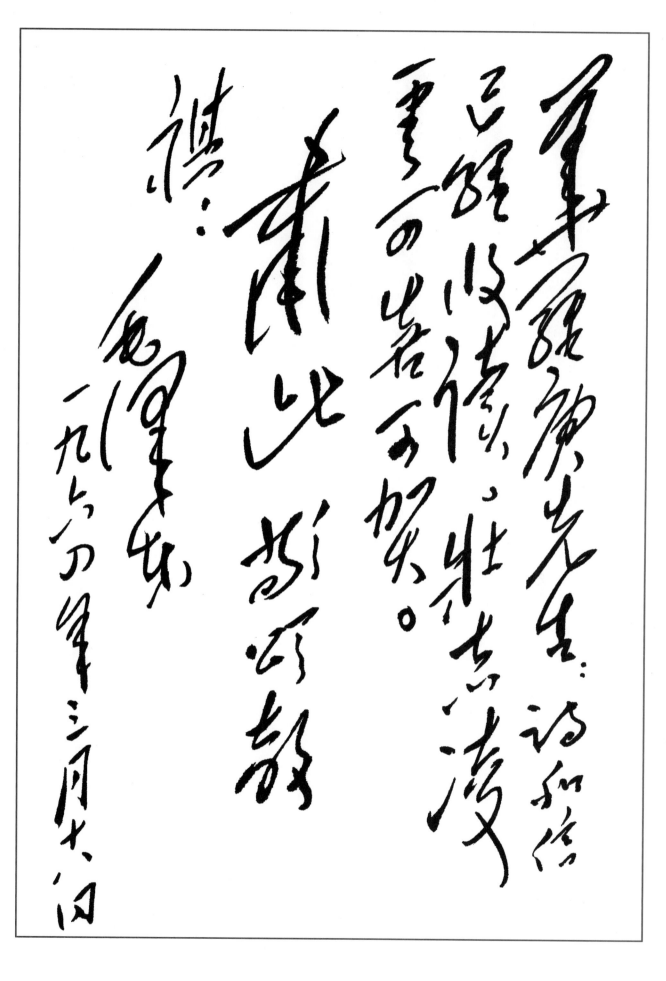

党的领导掌握原则

一九五八年一月

大权独揽小权分放

党委贵决定各方去办

办也有决定不离原则

工作检查党委有责

白石老先生：

承赠普天同庆绢画一轴，

第三册到，甚为感谢，至

勾吾同剑似方绪石壶于非

凤，胡佩衡，薄毅，阮

薄雪斋，阎松房，徐之谦

诸先生

毛泽东

一九五二

十月五日同

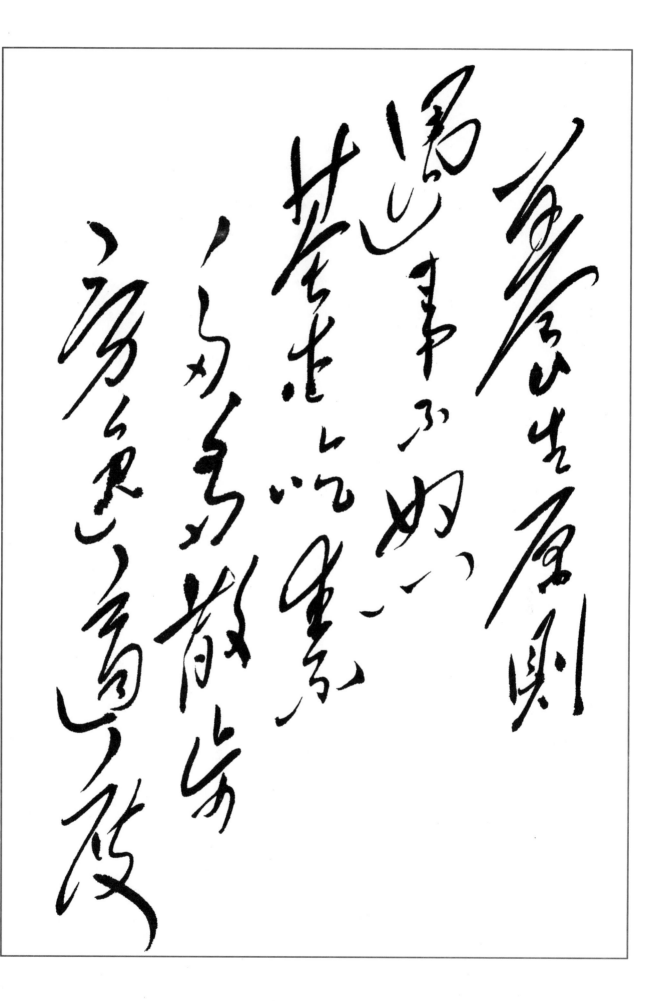

纪念毛泽东诞辰一百二十周年

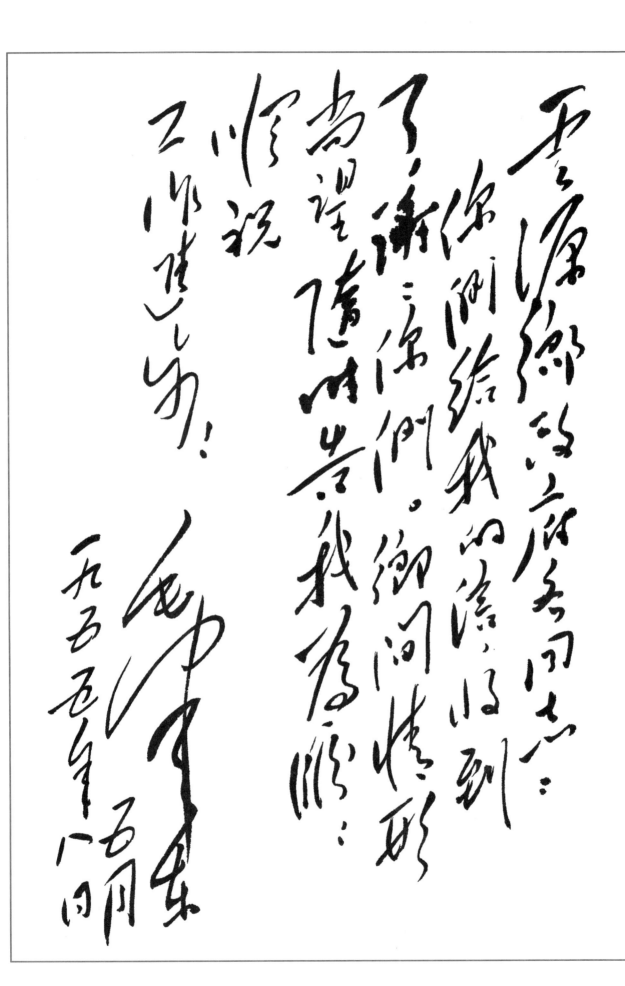

纪念毛泽东诞辰一百二十周年

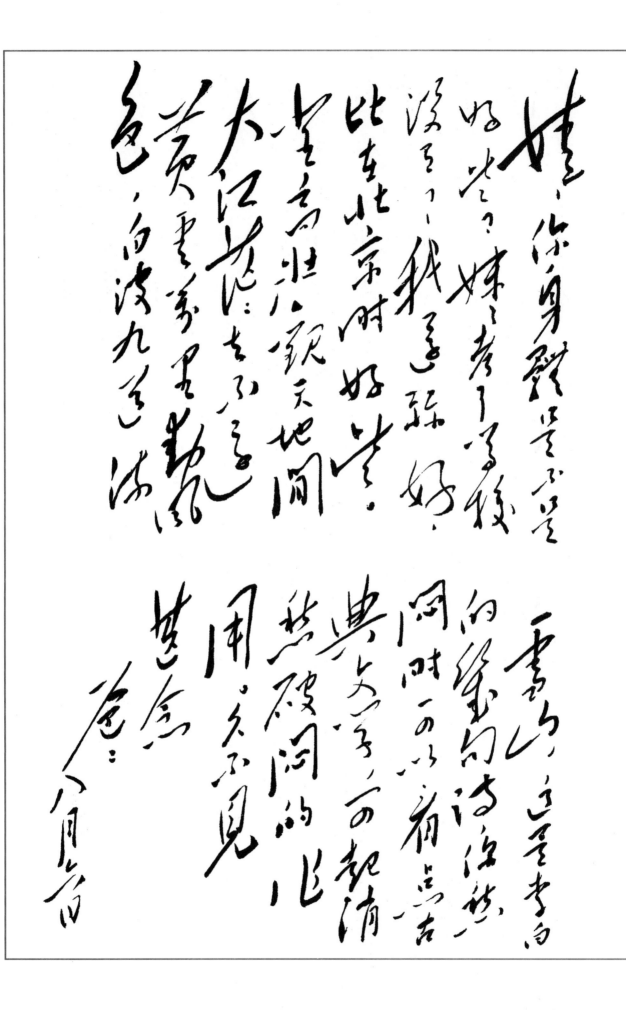

娃，你身体好些了吧？好些？妹妹考上了没
有？我送给你好些。比在北京时好些。望高世欢天地间。
大江花去不尽。黄云万里要起。色白波九道流。

云山已无考，向来的诗话，何时这有点点。兴会一而相清，歌陵凋的化，闲久不见。甚念。

八月十五

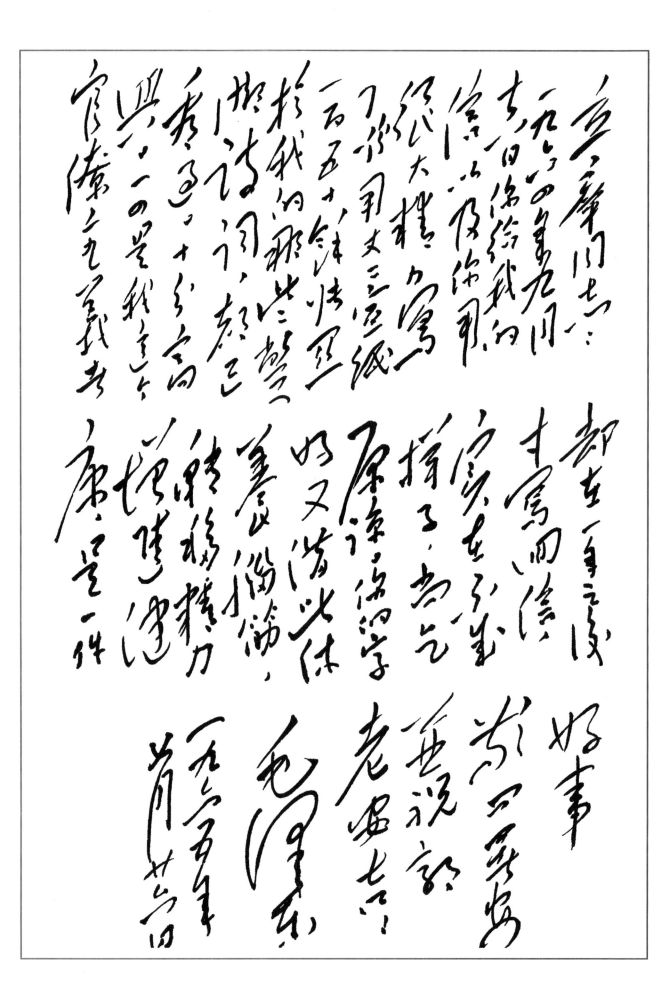

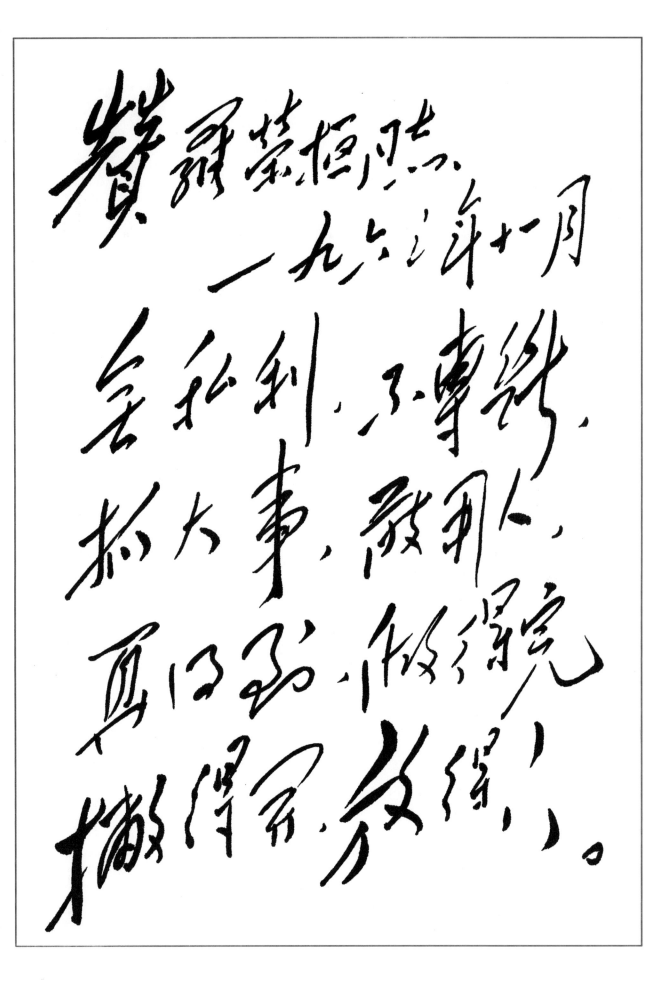

浅说毛体书法

—— 读《人民书法》有感

　　毛体书法，顾名思义，是中华人民共和国开国领袖毛泽东同志的书法体。毛体豪放流畅，热情和谐，寄托了毛主席解放全中国的热情，也表达了毛主席对祖国对人民的感情，是那个残酷战争时代的文化领头军，也是中国书法历史上一个重要的里程碑。

　　毛泽东同志以政治家、思想家、军事家、哲学家、无产阶级革命家的崇高境界，受到世界的关注和认同。他"解放全人类"、"人民万岁"的口号响彻全球也贯彻他的一生。他的书法传遍大江南北，在中国家喻户晓，妇孺皆知，这在他戎马一生的履历上添了文雅的一笔。伴随着毛泽东同志的雄心伟略和对中国明天的期望，在那个战火连天的岁月，毛体书法剥掉中国人民对书法古老奥妙的神秘感，将它融到了人民群众当中。毛体书法成为人民书法，大众书法，如狂草般不羁，却胜过狂草的潇洒，填了霸气。看似扬扬洒洒不拘小节，实则笔锋细腻流畅，荡气回肠。毛泽东的笔下是带着风的，他的笔风从炮火连天的战争和严酷复杂的斗争中呼啸而过，把书法本身和全世界对书法的认知推进了一个崭新的境界，把中华五千年的民族底蕴再一次推上高潮。

　　纵观古代众多书法大家，大多数都出身达官显贵家族，从小就受到古代名家的严格指点和培养，养尊处优。王羲之，东晋书法家，出生两晋名门望族，祖父官尚书郎，父亲淮南太守，伯父东晋丞相，师拜著名女书法家卫夫人，本人也官至右将军。王献之随之。虞世南，唐朝书法家，官秘书监，朝内任职得王羲之之七世孙僧智永真传。诸遂良几代祖先历任南朝要职，父为东宫学士、太常博士、黄门侍郎。还有颜真卿、柳公权，以至后来的"三苏"、赵孟頫等等在书法界做出卓著贡献的名家们，大都沿名门望族而下。由于受古代根深蒂固的封建思想影响，书法一直是庙谟宫阙中的奢侈品，且越传越神乎其神，高不可攀，望而却步。唐朝时书法盛行到了极至，太宗酷爱书法，藏王羲之真迹三千六百纸，尤其对《兰亭序》，后半生早晚临书，但却总不能象。相传临右军（王羲之）书时，其文中有一"戬"字，漏写

了"戈"，让虞世南补上，后示魏徵看象不象右军书，魏徵说：圣上之作，唯戈法逼真也。是说圣上书法只有半个字"戈"逼真。随死后将《兰亭序》带入昭陵。大概多少有点不让后人再浪费时间的意思，也在启示后人不要钻进牛角尖出不来。有一位名人说过，历史上没有单纯的书法家。也是，在古代只有官方才有的唯一的信息传递途径，单纯的书家人们怎么能知道呢？因此只有为官之道才能显现出书家的气概。有多少追求书法一生的庶民学士被淹没在历史的"通天河"当中，几千年留下的精华墨迹少的可怜，有的也只留下个传说和名字。作者喜欢读贴，对古代或近代书法研究甚少，不敢妄加评论，但总觉得生死沙场、马背驰骋、经战一生的英雄们写出的书法与出入亭台楼阁、秀美山川、寻求真迹的文人墨客还是有很大区别的。如诸葛孔明、魏武曹操、少保岳飞，毛泽东的书法思想及其特点尤其鲜明——从容不拘，大气磅礴。

从古代至近现代书法界赞美书法的用词多的不可记忆，如微妙、道合、自然、轻健、朴略、微奥、古茂、雄深、妍美、婉约、雄伟、厚重、脉畅、甚峻、垂露、逸越、飘荡、雅薄、虎顾、冠时、险劲、尤精、轻利、峭峻、突兀嵩华、参差斗牛、雄健英爽、绵密纤润、自格自充，道群闲愊、婆娑蹒跚、绰约文质、天然自逸等等。这些几乎用遍了词典里的中国言辞绝字，把书法说得更加繁赜深奥。前些时电视书画频道里有一位老书画家说过，人在 60 岁以前是看不懂书和画的，或者说似懂非懂，而等 60 岁后真正看懂了，却手又抖、眼又花，力不从心，可见出一个著名的书画家是相当的不容易，"几百年出一个齐白石"或许就是这个道理。

毛泽东一生把人民作为最有权威的主人，其思想贯穿于政治、社会、经济、文化、军队各个领域，人民共和国、人民民主、人民政府、人民中国（刊物）、人民公社、人民银行、人民军队、人民武装、人民画报、人民法院、人民战争、人民解放军、人民警察等等，他把人民提到崇高的位置上，一切为了人民而服务。书法也不例外，新中国成立以来，书法从森严的殿堂当中走下台阶，走向人民当中。"人民书法"揭去了古老的面纱，百花齐放，百家争鸣。毛泽东的书法艺术更是体现了一代开国元勋集体智慧——毛泽东思想的文化方向。

"毛体书法"是八十年代初期，人们为表达对伟大领袖毛主席的深切怀念之情才提出来的，之前一直以毛泽东手迹发表。要说毛泽东书法是从古代哪宗哪派学下来的，我看谁也不好说，只能这个字像王羲之法，那个字像张旭法，那个又像怀素法，如果书法对每个字都要寻根问祖，那研究是毫无意义的。但毛泽东的书法看起来很随心所欲，实际上走笔很规矩，不失宗法。

　　毛泽东也是从旧时代一步一个脚印走过来的人，从私塾到长沙师范，他的书法从正书、行书到行草，旧体沿袭的痕迹和书家格调忌讳比较明显。从井冈山到延安，他一直带着一本《草诀百韵歌》，经常翻阅学习比划。他在书信当中，对乡村老农是绝对的正书，对有一定文化的人则用行书，对文化较高的像柳亚子、郭沫若、宋庆龄等则行草不计。战争当中，他草拟的电文和指挥作战书信是极少用草书的，以防止误读，否则后果不堪想象。毛泽东包括周恩来、朱德、刘少奇等一代共和国开国元勋，大多数文字笔迹有或者左斜或者右斜的特点，这都是为了提高书写速度，是战争的需要，以至后来在"文革"时期，斜写、速写成为一种时尚，这些在查阅旧档案中可以验证。毛泽东在书写古诗词时，则是尽量用草书或时带狂草，这时他的书体风格和创造力，完全显现出来。书家写什么文章用什么体是有讲究的，毛泽东在给母亲写祭文时写的特别工整，以示敬重，古代绝大多数也是这样，或篆或正，现在留下的不少笔迹大多是从碑刻上拓下来的。也有碑文用草书的，如武则天给她的"面首"（情人）写碑就是草书，这是历史少有的。

　　对书法的看法，可谓仁者见仁，智者见智。看书法和看人的五官一样，谁都知道好坏，只是性格追求不一样。大师启功说：一切事情你不革新它也革新。你现在运用"黑、大、光、圆"、"屋漏痕"、"锥沙痕"，笔锋怎么入怎么收，怎么回转用箭头标出来学习，启功叫"死猫瞪眼"。纳西东巴文字每个字都有出土的记载吗？研究出的文字就没有后来人的思维因素？毛泽东说：《史记》都是记录当时的事实，但也不可全信，我不相信它里面就不参杂编录人自己的观点吗？

　　初学者连偏锋和中锋都分不太清，就教他照住划好的箭头走锋，箭头是大师们成功后总结出来的，初学时他们也不是这样，字写得很

好了才搞出理论让人去学，这很难做到。什么先隶后正再行，教条的很，所以启功大师让后人"破除迷信"，他提倡根据性格爱学谁的就学谁的。学习书法进圈容易出圈难，圈里是别人的出圈才是你自己的。学习毛体连别的法贴字体看也不敢看，怕跑偏，这叫进圈。久而久之不看也不行，毕竟中国文字还是象形文字过来的，特别是草书，你写的过草了，不像它的本来面目，那你就得找一下宗祖（书法字典），至少有名家这样写过，你才不被奚落。看来出圈真非易事。

　　毛体书法作为人民书法，他的作用就在于弊除"陈义过高，不切今用"，"词旨渊源，难于通俗"。笔者学了几十年的毛体书法，只是领悟少许技法，研究谈不上，总体差距很大。启功大师说："或问临帖苦不似，奈何？告之曰，永不能似，且无人能似也"。道是林语堂"以自我为中心，以闲适为格调"，对书画的看法自己十分感兴趣。他说：书法之美从本质上说是一种动态的美，而不是静态的美。书法最显著的特点是：第一不喜匀称。如"非"字总是一边写出来要比另一边长些，出现差异，以促成一种活泼的效果。第二根基坚实稳固。长短曲直还是轻重徐疾，全部围绕中轴设计。第三用墨适当，划出的线条能够清楚地表明运动的方向和速度。第四气韵生动。原理原于"书圣"王羲之的三折法，实际上也可以说纯系自然。儿童画的腿和写的字经常显得僵硬，原因就是画的写的太直，他们意识不到四肢的弹性，曲折变化。只要是运动着的，无论是白云的飘荡，还是溪水的流淌，结果自然是一道起伏波动的线条，这叫获得灵感，融入自然。毛体书法则完美的将之诠释，真正才是行云流水，自成一派。

于二〇一三年六月一日